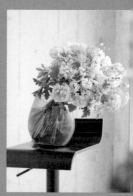

花禮設計圖鑑
300

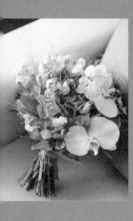

花禮設計圖鑑
300

花禮設計圖鑑 *300*

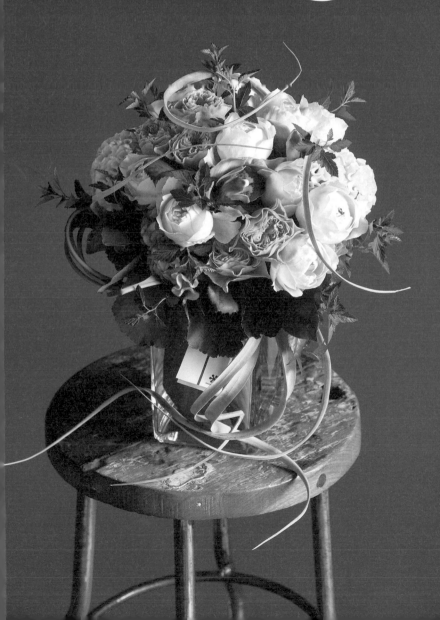

		頁數	作品編號	Main Color	Main Flower
9 Chapter 1 Gift Bouquets		10	001	Red	大理花
		11	002	Red	玫瑰
		12	003	Red	白頭翁
		13	004	Red	Mix
		14	005	Red	玫瑰
		15	006	Red	大理花
		16	007	Red	玫瑰
		17	008	Red	大理花
		18	009	Red	鬱金香
		20	010	Red	大理花
		22	011	Red	玫瑰
		23	012	Pink	玫瑰
		24	013	Pink	玫瑰
		26	014	Pink	鬱金香
		28	015	Pink	菊花
		29	016	Pink	孤挺花
		30	017	Pink	玫瑰
		31	018	Pink	Mix
		32	019	Pink	玫瑰
		34	020	Pink	Mix
		35	021	Pink	鬱金香
		36	022	Pink	陸蓮花
		37	023	Pink	白頭翁
		38	024	Pink	香豌豆花
		39	025	Pink	大理花
		40	026	Pink	Mix
		41	027	Pink	香豌豆花
		42	028	Pink	玫瑰
		43	029	Pink	Mix
		44	030	Pink	大理花
		45	031	Pink	Mix
		46	032	Pink	玫瑰
		47	033	Pink	玫瑰
		48	034	Blue&Purple	Mix
		49	035	Blue&Purple	鬱金香
		50	036	Blue&Purple	蝴蝶蘭
		51	037	Blue&Purple	繡球花
		52	038	Blue&Purple	玫瑰
		53	039	Blue&Purple	Mix
		54	040	Blue&Purple	康乃馨
		55	041	Blue&Purple	繡球花
		56	042	Blue&Purple	萬代蘭
		58	043	Blue&Purple	玫瑰
		59	044	Blue&Purple	Mix

頁數	作品編號	Main Color	Main Flower
60	045	Blue&Purple	Mix
61	046	Blue&Purple	陸蓮花
62	047	Blue&Purple	大理花
63	048	Blue&Purple	白頭翁
64	049	Blue&Purple	鬱金香
65	050	Blue&Purple	紫丁香
66	051	Blue&Purple	萬代蘭
67	052	Blue&Purple	黑種草
68	053	Blue&Purple	繡球花
69	054	Blue&Purple	三色菫
70	055	Blue&Purple	海芋
71	056	Blue&Purple	海芋
72	057	Blue&Purple	矢車菊
73	058	Blue&Purple	繡球花
74	059	Blue&Purple	大飛燕草
75	060	Blue&Purple	Mix
76	061	Blue&Purple	玫瑰
78	062	Blue&Purple	龍膽
80	063	Blue&Purple	風信子
81	064	Blue&Purple	三色菫
82	065	Blue&Purple	三色菫
84	066	Blue&Purple	Mix
85	067	Brown&Black	陸蓮花
86	068	Brown&Black	Mix
88	069	Brown&Black	玫瑰
89	070	Brown&Black	Mix
90	071	Brown&Black	玫瑰
91	072	Yellow&Orange	Mix
92	073	Yellow&Orange	Mix
93	074	Yellow&Orange	陸蓮花
94	075	Yellow&Orange	Mix
95	076	Yellow&Orange	玫瑰
96	077	Yellow&Orange	香豌豆花
97	078	Yellow&Orange	向日葵
98	079	Yellow&Orange	向日葵
99	080	Yellow&Orange	Mix
100	081	Yellow&Orange	百合
102	082	Green&White	Mix
104	083	Green&White	Mix
105	084	Green&White	Mix
106	085	Green&White	玫瑰
108	086	Green&White	法國小菊
110	087	Green&White	玫瑰
111	088	Green&White	海芋

頁數	作品編號	Main Color	Main Flower
112	089	Green&White	玫瑰
113	090	Green&White	Mix
114	091	Green&White	海芋
115	092	Green&White	蝴蝶蘭
116	093	Green&White	Mix
117	094	Green&White	陽光百合
118	095	Green&White	蝴蝶蘭
119	096	Green&White	繡球花
120	097	Green&White	Mix
121	098	Green&White	玫瑰
122	099	Green&White	Mix
123	100	Green&White	Mix
124	101	Green&White	Mix
125	102	Green&White	玫瑰
126	103	Green&White	鐵線蓮
128	104	Green&White	Mix
129	105	Green&White	Mix
130	106	Green&White	玫瑰
131	107	Green&White	香豌豆花
132	108	Green&White	Mix
134	109	Green&White	聖誕玫瑰
135	110	Mix	Mix
136	111	Mix	Mix
138	112	Mix	滿天星
139	113	Mix	鈴蘭
140	114	Mix	陸蓮花
141	115	Mix	白頭翁
142	116	Mix	Mix
143	117	Mix	向日葵
144	118	Mix	酸漿果
145	119	Mix	野菊
146	120	Mix	菊花
148	121	Mix	瑪格麗特
149	122	Mix	小蒼蘭
150	123	Mix	Mix
151	124	Mix	玫瑰
152	125	Mix	Mix
153	126	Mix	Mix
154	127	Mix	文心蘭
155	128	Mix	玫瑰
156	129	Mix	玫瑰
158	130	Mix	Mix
160	131	Mix	Mix
162	132	Mix	Mix

頁數	作品編號	Main Color	Main Flower
164	133	Mix	Mix
166	134	Mix	白頭翁
167	135	Mix	Mix
168	136	Mix	Mix
169	137	Mix	Mix
170	138	Mix	Mix
171	139	Mix	櫻花
172	140	Mix	MIx
174	141	Mix	Mix
176	142	Mix	洋桔梗
178	143	Mix	Mix
180	144	Mix	玫瑰
182	145	Mix	Mix
183	146	Mix	Mix
184	147	Mix	Mix
186	148	Mix	玫瑰
187	149	Mix	Mix
188	150	Mix	Mix
190	151	Mix	Mix
191	152	Mix	Mix
192	153	Mix	嘉德麗雅蘭
194	154	Mix	Mix
196	155	Mix	Mix
197	156	Mix	Mix
198	157	Mix	Mix
199	158	Mix	日本辛夷
200	159	Mix	Mix
201	160	Mix	Mix
202	161	Mix	海芋

205
Chapter 2

Gift
Arrangements

頁數	作品編號	Main Color	Main Flower
206	162	Red	玫瑰
208	163	Red	玫瑰
209	164	Red	玫瑰
210	165	Red	大理花
211	166	Red	菊花
212	167	Red	玫瑰
213	168	Red	菊花
214	169	Red	大理花
215	170	Red	鬱金香
216	171	Red	雞冠花
217	172	Pink	薑荷花
218	173	Pink	玫瑰
220	174	Pink	菊花
221	175	Pink	菊花

頁數	作品編號	Main Color	Main Flower
222	176	Pink	Mix
223	177	Pink	洋桔梗
224	178	Pink	玫瑰
225	179	Pink	玫瑰
226	180	Pink	玫瑰
227	181	Pink	雞冠花
228	182	Pink	玫瑰
229	183	Pink	Mix
230	184	Pink	Mix
231	185	Blue&Purple	Mix
232	186	Blue&Purple	鬱金香
233	187	Blue&Purple	Mix
234	188	Brown&Black	Mix
235	189	Brown&Black	Mix
236	190	Brown&Black	仙履蘭
237	191	Yellow&Orange	玫瑰
238	192	Yellow&Orange	玫瑰
240	193	Yellow&Orange	菊花
241	194	Yellow&Orange	千代蘭
242	195	Yellow&Orange	菊花
243	196	Yellow&Orange	東亞蘭
244	197	Yellow&Orange	玫瑰
245	198	Yellow&Orange	向日葵
246	199	Yellow&Orange	玫瑰
247	200	Yellow&Orange	Mix
248	201	Yellow&Orange	玫瑰
249	202	Yellow&Orange	玫瑰
250	203	Yellow&Orange	Mix
251	204	Yellow&Orange	菊花
252	205	Green&White	玫瑰
253	206	Green&White	玫瑰
254	207	Green&White	菊花
255	208	Green&White	Mix
256	209	Green&White	蝴蝶蘭
257	210	Green&White	鬱金香
258	211	Green&White	香豌豆花
259	212	Green&White	玫瑰
260	213	Green&White	Mix
261	214	Green&White	Mix
262	215	Green&White	石斛蘭
263	216	Green&White	Mix
264	217	Green&White	鈴蘭
265	218	Green&White	Mix
266	219	Green&White	玫瑰

頁數	作品編號	Main Color	Main Flower
267	220	Mix	玫瑰
268	221	Mix	玫瑰
270	222	Mix	綠石竹
271	223	Mix	Mix
272	224	Mix	素心蠟梅
273	225	Mix	金合歡
274	226	Mix	Mix
275	227	Mix	非洲菊
276	228	Mix	Mix
277	229	Mix	陽光百合
278	230	Mix	雞冠花
279	231	Mix	薑荷花
280	232	Mix	玫瑰
281	233	Mix	玫瑰
282	234	Mix	玫瑰
283	235	Mix	滿天星
284	236	Mix	玫瑰
286	237	Mix	Mix
287	238	Mix	Mix
288	239	Mix	Mix
289	240	Mix	Mix
290	241	Mix	Mix
292	242	Mix	海芋
293	243	Mix	Mix
294	244	Mix	東亞蘭
296	245	Mix	玫瑰
297	246	Mix	Mix
298	247	Mix	Mix
300	248	Mix	玫瑰
301	249	Mix	Mix
302	250	Mix	玫瑰

303 Chapter 3

Box Flower

頁數	作品編號	Main Color	Main Flower
304	251	Red	玫瑰
306	252	Red	玫瑰
307	253	Red	玫瑰
308	254	Red	繡球花
309	255	Pink	康乃馨
310	256	Pink	櫻花
311	257	Pink	玫瑰
312	258	Pink	玫瑰
313	259	Pink	玫瑰
314	260	Blue&Purple	鬱金香
316	261	Brown&Black	東亞蘭
317	262	Green&White	Mix

	頁數	作品編號	Main Color	Main Flower
	318	263	Green&White	玫瑰
	319	264	Green&White	菊花
	320	265	Mix	玫瑰
	322	266	Mix	向日葵
	323	267	Mix	大理花
	324	268	Mix	Mix
	325	269	Mix	法國小菊
	326	270	Mix	Mix
	328	271	Mix	Mix
	330	272	Mix	玫瑰
	331	273	Mix	玫瑰
	332	274	Mix	Mix
	333	275	Mix	Mix
	334	276	Mix	玫瑰

335
Chapter 4

Other Gifts

	頁數	作品編號	Main Color	Main Flower
	336	277	Red	衛矛
	337	278	Red	玫瑰
	338	279	Red	康乃馨
	339	280	Red	大理花
	340	281	Pink	帝王花
	341	282	Blue&Purple	玫瑰
	342	283	Blue&Purple	繡球花
	344	284	Brown&Black	篤斯越橘
	345	285	Yellow&Orange	康乃馨
	346	286	Green&White	Mix
	347	287	Green&White	倒地鈴
	348	288	Green&White	歐石楠
	349	289	Mix	三色堇
	350	290	Mix	玫瑰
	352	291	Mix	Mix
	353	292	Mix	Mix
	354	293	Mix	玫瑰
	355	294	Mix	風信子
	356	295	Mix	Mix
	357	296	Mix	玫瑰
	358	297	Mix	Mix
	359	298	Mix	Mix
	360	299	Mix	陽光百合
	361	300	Mix	文心蘭

362 Visual Index

本書刊載各家花店的原創作品，以提供讀者作為花禮設計的靈感與參考。
使用的花材有季節性及地域性之別，敬請理解。

Gift Bouquets

✖ 001

給成熟大人的
熱情花束

Main Color／ ●Red
Main Flower／ 大理花

典雅的黑色包裝，襯托出熱情的大紅色玫瑰和大理
花。帶著透明感的黑色薄紗，更添輕巧感和性感氣
息。下方以直條紋大蝴蝶結點綴，表現出小惡魔風
的可愛感。

Flower & Green …… 玫瑰・大理花・五彩千年木・巴西胡椒
木

　　　　　　　　　　　　　　　　　　　　製作：花千代　　攝影：三浦希衣子

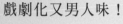 002

戲劇化又男人味！

Main Color／●Red
Main Flower／玫瑰

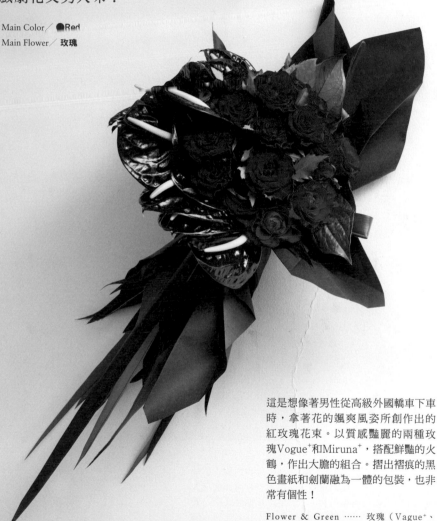

這是想像著男性從高級外國轎車下車時，拿著花的颯爽風姿所創作出的紅玫瑰花束。以質感豔麗的兩種玫瑰Vogue⁺和Miruna⁺，搭配鮮豔的火鶴，作出大膽的組合。摺出褶痕的黑色畫紙和劍蘭融為一體的包裝，也非常有個性！

Flower & Green …… 玫瑰（Vague⁺、Miruna⁺）・火鶴（Burgundy）・劍蘭・黑色葉子・紅色葉子

製作：野村祐喜　攝影：片上久也（B-WAVE株式会社）

✳ 003

早春的花束

Main Color ／ ● Red
Main Flower ／ 白頭翁

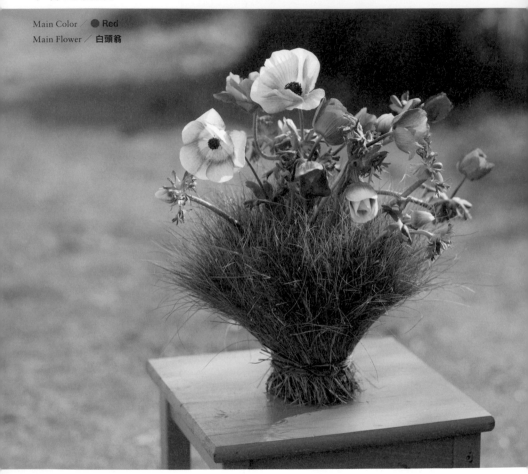

在枯葉中帶著些許綠意，將這種早春專屬色調的草紮
成一大束，僅插入紅色系的白頭翁，表現出以青草包
裹住冬季寒氣的溫暖氛圍。白頭翁以花苞和盛開的花
朵交錯穿插，展現花卉生長的進程，加深自然的感
覺。

Flower & Green …… 白頭翁（Mona Lisa）・青草

004

氣質高雅的
春之花束

Main Color ∕　**Red**
Main Flower ∕　**Mix**

以帶黑色的玫瑰及仙履蘭為基底，襯托出鮮豔紫紅色的陸蓮花Lamia的神祕感。將花朵以明顯的高低層次配置，使色彩重疊得有如油畫一般。這有如外牆攀附著爬牆虎的古城般印象強烈的設計，似乎也流露著些微危險的氣息。

Flower & Green …… 玫瑰（The Prince）・仙履蘭（Robin Hood）・陸蓮花（Lamia）・虞美人・長壽花・薄荷2種・雲龍梅

製作：小野寺衆　　攝影：佐々木智幸

✖ 005

時尚優雅的
紅玫瑰花束

Main Color／●Red

Main Flower／玫瑰

預設是男性送花給女性的特別場景。想像為個性派的玫瑰
HANABI的花束穿上時尚的外衣，包裹上有如西裝和襯
衫色彩的包裝紙，再搭配金色的緞帶花，展現出奢華的氣
息。

Flower & Green ⋯⋯ 玫瑰（HANABI）

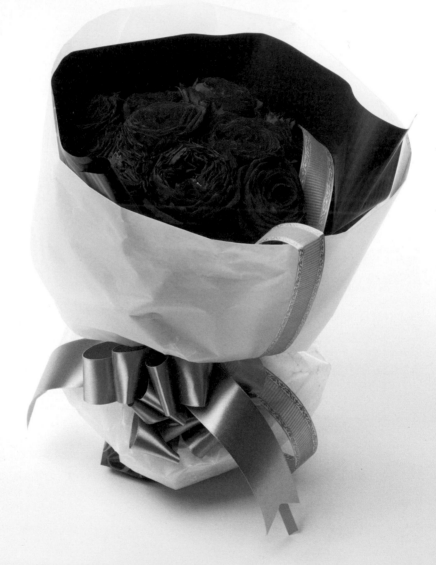

製作：Vase 攝影：佐々木智幸

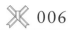 006

表現輕快氣息的
波爾多酒紅

Main Color ／ ● **Red**

Main Flower ／ **大理花**

將華麗且富有存在感的大輪大理花黑蝶，搭配大量的雪球花，表現出活潑輕快的氣氛。加上隨風搖曳的柳枝稷，打造出有著波爾多色彩的田園風花束。

Flower & Green …… 大理花（黑蝶）・雪球花・多花素馨・香葉天竺葵・柳枝稷

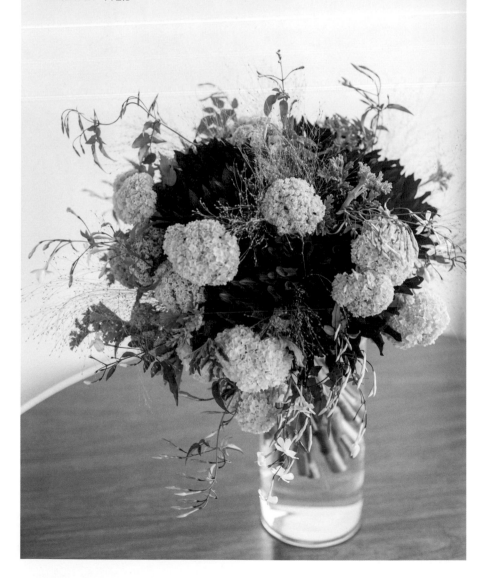

製作：高本惠子　　攝影：タケダトオル

✳ 007

以豔紅的玫瑰
展現夏季熱烈的餘韻

Main Color／● Red
Main Flower／玫瑰

將有著波浪花瓣，花莖動態個性十足、形象熱情的玫瑰
Andalucia搭配Euphorbia Spinosa，表現粗獷乾燥的夏季
尾聲。再以迷迭香和月桂葉點出夏季的綠意。

Flower & Green …… 玫瑰（Andalucia）・Euphorbia Spinosa・迷迭
香・月桂葉

　　　　　　　　　　　　　　　　　　　製作：橘口学　　攝影：中島清一

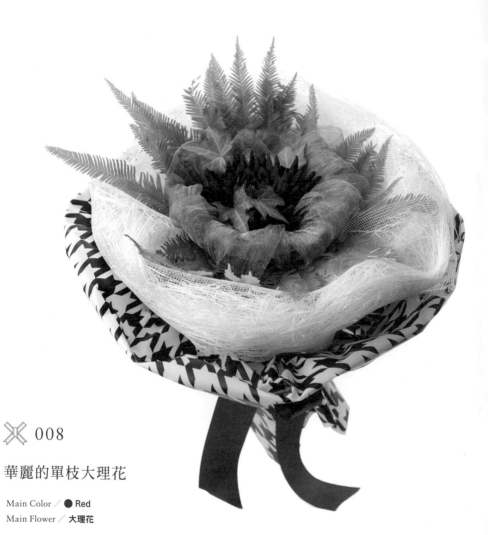

✕ 008

華麗的單枝大理花

Main Color ／ ● **Red**
Main Flower ／ **大理花**

贈送一朵豐厚感十足的大輪大理花黑蝶。選擇與花色相配
的歐根紗緞帶，小心地包裹著花朵。讓單枝花禮感覺更加
特別。

Flower & Green …… 大理花（黑蝶）・常春藤等

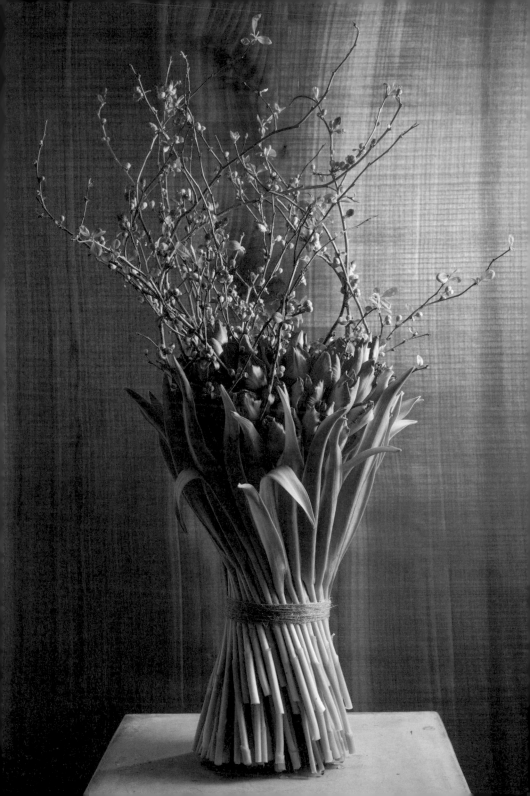

 009

新潟的早春風情

Main Color ／ ● Red
Main Flower ／ 鬱金香

以新潟的3月為靈感所設計的化束。雖然離雪國的春季還很遙遠，但已經能感受到植物等待著春天到來的氣息，因此擷取了這樣的心象風景。為了表現雪國生動的大自然，精選花材的種類和色彩，製作出幾乎無法以雙手捧住的大花束。以帶有新潟風情的鬱金香為主花，先將100枝蕨芽紮起來作成芯柱，再加入鬱金香和木瓜梅組合。是相當顯眼的設計。

Flower & Green …… 鬱金香（Exotic Parrot）・木瓜梅・蕨芽

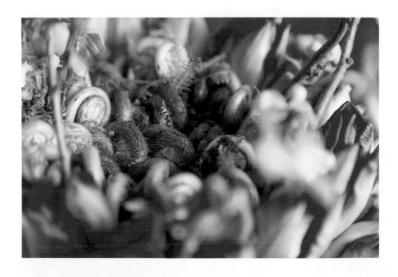

 010

以帶著滾圓果實的曲線
展露秋季的柔和氣息

Main Color ╱ ● Red
Main Flower ╱ **大理花**

這款花束以蒲葦纖細的曲線，躍動出一圈圈的圓弧。挑選對這個季節來說較涼爽的色彩，從日本地榆等垂墜型的花材到帶有魄力十足的大理花，綁成束後再增添一些果實，營造出秋日風情。為了表現出輕巧感，特意不將針墊花的葉子紮起來。

Flower & Green …… 大理花（Nocturne）‧日本地榆‧蒲葦‧黑莓‧櫟木‧雙葉木‧繡球花

製作：橋口学　攝影：中島清一

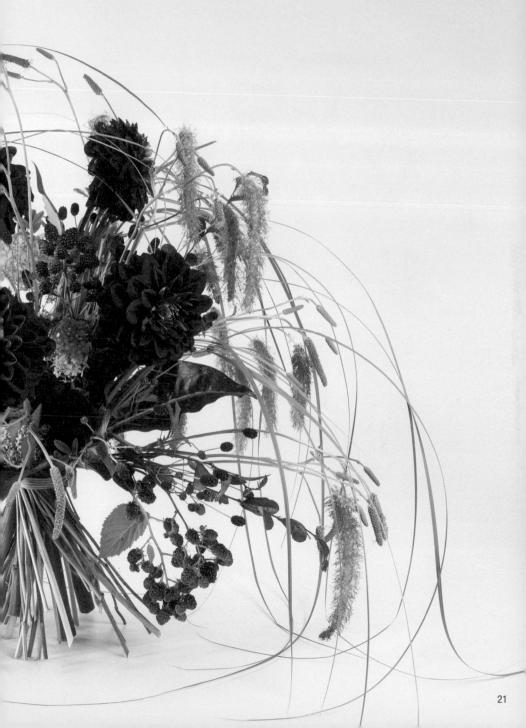

011

待降節花束

Main Color／● Red
Main Flower／玫瑰

以日本冷杉和柊樹等常綠樹搭配紅玫瑰，表現出適合聖誕節期間拜訪用花束的華麗感。特別設計得讓人可以欣賞各花材的不同質感，是一束豐厚感與存在感十足的圓形花束。

Flower & Green …… 玫瑰（Ruby Red）・日本冷杉・柊樹2種・義大利落葉松・紅瑞木・Euphorbia Spinosa・肉桂棒

　　　　　　　　　　　　　　　　製作：橋口学　攝影：中島清一

✳ 012

給成熟大人的
粉紅花束

Main Color ／ ● Pink
Main Flower ／ 玫瑰

豔麗的玫瑰Estreno，有著華麗卻
又形象沉穩的粉紅色。搭配千代蘭
Deep Blue，表現高雅的姿態。

Flower & Green …… 玫瑰（Estreno）・
千代蘭（Deep Blue）・納麗石蒜・洋桔梗
（NF Cassis Pink）・珍珠合歡・香龍血樹

製作：三田美穗子 攝影：佐々木智幸

✳ 013

簡約而香氣濃郁的
玫瑰花束

Main Color ╱ ● Pink

Main Flower ╱ **玫瑰**

這款是以有著濃郁香氣和優雅花姿，而
廣受歡迎的玫瑰Yves Piaget為主花的
圓形捧花。以和玫瑰香氣相襯的香草及
色調相搭的白芨為基底，穿插玫瑰的同
時，一邊帶出變化和立體感，製作出色
香兼具的感覺。由於是抓成螺旋型，所
以將莖的部分以麻繩綁緊，作成好拿的
螺旋型花束。

Flower & Green …… 玫瑰（Yves Piaget）‧鐵
線蓮‧白芨‧薄荷‧芳香天竺葵‧百里香‧非洲
藍羅勒‧銀荷葉

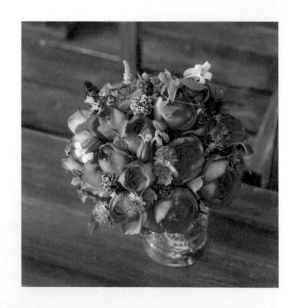

　　　　　　　　　　　　　　製作：Laurent Borniche　　攝影：德田悟

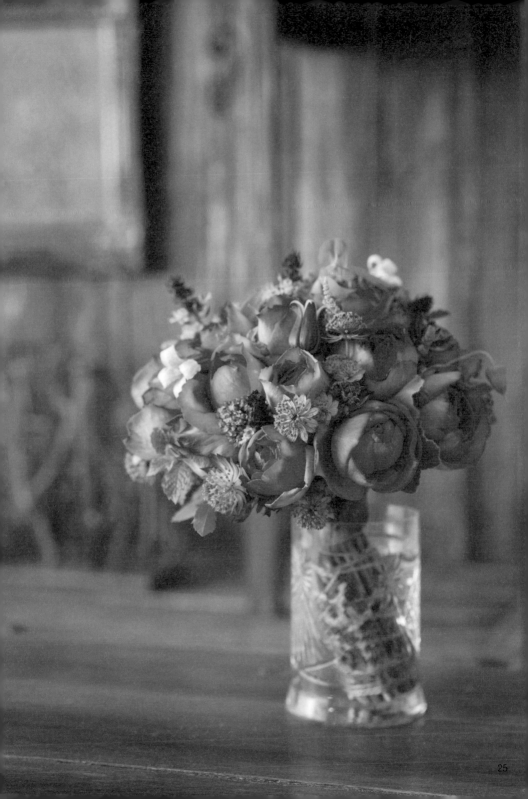

�֎ 014

洋溢歐洲風情的
粉紅花束

Main Color ／ ● **Pink**
Main Flower ／ **鬱金香**

以鮮豔的珊瑚粉色鬱金香，搭配色彩相襯的
春季花卉，表現出歐洲人心中色彩鮮明的春
季形象。綁花束時，須先預想鬱金香的成長
情況，將它抓成和水仙一致的高度。為了讓
花朵們生長後能夠平均向外分散，以組群方
式來配置花材。

Flower & Green …… 鬱金香（Pink Star）・風信子
（Jan Bos）・松蟲草・金合歡・銀柳・薹草・蕨芽
・大葉釣樟・尤加利

製作：橋口学　　攝影：中島清一

✖ 015

綁一束深秋的風景

Main Color ／● Pink
Main Flower ／ 菊花

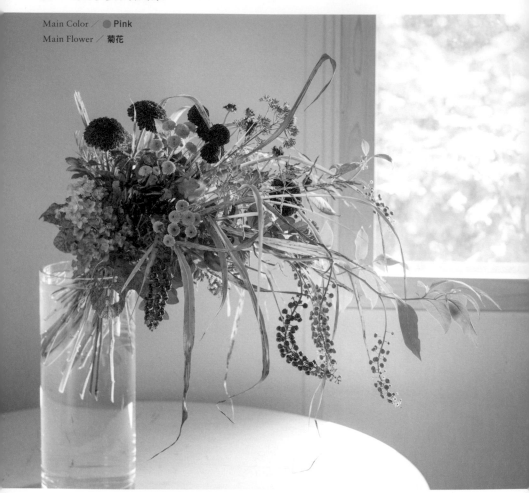

將紫紅色的菊花搭配商陸、乾燥的詹森草等，打造秋季結束進入冬季的氣氛。綁花束時，先將商陸置於中心，配合它的曲線來配置其他花材。將花材抓出明顯的高低層次，讓菊花的莖葉能夠顯露出來，展現出在大自然中綻放的姿態。

Flower & Green …… 菊花（Calimero・Aragon）・大理花（Ponpon Red）・雞冠花（Kimono Light Salmon）・澤蘭・商陸・辣椒（Black Ace）・巧克力波斯菊・詹森草・蕨類・槲樹

　　　　　　　　　　　　　　　　　　　　製作：橋口学　攝影：中島清一

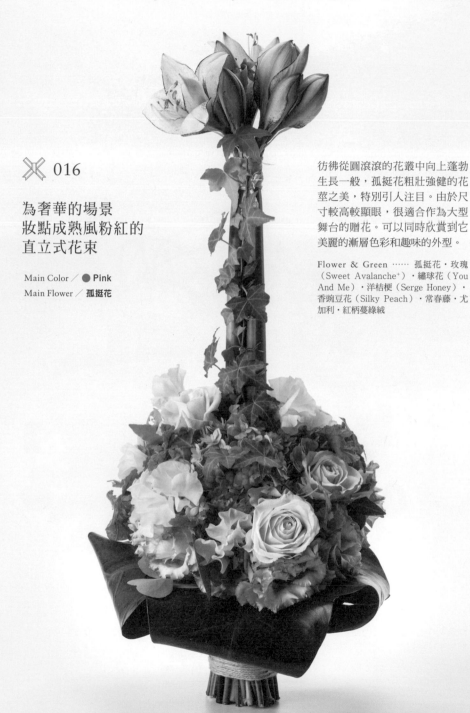

✳ 016

為奢華的場景
妝點成熟風粉紅的
直立式花束

Main Color ／ ● Pink
Main Flower ／ 孤挺花

彷彿從圓滾滾的花叢中向上蓬勃
生長一般，孤挺花粗壯強健的花
莖之美，特別引人注目。由於尺
寸較高較顯眼，很適合作為大型
舞台的贈花。可以同時欣賞到它
美麗的漸層色彩和趣味的外型。

Flower & Green …… 孤挺花・玫瑰
（Sweet Avalanche[+]）・繡球花（You
And Me）・洋桔梗（Serge Honey）・
香豌豆花（Silky Peach）・常春藤・尤
加利・紅柄蔓綠絨

從綻放的花叢中探出頭來的纖細小鬱金香，
帶來春天將至的預感。彷彿花朵綻放在鳥巢
中的浪漫花束，在花凋謝後，還會變身為綠
意盎然的清爽姿態，能夠長久欣賞。從上往
下看的造型也很華麗喔！

Flower & Green …… 玫瑰（Garden Rose、Aileen）·
鬱金香（Gander's Rhapsody）·菊花（Country）·
聖誕玫瑰·陸蓮花·尤加利·鳳梨番石榴·檸檬葉·
福祿桐·常春藤·香桃木·高山羊齒·垂柳·東北雷
公藤·樹枝

※ 017

可愛的鳥巢花束

Main Color ／ ● Pink
Main Flower ／ 玫瑰

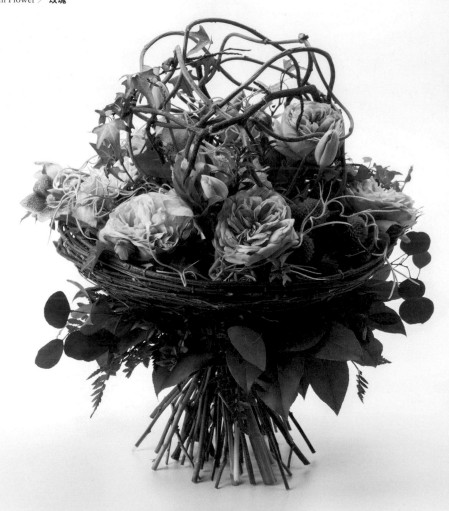

製作：村松文彦　攝影：佐々木智幸

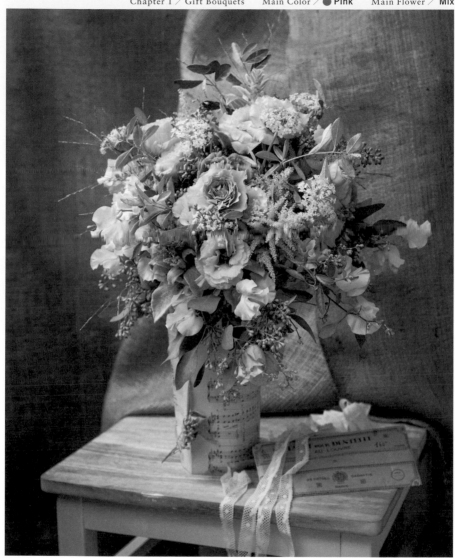

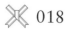 018

將回憶中的景色
收藏在花束中

Main Color ／ ● Pink

Main Flower ／ Mix

這款田園風花束，氣質讓人聯想到冬天結霜後的鄉村早晨風光。將低彩度的粉紅色花朵，搭配有如灑上一層細粉，質感如地毯般的綠葉，表現冬季特有的清新空氣感。這難以言喻的色彩搭配，不但自然，更同時兼具了奢華感。

Flower & Green …… 玫瑰・康乃馨・洋桔梗・蕾絲花・泡盛草・香豌豆花・羊耳石蠶・尤加利果・沙棗（葉）

製作：Frederic Garrigues　攝影：德田悟

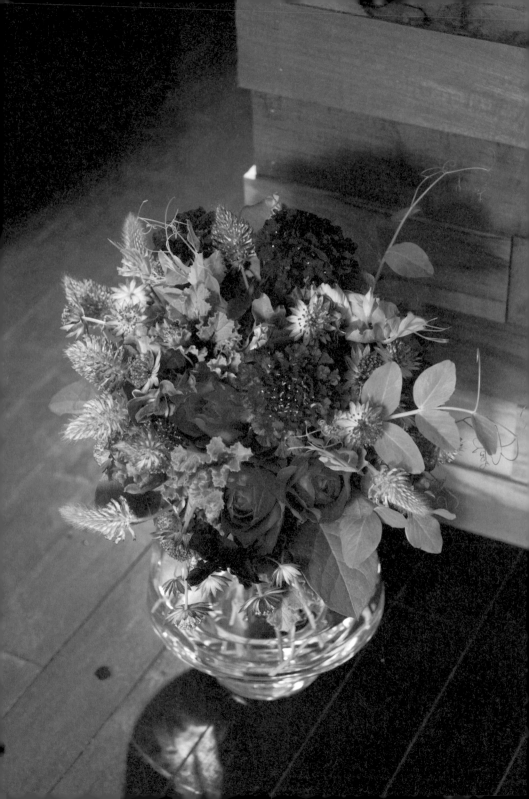

✖ 019

洋溢著大人風香氣的
自然風花束

Main Color ／ ● Pink
Main Flower ／ 玫瑰

以玫瑰 Yves Piaget 為主花，搭配同色系的野花，打造出奢華感。華麗的粉紅色和玫瑰濃郁的香氣，散發出迷人魅力。包裝使用不織布疊上海軍藍的再生紙，緞帶則挑選有美麗光澤的優質絲緞帶，不但表現出自然感，也很適合當作禮物。

Flower & Green …… 玫瑰（Yves Piaget）・白芨・松蟲草・天竺葵（Choco Waffle）・茜紅三葉草（Dolphin）・三色堇・豆科植物・檸檬葉

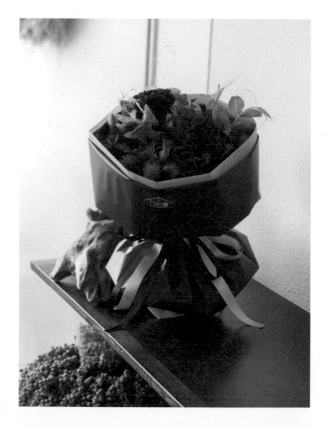

製作：江澤佑己子　攝影：三浦希衣子

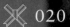

020

祝賀少女
成長為大人

Main Color / ● Pink
Main Flower / Mix

這是慶祝高中畢業的花束。以招牌的人氣花卉玫瑰和非洲菊等，搭配春季花卉，作出粉紅色的漸層。豔麗的粉紅色相當耀眼，讓人感受到由可愛邁向成熟的感覺。包裝使用咖啡色的和紙，可減低甜美感。

Flower & Green …… 玫瑰·非洲菊·香豌豆花·陸蓮花·洋桔梗·白蕾絲花·假葉木·香龍血樹

✕ 021 洋溢著女兒節的
甜美風情

Main Color ∕ ● Pink
Main Flower ∕ 鬱金香

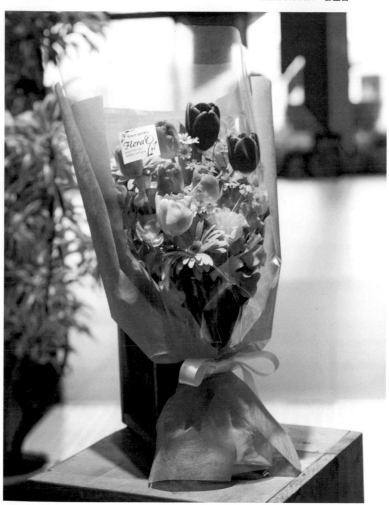

以粉紅色的鬱金香為主，打造出讓人想起女兒節季節的氛圍。香豌豆花和法國小菊演繹著優雅的姿態。添加一點黃色，帶出些微的稚嫩感，是一款有稚齡女兒的母親可以讓孩子欣賞的花束。

Flower & Green …… 鬱金香・香豌豆花・非洲菊・洋桔梗・法國小菊・香龍血樹

製作：Flora Premiere橫濱店 攝影：德田悟

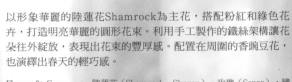

以形象華麗的陸蓮花Shamrock為主花，搭配粉紅和綠色花卉，打造明亮華麗的圓形花束。利用手工製作的鐵絲架構讓花朵往外綻放，表現出花束的豐厚感。配置在周圍的香豌豆花，也演繹出春天的輕巧感。

Flower & Green …… 陸蓮花（Shamrock・Sharon）・玫瑰（Sanaa）・繡球花・香豌豆花・康乃馨・夕霧草（Jade）・雪球花・綠石竹・蠅子草（櫻小町）・闊葉武竹・香紫癴花・芒草

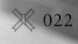 022

大人風的
粉紅色圓形花束

Main Color／●Pink
Main Flower／陸蓮花

製作：岩井信明　攝影：德田悟

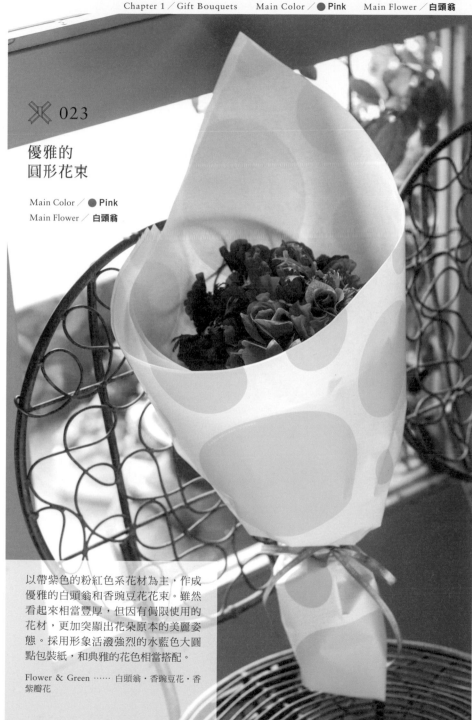

✳ 023

優雅的
圓形花束

Main Color／● **Pink**
Main Flower／**白頭翁**

以帶紫色的粉紅色系花材為主，作成
優雅的白頭翁和香豌豆花花束。雖然
看起來相當豐厚，但因有侷限使用的
花材，更加突顯出花朵原本的美麗姿
態。採用形象活潑強烈的水藍色大圓
點包裝紙，和典雅的花色相當搭配。

Flower & Green …… 白頭翁・香豌豆花・香
紫瓣花

製作：高野崇　攝影：タケダトオル

✳ 024

表現女性的優雅

Main Color ／ ●Pink
Main Flower ／ 香豌豆花

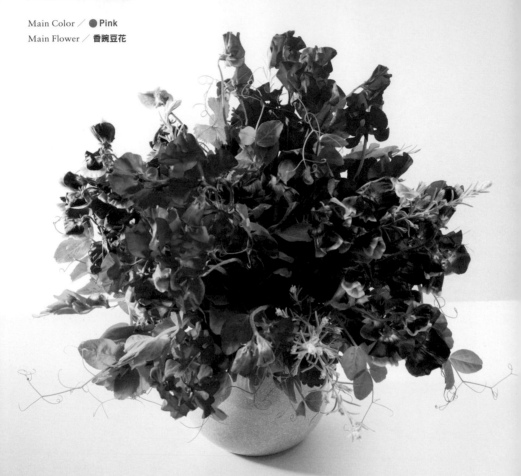

這款花束強調香豌豆花特有的女性化特質。藍底深粉紅色和紫色的
花朵，個性豐富且豔麗迷人，作成適合當作贈禮的造型。為了配合
輕盈搖曳的花瓣，添加豆科藤蔓，更加提升女性柔和的形象。為了
配合纖長的香豌豆花，作出了高低層次。

Flower ＆ Green …… 香豌豆花（紅式部・戀愛的美人魚）・豆科植物・草莓
（葉）・Eremophila

製作：橋口学　　攝影：中島清一

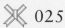

025

展示紅葉之美的花束

Main Color ／ ● Pink
Main Flower ／ 大理花

這是款表現出紅葉強健力及生動色彩的花束。以暗色系的大理花為
主花，搭配紅葉化的木莓葉和紅葉李的枝條，帶出豐厚感。呈現出
彷彿將秋天的紅葉風景擷取下來的樣子。

Flower & Green …… 大理花（豔舞）・菊花・繡球花・蔓梅擬・紅葉李・木莓・
羅漢柏・金雀花

※ 026

蕾絲永遠都是
少女的最愛

Main Color ／ ●Pink
Main Flower ／ Mix

將雀躍生動的粉紅色自然風花束，以牛皮紙和
純白的蕾絲布料一起包裝。蕾絲棉布的質感和
水藍色的絲質緞帶，讓可愛的花束變得更具有
少女情懷。獻給永遠都像少女一樣青春的成熟
女性。

Flower & Green …… 繡球花・滿天星・香豌豆花・珍
珠繡線菊・銀果・豆科植物・長壽花

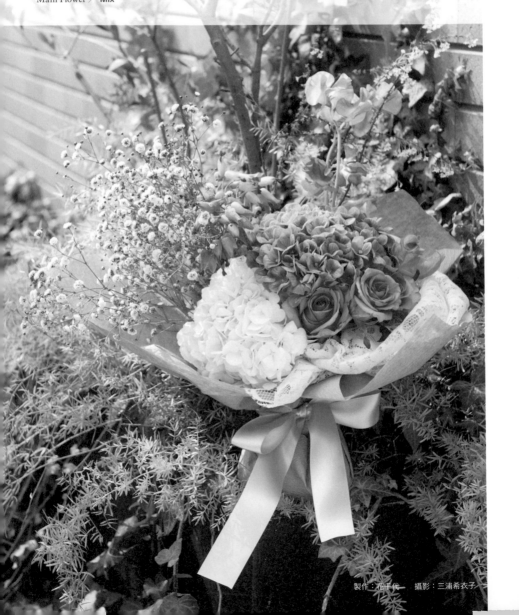

製作：花千代　　攝影：三浦希衣子

 027

華麗的粉紅色
自然風花束

Main Color ／ ● Pink
Main Flower ／ 香豌豆花

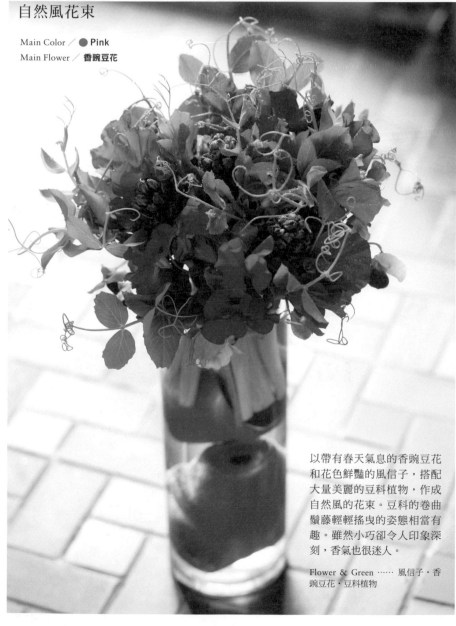

以帶有春天氣息的香豌豆花
和花色鮮豔的風信子，搭配
大量美麗的豆科植物，作成
自然風的花束。豆科的卷曲
鬚藤輕輕搖曳的姿態相當有
趣。雖然小巧卻令人印象深
刻，香氣也很迷人。

Flower & Green …… 風信子‧香
豌豆花‧豆科植物

製作：紙谷昌弘　攝影：川島英嗣

 028

甜美浪漫的
玫瑰花束

Main Color ／ ● Pink
Main Flower ／ 玫瑰

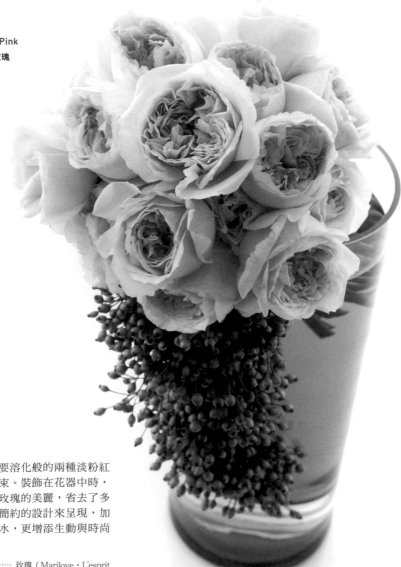

將甜蜜得彷彿要溶化般的兩種淡粉紅
色玫瑰綁成花束。裝飾在花器中時，
為了更加突顯玫瑰的美麗，省去了多
餘的裝飾，以簡約的設計來呈現，加
上紫色的顏料水，更增添生動與時尚
感。

Flower & Green …… 玫瑰（Marilove・L'esprit
de fille）・玫瑰果

製作：吉岡千晶　　攝影：中島清一

029

展現波浪花邊的可愛感覺

Main Color ／ ● **Pink**
Main Flower ／ **Mix**

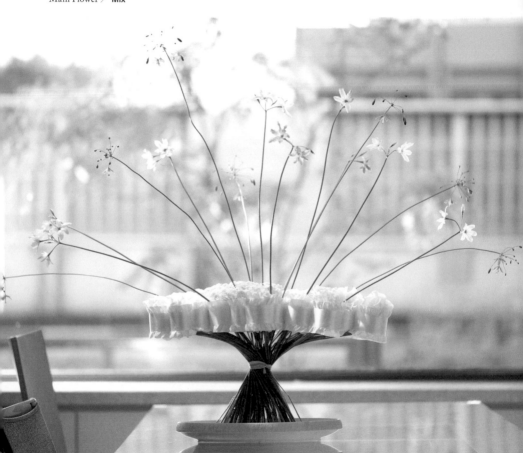

以白色的波浪緞帶，搭配浪瓣的香豌豆花，製作成這款花束。為了固定緞帶的形狀，先將緞帶捲在PVC塑膠板上，作成筒狀，再將它們貼合在一起，固定成一圈外框。以香豌豆花、陽光百合、墨西哥珊瑚墜子等花材，為花束帶來春季柔和的色彩和輕巧感。

Flower & Green …… 香豌豆花・白蕾絲花・陽光百合・墨西哥珊瑚墜子

製作：安保有美　攝影：川島英嗣

這是款有點大人風，典雅有個性的客製花束。紅色與紫色的深色調，很適合成熟女性。帶點綠色的唐棉漂亮的調和了葉材和花卉。

Flower & Green …… 大理花・鐵線蓮・松蟲草・尤加利・木莓・洋桔梗・唐棉

✕ 030

豔麗的大人風花束

Main Color / ● Pink
Main Flower / 大理花

製作：feuillage 攝影：北惠けんじ（花田攝影事務所）

選擇帶藍色的粉紅色花朵，作成不會太可愛且
具有沉靜氣質的花束。事先考量花朵綻放時的
空間，將花材的空間配置得較寬鬆，搭配好似
生長在原野的綠葉和青草，打造彷彿有微風吹
拂的優雅形象。

Flower & Green …… 大理花（櫻貝）・玫瑰（Yves
Beige・Sparkling Rose）・康乃馨（Viper Wine）・鐵線
蓮・松蟲草・白芨・藍蠟花・柳枝稷・香葉天竺葵・尤加
利・黃楊

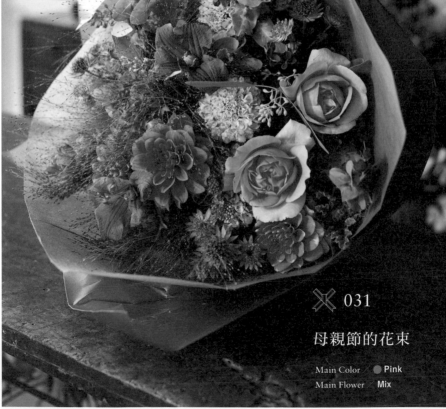

✖ 031

母親節的花束

Main Color ● Pink
Main Flower Mix

032

秋日的喜悅贈禮

Main Color ／ ● Pink
Main Flower ／ 玫瑰

花瓣外型圓潤，優雅綻放，帶著淡淡甜美粉色的玫瑰
Apricot Foundation，搭配秋季色彩的花材，作成圓
形花束。Apricot Foundation和有著尖銳花瓣的Coral
Heart形成的對比也相當有趣。

Flower & Green …… 玫瑰（Apricot Foundation・Coral
Heart）・雞冠花（Lip Orange・Lip Cream）・東亞蘭
（Shogun）・紫葉風箱果（Little Devil）・銀荷葉・葉蘭

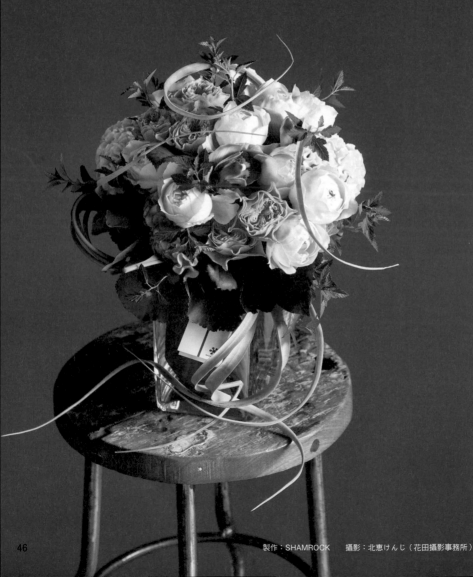

製作：SHAMROCK　　攝影：北惠けんじ（花田攝影事務所）

將兩種可愛的粉紅色玫瑰Japanesque Mon
Amour與Yves Miora搭配在一起，加上鐵線
蓮薄透高雅的薰衣草紫，讓粉紅色花朵更顯優
雅。酒紅色的大理花影法師則應用其名，將它
插入陰影的部分，作出襯托的陰影效果。雖然
花朵是粉色系，卻不過於甜美，是色彩層次巧
妙而美麗的花束。

Flower & Green …… 玫瑰（Japanesque Mon Amour・
Yves Miora）・鐵線蓮（Josephine）・大理花（影法
師）・ 百日草（Queen Red Lime）・小盼草・商陸・
巧克力天竺葵

 033

粉紅與酒紅交織的
華麗花束

Main Color／ ● Pink
Main Flower／ 玫瑰

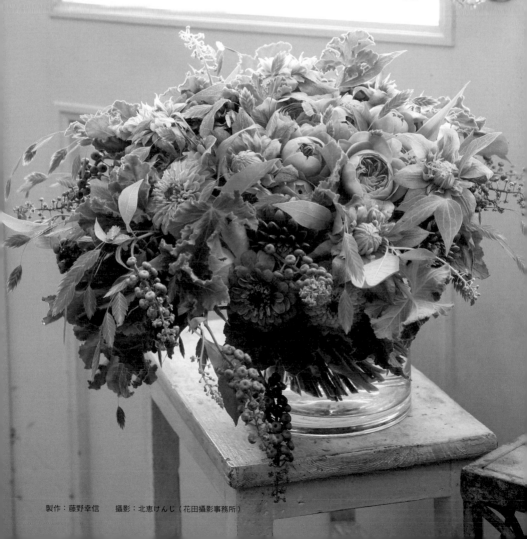

製作：藤野幸信　　攝影：北恵けんじ（花田攝影事務所）

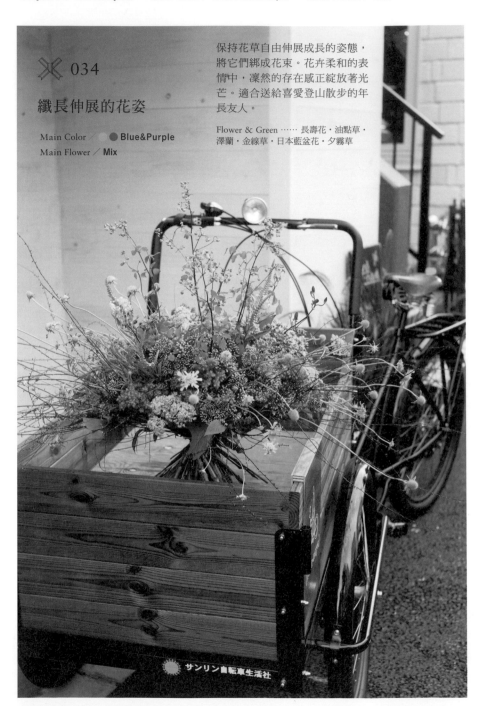

�֍ 034

纖長伸展的花姿

Main Color ／ ● **Blue&Purple**
Main Flower ／ **Mix**

保持花草自由伸展成長的姿態，
將它們綁成花束。花卉柔和的表
情中，凜然的存在感正綻放著光
芒。適合送給喜愛登山散步的年
長友人。

Flower & Green …… 長壽花・油點草・
澤蘭・金線草・日本藍盆花・夕霧草

　　　　　　　　　　　　　　　　製作：白川崇　　攝影：德田悟

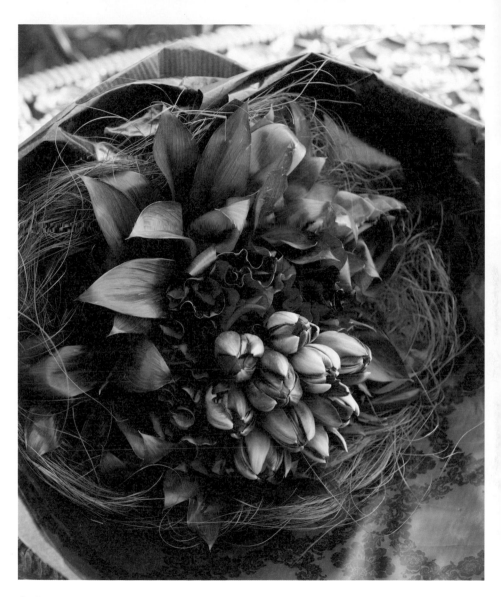

 035

送給男性的時尚花禮

Main Color／●●**Blue&Purple**
Main Flower／**鬱金香**

這是送給春天出生的男性當作生日禮物的花束。大量使用春季花卉代表的鬱金香和香豌豆花，是款洋溢著大人風情，對於男性也不會羞於帶回家的優雅花束。

Flower & Green …… 鬱金香（Black Hero）・香豌豆花（Navy Blue）・黑扇朱蕉

製作：松永泰年　　攝影：三浦希衣子

 036

毒豔而美麗的
個性派花束

Main Color ／ ● ● Blue&Purple
Main Flower ／ 蝴蝶蘭

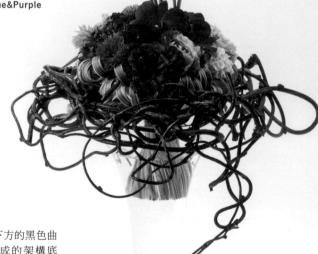

纏繞在紫色系花束下方的黑色曲
線，是由獼猴藤作成的架構底
座。在優雅的花束中，加入充滿
玩心的「毒素」概念，讓整束花
顯得更有個性。

Flower & Green …… 陸蓮花・石斛蘭・
洋桔梗・玫瑰・矢車菊・蔥花（Snake
Ball）・雪球花・芒草・獼猴藤

製作：斑目茂美　　攝影：佐々木智幸

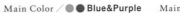

037

春日氣息的輕巧紫色花束

Main Color ／● Purple
Main Flower ／繡球花

繡球花的美麗色彩散發著迷人魅力。以春季為背景，結合淡粉色與白色系的花卉，作成輕巧的花束。柔和橘色的孤挺花為花束增添了溫度，更加有春天氛圍。

Flower & Green …… 繡球花（Antique Purple Tone）・甘藍豆花（Robert・Sweet Memories）・孤挺花・陸蓮花・蠅子草（櫻小町）・海石竹・紫丁香・風藤

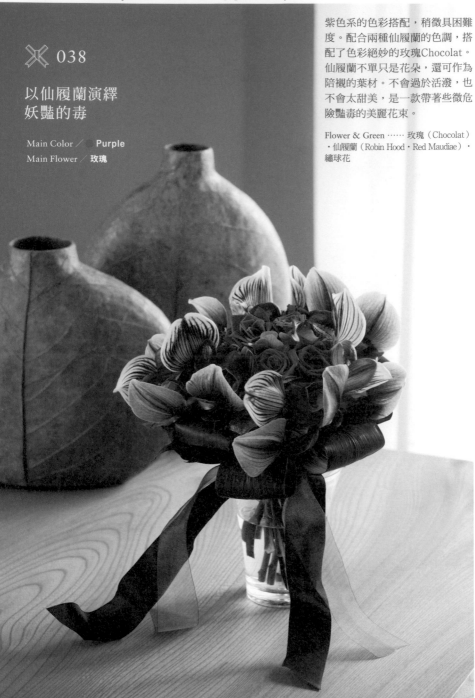

紫色系的色彩搭配，稍微具困難度。配合兩種仙履蘭的色調，搭配了色彩絕妙的玫瑰Chocolat。仙履蘭不單只是花朵，還可作為陪襯的葉材。不會過於活潑，也不會太甜美，是一款帶著些微危險豔毒的美麗花束。

Flower & Green …… 玫瑰（Chocolat）・仙履蘭（Robin Hood・Red Maudiae）・繡球花

✖ 038

以仙履蘭演繹妖豔的毒

Main Color／●**Purple**
Main Flower／**玫瑰**

製作：藤田京子　　攝影：三浦希衣子

✖ 039

大膽地以綠葉
表現氛圍

Main Color ／●●**Blue&Purple**
Main Flower ／ **Mix**

將洋溢著新潮氛圍的紫色白頭翁和三色菫花
束，以大片的芭蕉葉包起來，襯托出花的美
感，底部以咖啡色的包裝紙裝飾，是一束遞出
去時很有震撼力的花束。

Flower & Green …… 白頭翁（Mona Lisa）・松蟲草・三
色菫・繡球花・康乃馨（Hurricane）・芭蕉葉・銀荷葉

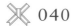 040

大人風的
康乃馨花束

Main Color ／ ●● Blue&Purple
Main Flower ／ 康乃馨

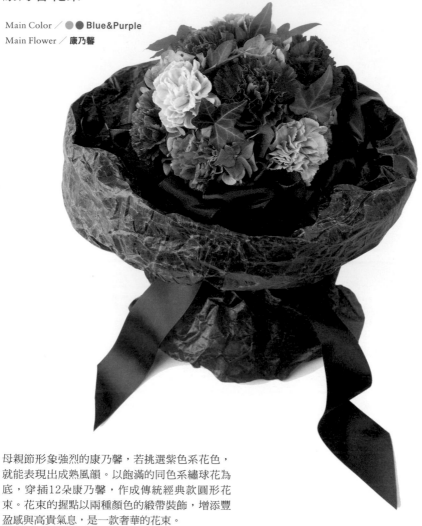

母親節形象強烈的康乃馨，若挑選紫色系花色，
就能表現出成熟風韻。以飽滿的同色系繡球花為
底，穿插12朵康乃馨，作成傳統經典款圓形花
束。花束的握點以兩種顏色的緞帶裝飾，增添豐
盈感與高貴氣息，是一款奢華的花束。

Flower & Green …… 康乃馨・繡球花・常春藤

　　　　　　　　　　　　　　　　　　　　　製作：村松文彥　　攝影：德田悟

以芍藥和繡球花等花材，製作成帶有滿滿初夏季節感的花束。奢侈地選用木莓、雪球花、尤加利等野趣橫生的綠色系花葉作為陪襯。以帶深粉紅色的紫色繡球花搭配綠葉，立刻充滿了自然感。

Flower & Green …… 繡球花・芍藥・尤加利・木莓・藍莓果・雪球花

❌ 041

初夏的大人風時尚花束

Main Color ／●●● Blue&Purple

Main Flower ／ 繡球花

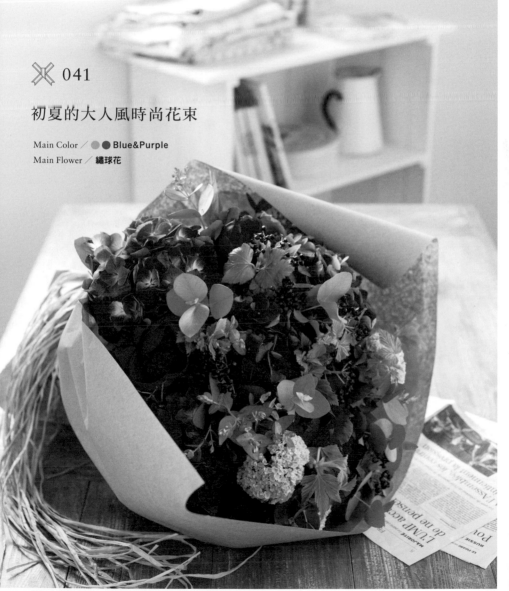

製作：杉本一洋　　攝影：タケダトオル

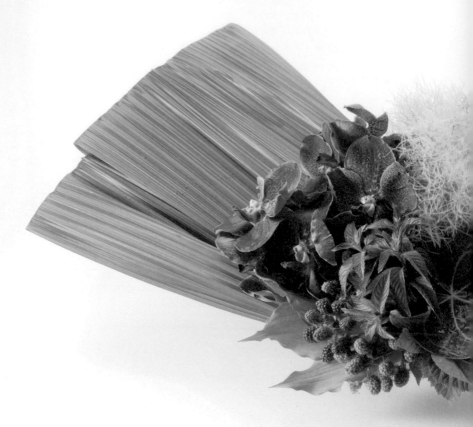

✕ 042

時尚自然風花束

Main Color／● ● **Blue&Purple**
Main Flower／**萬代蘭**

將形象時尚的萬代蘭搭配充滿自然感的黑莓與煙霧樹
等花材,再以大片的大葉仙茅包裝。充滿都會感的萬
代蘭除了顯眼的存在感,也很有自然風情,是很適合
送給時尚男性的花禮。

Flower & Green …… 萬代蘭・煙霧樹・黑莓・玉簪花・五彩芋
・綠薄荷・百香果・大葉仙茅

製作:濱中喜弘　　攝影:佐々木智幸

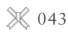 043

充滿玩心的大人之秋

Main Color／●●**Blue&Purple**
Main Flower／**玫瑰**

奢侈地選用35朵夾雜薰衣草色的玫瑰Solfa，作成這款花束。搭配卷曲的香龍血樹葉和豔麗的辣椒，作出有如秋天蕈類的感覺。平凡的外型藉由色調的搭配，也能表現成熟風。

Flower & Green …… 玫瑰（Solfa）・辣椒・香龍血樹

製作：恒石小百合　　攝影：加藤達彥

✖ 044

成熟男性所贈送的
紀念日花束

Main Color／●● **Blue&Purple**
Main Flower／ **Mix**

適合時尚的成熟男性送給女性的
花束。在深色調的花卉中，純樸
的花姿和柔嫩的綠葉，演繹出可
愛的氣息。大膽使用整顆球莖的
風信子，散發著甜甜的香氣，傳
遞出春天的舒適風情。將紀念日
點綴地更加美麗。

Flower & Green …… 風信子・玫
瑰・洋桔梗（Celeb Violet）・長壽
花（Green Apple）・熊耳草（Top
Blue）・香豌豆花・蕨芽

✖ 045

以花&甜點
享受療癒時光

Main Color / ●● **Blue&Purple**
Main Flower / **Mix**

準備花束和小蛋糕,當作媽媽的生日禮
物。花束以紫色為主,選用雪球花和聖誕
玫瑰的葉片等花材來搭配,格調高雅。帶
有波浪感的洋桔梗、三色堇等花材,更表
現出女性氣質的魅力。

Flower & Green …… 風信子・三色堇・洋桔梗・
聖誕玫瑰・松蟲草・雪球花・檸檬葉

製作:森たかね 攝影:野村正治

將紫色和綠色的陸蓮花，抓成一束，讓人
似乎能感受到早晨花園的清新空氣。搭配
的花材為配合紫色漸層色調，選用庭園中
的屈曲花和黑種草。花莖隨風搖曳的姿態，
表現出自然的感覺。

Flower & Green ⋯⋯ 2 種陸蓮花·屈曲花·黑種草·
常春藤果實·百里香

✖ 046

以寒色系的花
表現春季澄淨的空氣感

Main Color ╱ ●● Blue&Purple
Main Flower ╱ 陸蓮花

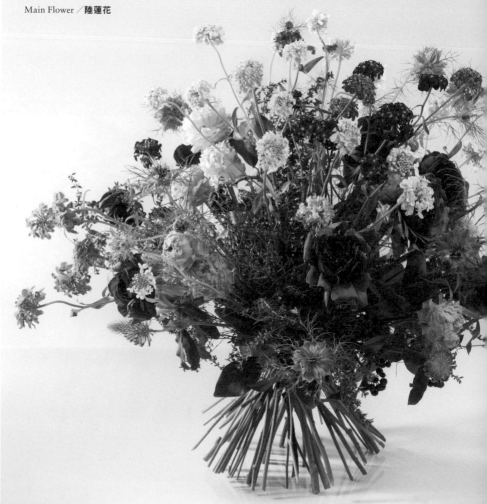

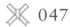 047

從暮夏邁向秋季

Main Color ／● ● **Blue&Purple**
Main Flower ／**大理花**

雖然以秋季色彩的花卉為主，但為了不過於嚴肅，也加入黃色系的花材，增添一點夏季殘留下來的活潑感。搭配的葉材選擇先往上伸展再向下垂落的類型。加上尾穗莧等垂墜型的植物，可同時感受到夏季強勁氣勢和秋季沉穩氣息。

Flower & Green …… 大理花（Michan・Jessie Rita・Moon Stone）・雞冠花（Bombay）・玫瑰（Orange Romantica）・ 小盼草・馬利筋・金鈕吻・金縷梅・雪球英蒾・奧勒岡・繡球花（Annabelle）・金雀花・尾穗莧・蒲葦

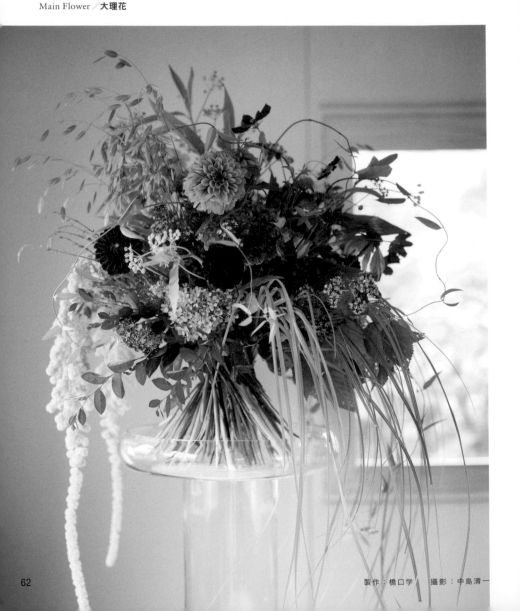

　　　　　　　　　　　　　　　　　製作：橋口学 ｜ 攝影：中島清一

✕ 048

表現地中海的
清涼氣息

Main Color／●●**Blue&Purple**

Main Flower／**白頭翁**

這束花是以白頭翁的原產地，地中海沿岸為形象來設計的。
搭配選用松枝、山茶花、百里香等生長在相同環境，色調也
和寒色系的白頭翁相當和諧的花材。將花材整合為一體，再
以不同質感的葉子在點和面的部分作出變化。最後再以同季
節的深紫色三色堇來點綴。

Flower & Green …… 白頭翁（Mona Lisa）・三色堇・義大利落葉松・
杜松・百里香・山茶花・月桂樹

製作：橋口学　攝影：中島清一

✖ 049　　全面展現
鬱金香的活力

Main Color ∕ ●● **Blue&Purple**
Main Flower ∕ **鬱金香**

將紫玉蘭的枝條插高，底部配置兩種鬱金
香，讓它們看起來朝向特定的方向，呈現直
線狀。不過單以紫玉蘭無法支撐這麼多的鬱
金香，因此再加上皇帝大理花的枯枝以維持
平衡感。是一束可以盡情欣賞鬱金香華麗綻
放花姿的花束。

Flower & Green …… 鬱金香（Violet Pilot・Negreta
Parrot）・紫玉蘭・皇帝大理花莖・山茶花葉

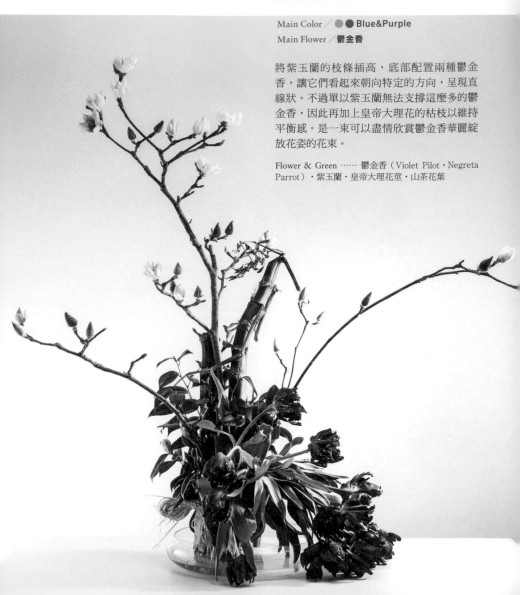

　　　　　　　　　　　　　　　製作：橋口学　　攝影：中島清一

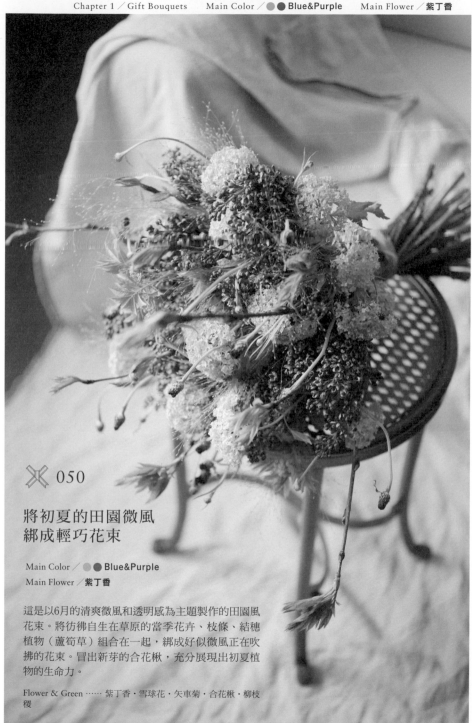

✖ 050

將初夏的田園微風
綁成輕巧花束

Main Color ／●●● **Blue&Purple**
Main Flower ／紫丁香

這是以6月的清爽微風和透明感為主題製作的田園風
花束。將彷彿自生在草原的當季花卉、枝條、結穗
植物（蘆筍草）組合在一起，綁成好似微風正在吹
拂的花束。冒出新芽的合花楸，充分展現出初夏植
物的生命力。

Flower & Green …… 紫丁香・雪球花・矢車菊・合花楸・柳枝
稷

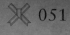 051

美麗而強健
如圖畫般的花束

Main Color ／ ● **Blue&Purple**
Main Flower ／ **萬代蘭**

大膽地以蝦夷鹿角來搭配裝飾。選用外形很有
個性的花材，讓雄壯鹿角的美麗曲線也成為一
種造型。將鹿角以鐵絲固定，放上花材再抓成
花束的模樣，再以拉菲草綑綁起來。隨意裝飾
上空氣鳳梨和雙輪瓜，讓整體冷硬的質感暖和
起來。是一款很適合當作裝飾品的花束。

Flower & Green …… 萬代蘭・水晶火燭葉・雙輪瓜・
空氣鳳梨・菱葉白粉藤

　　　　　　　　　　　　　　　　製作：高本惠子　　攝影：タケダトオル

✳ 052

彷彿巴黎的灰藍色天空
帶著憂愁的色調

Main Color／●●**Blue&Purple**
Main Flower／**黑種草**

花束彷彿巴黎令人印象深刻的多雲天空色彩，呈現出有如蓋著一層面紗的色調。將有著鮮豔的藍色、褪色的水藍色、淡紫色、黃綠色等色彩的黑種草，以細密的黑種草葉像要輕柔地包圍起來般綁成田園風花束，從葉子後方窺見花朵的樣子，讓人感覺就像是望著巴黎的天空。隨意插入的石化金雀花，則成為特別的點綴。

Flower & Green …… 黑種草・石化金雀花

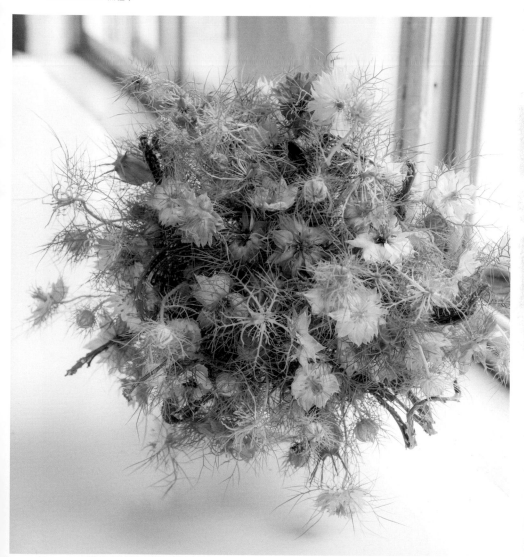

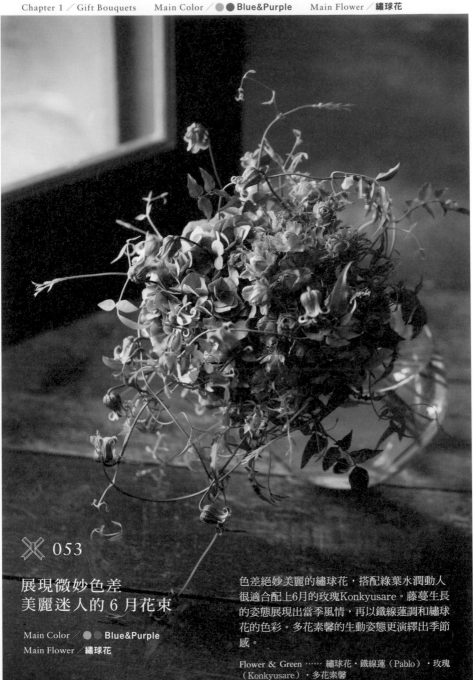

✳ 053

展現微妙色差
美麗迷人的 6 月花束

Main Color／●● Blue&Purple
Main Flower／繡球花

色差絕妙美麗的繡球花，搭配綠葉水潤動人
很適合配上6月的玫瑰Konkyusare。藤蔓生長
的姿態展現出當季風情，再以鐵線蓮調和繡球
花的色彩。多花素馨的生動姿態更演繹出季節
感。

Flower & Green …… 繡球花・鐵線蓮（Pablo）・玫瑰
（Konkyusare）・多花素馨

　　　　　　　　　　　　　　　　　　　　　　　　製作：玉田涼子　　攝影：野村正治

以三色菫為主的春季花束。在紫色中
添加一點黃色點綴，再以紫色的松蟲
草來增添變化，襯托出三色菫的色彩
和外型。配合花瓣天鵝絨般的質感，
搭配的葉材選擇了羊耳石蠶，再加上
兔尾草表現出動態感。

Flower & Green …… 三色菫・松蟲草・兔尾
草・羊耳石蠶

× 054

以三色菫當作主角

Main Color ／●●**Blue&Purple**
Main Flower ／**三色菫**

製作：小林久男　　攝影：タケダトオル

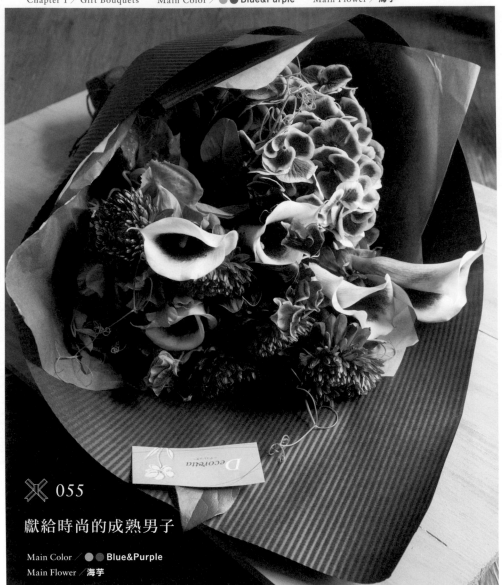

✕ 055

獻給時尚的成熟男子

Main Color ／●● **Blue&Purple**
Main Flower ／**海芋**

從成熟色系的紫色花卉中，選擇特別有個性的花材
所組成的花束。即使將複色的海芋和繡球花等形象
強烈的花卉搭在一起，紫色會融合成一個層次，看
起來不會過於異特，又能表現出高雅的氛圍，非常
適合送給充滿大人魅力的男性。

Flower & Green …… 海芋（Picasso）‧繡球花‧翠菊‧香豌
豆花‧豆科植物

製作：花田まゆみ　　攝影：北惠けんじ（花田攝影事務所）

✳ 056

既狂野又自然的
田園風花束

Main Color ／●**Blue&Purple**
Main Flower ／*海芋*

將充滿自然質樸魅力的田園風花束，搭配有著
都會形象的深色海芋。因為選用海芋和仙履
蘭，讓狂野而自然的氛圍，與洗練的空氣感巧
妙地融合在一起。使用的花材盡量簡潔，以發
揮各自的特色。

Flower & Green …… 海芋（Hot Chocolat）・仙履蘭・
蕾絲花（Daucus Bordeaux）・小手毬・雪球花

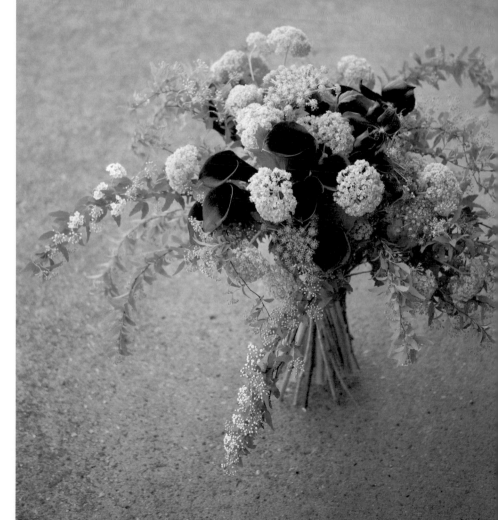

法國國旗的顏色是來自於花的色彩。紅色是罌粟花，白色是瑪格麗特，而藍色就是矢車菊。以洋溢著法式風情的矢車菊作為主花，搭配紫丁香和當季花草，簡單地綁成花束，再搭配單一枝色彩鮮豔的萬代蘭。為了表現出自然不做作的美感，將花抓出高低層次。

Flower & Green …… 萬代蘭・矢車菊・紫丁香・雪球花・綠石竹・狐尾三葉草・尤加利葉

✖ 057

洋溢法式風情的
矢車菊當作主角

Main Color ／ ● ● **Blue&Purple**
Main Flower ／ **矢車菊**

製作：栗原剛　　攝影：小野岳也

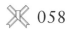 058

就像將庭園裡的鮮花紮綁成束

Main Color ／●● **Blue&Purple**
Main Flower ／**繡球花**

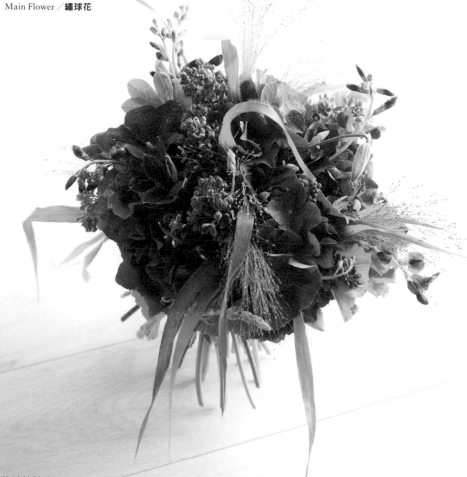

將綻放於庭園中的初夏花卉，搭配水亮鮮嫩的綠葉綁成花束，
供在神壇上。花束是以梅雨季為靈感製作，柳枝稷柔軟的外型
彷彿是雨滴一滴滴滴彈起的樣子。就像要告知去世已久的故人，
家屬已迎來新的夏天，花束洋溢著親近的季節感和樸實的氣
息。

Flower & Green …… 繡球花・紫丁香・賽靛花・鐵線蓮・柳枝稷・香葉天
竺葵

製作：鹿島智惠　攝影：佐々木智幸

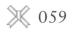
059

以大飛燕草營造
清涼的形象

Main Color／●●**Blue&Purple**
Main Flower／**大飛燕草**

長形葉材及夏季的透百合，和大飛燕草的姿態、色澤與質感都相當搭配。在每枝大飛燕草寬裕的間隙中插入綠色草葉，作出空間感。底端的繡球花將整束花緊緊凝聚。

Flower & Green …… 大飛燕草（Aurora Lavender）・繡球花（Magical Robin Classic）・透百合・白芨・詹森草・德國鳶尾・牡丹花

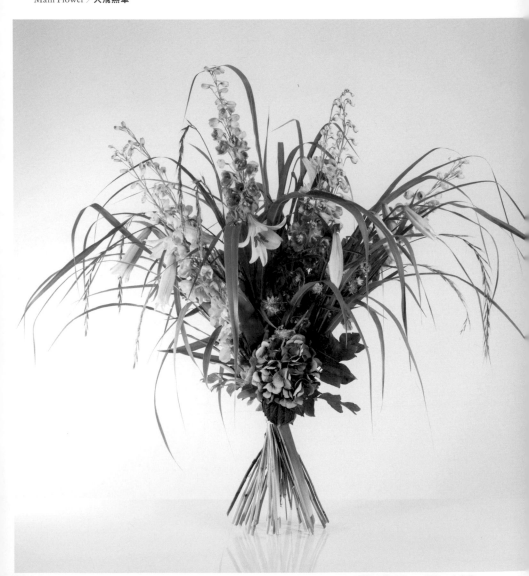

　　　　　　　　　　　　　　　　　　　　　　製作：橋口学　　攝影：中島清一

✖ 060

表現初冬的空氣感

Main Color ／ ●●● Blue&Purple
Main Flower ／ Mix

以色彩充滿個性，且有裝飾性的藍色調菊花和非洲菊等花卉為主，搭配尤加利和針葉樹、栗樹枝條等銀色系的葉子及枝幹，作出帶有冬季灰白色感的花束。冬天的芒草表現出蕭瑟的自然氛圍，並以異葉木犀表現聖誕氣息。

Flower & Green …… 菊花（Pretty Lio・Calimero）・非洲菊・瘤毛獐牙菜・繡球花・尤加利・異葉木犀・臺草・針葉樹・芒草（葉）・栗樹（枝）・百合（果實）・八角金盤

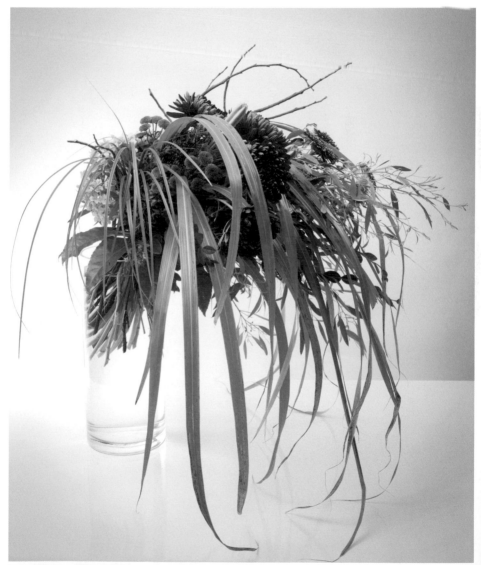

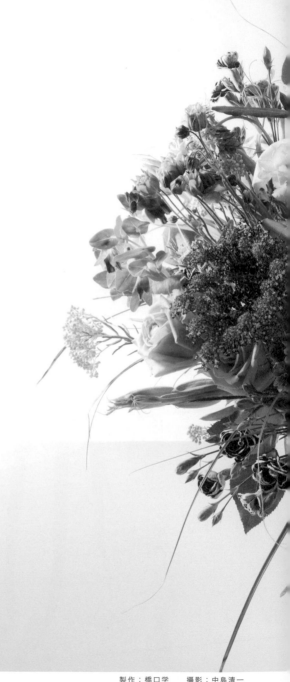

✕ 061

色彩低調高雅的
花卉集合

Main Color ／●● **Blue&Purple**

Main Flower ／**玫瑰**

以玫瑰為中心，搭配小巧緊密盛開的花卉抓出高低層次，展現出植物生長的樣子。選擇比夏季花卉彩度更低，質感較無光澤的花材。將大小、顏色、質感不同的花朵以組群手法呈現，看起來更加自然。

Flower & Green …… 玫瑰（Little Silver・De'rela・Ocean Song・Chiano・Fuji）・香豌豆花・縷斗菜・米香花・迷迭香・松蟲草・蕾絲花（Daucus Bordeaux）・藍蠟花・石竹（Sonnet Black Jack）・救荒野豌豆・月桂樹

製作：橋口学　　攝影：中島清一

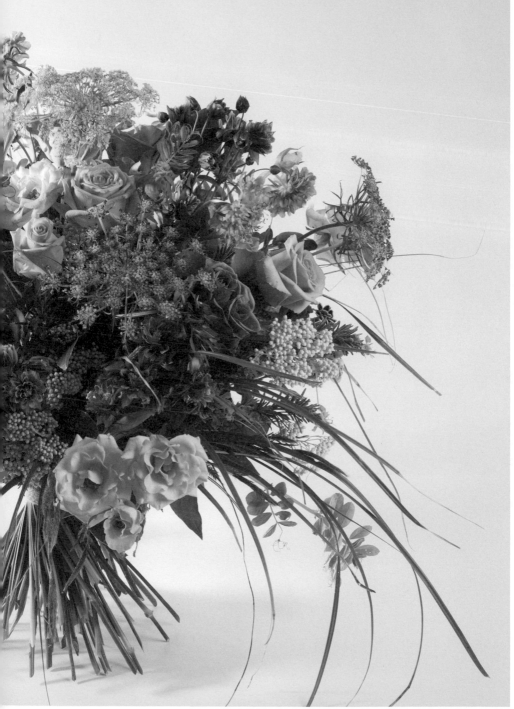

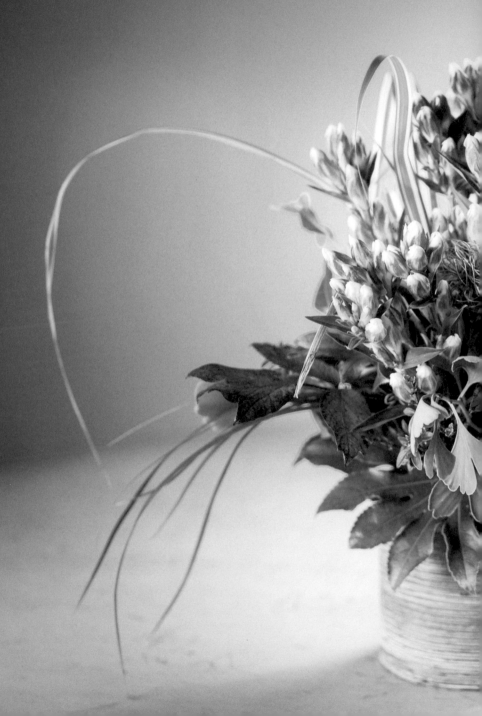

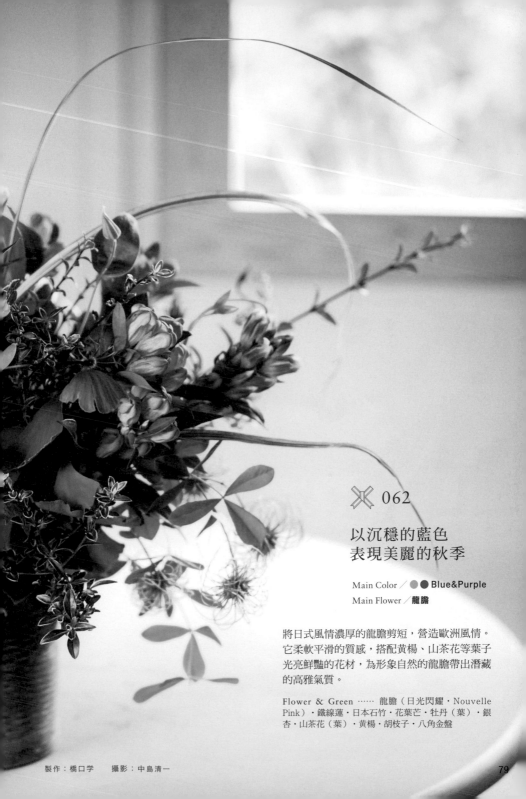

✕ 062

以沉穩的藍色
表現美麗的秋季

Main Color ／ ●● Blue&Purple
Main Flower ／龍膽

將日式風情濃厚的龍膽剪短，營造歐洲風情。
它柔軟平滑的質感，搭配黃楊、山茶花等葉子
光亮鮮豔的花材，為形象自然的龍膽帶出潛藏
的高雅氣質。

Flower & Green …… 龍膽（日光閃耀・Nouvelle
Pink）・鐵線蓮・日本石竹・花葉芒・牡丹（葉）・銀
杏・山茶花（葉）・黃楊・胡枝子・八角金盤

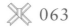 063

芳香的藍色漸層花束

Main Color ／ ●● **Blue&Purple**
Main Flower ／ **風信子**

選用大量盛開於早春的風信子與葡萄
風信子，不但表現出香氣、色彩都很
清涼的形象，三色堇也帶出花束的豔
麗感。超過20枝的葡萄風信子抓在一
起形成的獨特素材感，非常有個性。
適合當作老公送給老婆的結婚紀念日
花束。

Flower & Green …… 風信子2種・葡萄風信子
・翠珠花・三色堇

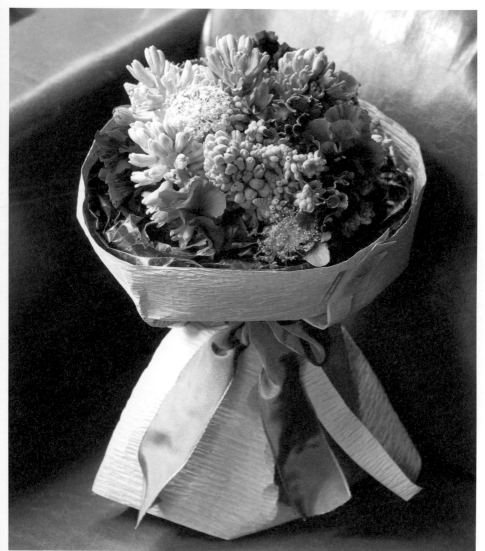

　　　　　　　　　製作：吉崎正大　攝影：竹田博之

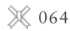

064

展現豔麗的春季魅力

Main Color／●●**Blue&Purple**
Main Flower／**三色堇**

送給誕生於春天的人的生日禮物，就以帶有春日氣息的三色堇為主花吧！以色彩、外型、質感都和三色堇特性很搭的春季花卉及玫瑰，抓出能突顯各自特色的花型，演繹春天庭園的氛圍。作成溫柔地包裹著香氣甜美的玫瑰天竺葵的樣子。

Flower & Green …… 玫瑰（Nagisa Wave）・松蟲草・三色堇・香豌豆花・小蒼蘭・尤加利・玫瑰天竺葵・歐洲莢蒾・紫丁香

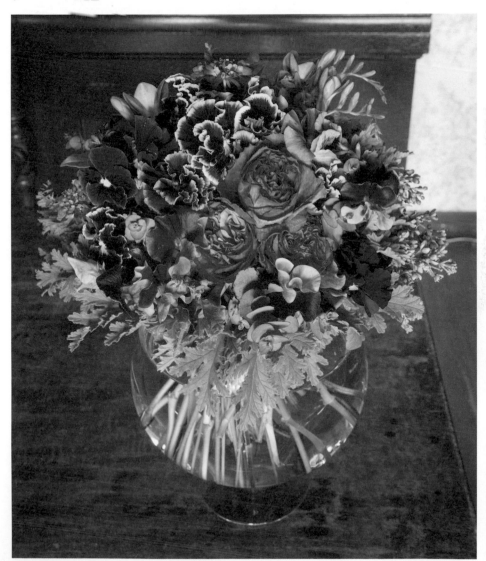

製作：光村庄司　攝影：北恵けんじ（花田攝影事務所）

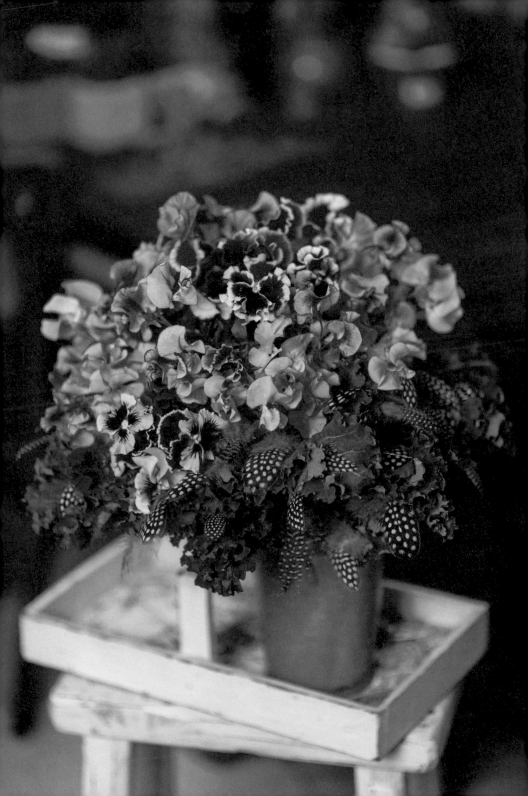

 065

可愛三色堇作成的華麗花束

Main Color ／●● **Blue&Purple**
Main Flower ／**三色堇**

三色堇搭配香豌豆花，統一成紫色色調，讓可愛的春季花朵
增添些許成熟風格，很適合作為40多歲成熟女性的生日禮
物。選擇葉片呈波浪狀的羽衣甘藍來襯托花朵，由於葉子色
彩比較深暗，所以貼上幾根羽毛，表現輕巧感與魄力。

Flower & Green …… 三色堇・香豌豆花・羽衣甘藍

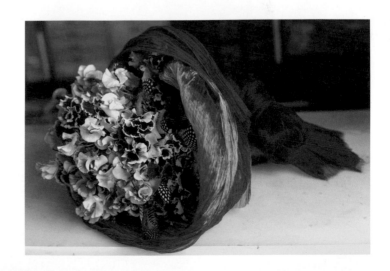

製作：村佐時数　攝影：タケダトオル

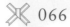 066

大人色系的對比獨顯魅力

Main Color／●●**Blue&Purple**
Main Flower／**Mix**

繡球花與藍莓果，搭配上大量美麗的紫色小茄子，鶴立於其中的白色花朵則是玫瑰Annemarie。加上外型趣味的海芋和矮桃等，讓花束的表情更加豐富。

Flower & Green …… 玫瑰（Annemarie）・海芋（Hot Chocolat）・繡球花・山歸來・藍莓果・矮桃・蔓生百部・小茄子

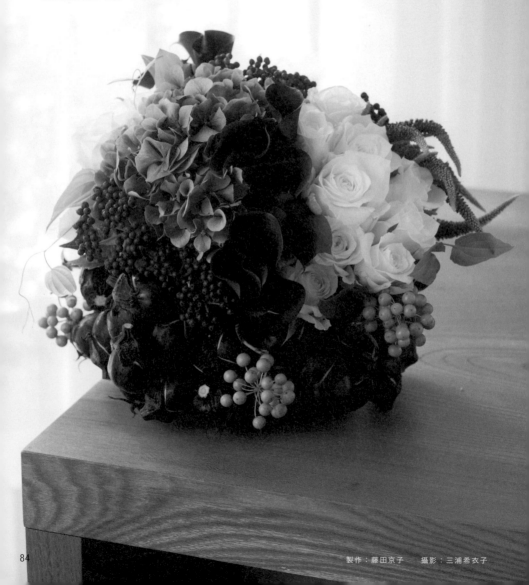

　　　　　　　　　　　　　　　製作：藤田京子　　攝影：三浦希衣子

✖ 067

現代中國風

Main Color／●●Brown&Black
Main Flower／陸蓮花

長型的時尚花束，底部以中式繡花飾袋
寬鬆的包裹起來。塗黑的枝條閃閃發
亮，加上繡著亮眼金銀繡線的布料質
感，洋溢著中式風情。手捧著花束時，
綠色流蘇搖曳的樣子非常美麗。

Flower & Green …… 陸蓮花（Amizmiz）・四季
迷・彩色枝條

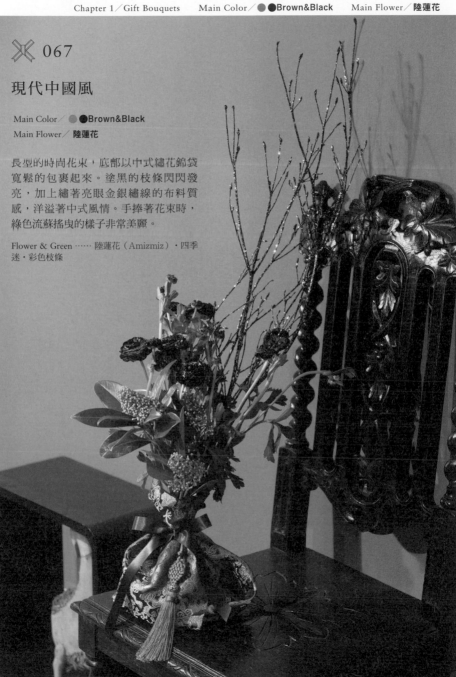

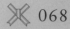

068

紮一束精巧的深色花朵

Main Color ／ ● ●Brown&Black
Main Flower ／ Mix

以平常的配花花卉當作主角。雖然花材的形象沉穩，綑綁成束後便顯露出每種花材的特性，演繹出全新的魅力。不但有純樸的質感，也洋溢著洗練的氛圍。

Flower & Green …… 野紅蘿蔔・屈曲花・珍珠草・尤加利果

製作：寺西希実子　　攝影：タケダトオル

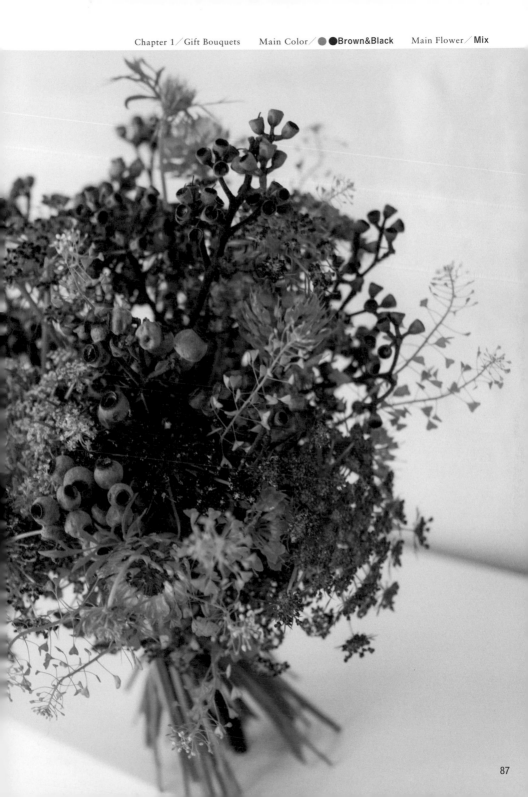

069

讓淡褐色的花束
顯得更柔和甜美

Main Color／●●Brown&Black

Main Flower／玫瑰

將柔美淡褐色有著令人陶醉的玫瑰花姿的
Julia，奢華地作成新娘捧花。生動迷人的聖誕
玫瑰及纏繞在花束上的野薔薇藤蔓，都是從自
家庭園裡摘下的花材。巧妙地發揮植物自然的
姿態，作成這束水亮動人的自然風捧花。

Flower & Green …… 玫瑰（Julia）・聖誕玫瑰・野薔薇
・常春藤

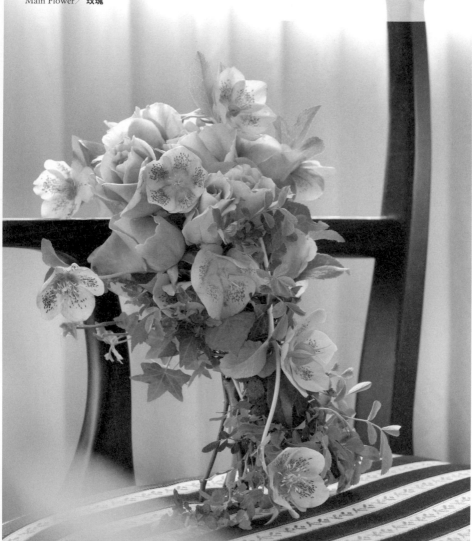

製作：辰巳裕子　　攝影：川瀬典子

想像摘下綻放在去世故人所愛的森林的野草
和綠葉，作成這束法式風格枕花。枕花是葬禮
時，親友為了悼念而裝飾在亡者身邊的花。蘊
含著特別的心意，祈禱靈魂上了天堂後，能被
最愛的森林花草包圍，過著幸福的日子……

Flower & Green …… 常春藤果實・黑稗・木莓・繡球花
・甘茶

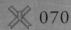 070

和你最愛的森林一同悼念

Main Color / ●●Brown&Black
Main Flower / **Mix**

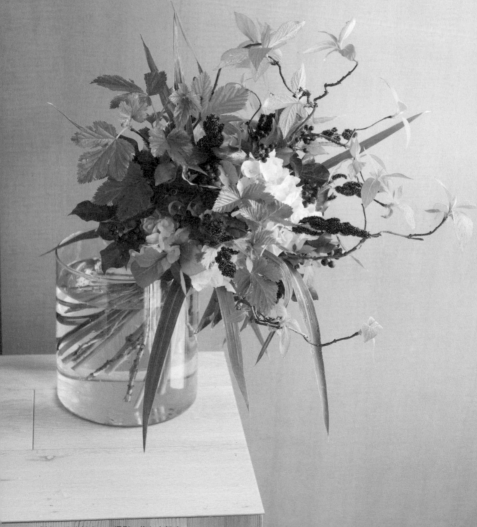

為了搭配以微微上色的金合歡和銀杏葉組合成
的小花束，選擇沉穩的橘褐色玫瑰Julia。將
可以帶出葉子生動表情，且更加突顯玫瑰美感
的花材全部抓在一起，玫瑰間的空隙則插入白
芨、珍珠草、鐵線蓮等色彩、外型各不相同的
花卉，作出空間感。檸檬香茅的綠葉更增添變
化與生動感。

Flower & Green …… 玫瑰（Julia）・白芨・鐵線蓮・檸
檬香茅・薄荷・珍珠草・雪果・非洲藍羅勒・橡果葉（麻
櫟・槲樹等）・金合歡・銀杏・染色山毛櫸葉

※ 071

以枯黃的葉色
表現秋日風情

Main Color／　　●Brown&Black
Main Flower／　玫瑰

製作：Laurent・Borniche　　攝影：德田悟

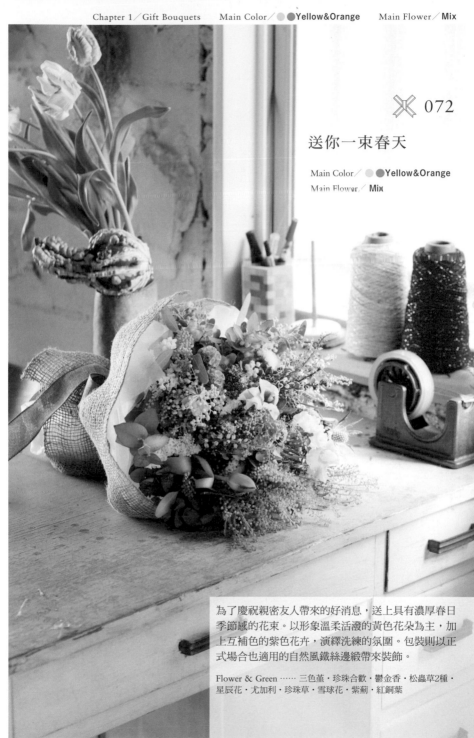

✖ 072

送你一束春天

Main Color／●●Yellow&Orange
Main Flower／Mix

為了慶祝親密友人帶來的好消息，送上具有濃厚春日季節感的花束。以形象溫柔活潑的黃色花朵為主，加上互補色的紫色花卉，演繹洗練的氛圍。包裝則以正式場合也適用的自然風鐵絲邊緞帶來裝飾。

Flower & Green …… 三色菫・珍珠合歡・鬱金香・松蟲草2種・星辰花・尤加利・珍珠草・雪球花・紫薊・紅銅葉

製作：三浦裕二　攝影：野村正治

✕ 073

可愛的黃色系
自然風花束

Main Color／●●**Yellow&Orange**
Main Flower／**Mix**

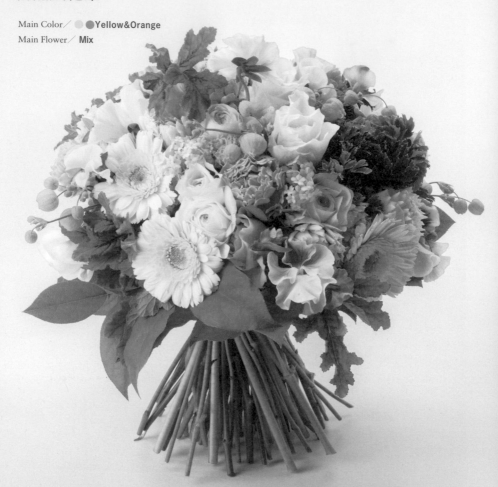

花束洋溢著春日氣息，柔和優雅的黃色花朵和花束外型令人印象深刻。鵝黃色的花朵間，隱約顯露出的淡紫色三色堇，也成了花束的亮點。亮綠色的雪球花和陸蓮花，將黃色花朵襯托得更加可愛。

Flower & Green …… 玫瑰（Lumière）・非洲菊（Gallery）・三色堇（French Yellow）・香豌豆花・陸蓮花（Haut Medoc・Leognan・白）・大理石巧克力天竺葵・雪球花・蠅子草（Green Bell）・福祿桐・檸檬葉

　　　　　　　　　　　　　　　　　　　　　　製作：村松文彥　　攝影：佐々木智幸

以色彩鮮明的花卉，組合成豔麗的白橘色花束。比
起柔和的春日形象，是較為時尚活潑的春季色彩。
將白色和橘色的陸蓮花，奢華地搭配多種綠葉，周
圍加入大量香豌豆花，增添些許甜美感。躍出花束
外的虞美人花苞，更洋溢著趣味。

Flower & Green …… 陸蓮花（橘色・白色）・香豌豆花・大
理花・雪球花・天竺葵・疏葉卷柏・虞美人・檸檬葉

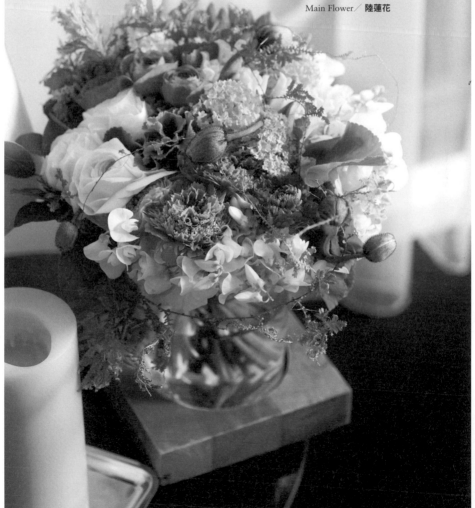

✳ 074

春季的美型花束

Main Color／　●Yellow&Orange
Main Flower／　陸蓮花

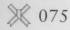 075

送上春風般的活潑&元氣！

Main Color／●● Yellow&Orange
Main Flower／Mix

選用多種春季的黃色花卉，紮成一束小花束，再以山蘇葉拉出高度。以時尚的鱷魚紋包裝紙包裝，當作伴手禮送給許久不見的友人。

Flower & Green …… 三色堇・水仙花・葡萄風信子・陸蓮花・日本辛夷・山蘇・鹿角蕨

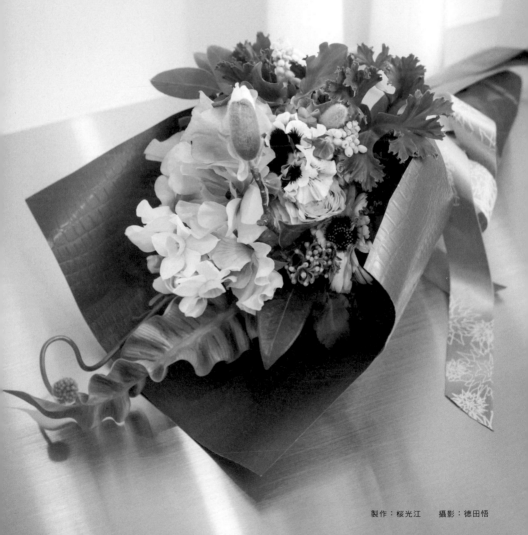

製作：桜光江　攝影：德田悟

玫瑰Catalina柔和的黃色相當浪漫，還特別選
用了帶有花苞的枝條。柔滑的黃色與黃綠色間
些微露出的褐色，帶來了秋季的預感。

Flower & Green …… 玫瑰（Catalina）・繡球花・粉花
繡線菊（Diabolo）・柳枝稷・雲龍柳

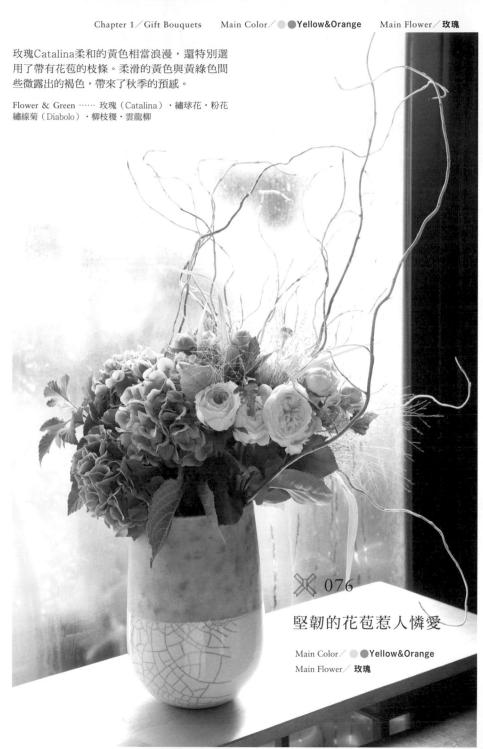

✕ 076

堅韌的花苞惹人憐愛

Main Color／●●Yellow&Orange
Main Flower／玫瑰

製作：山村多賀也　　攝影：北惠けんじ（花田攝影事務所）

✖ 077

優雅又浪漫的
甜蜜花束

Main Color ／ ●●Yellow&Orange
Main Flower　香豌豆花

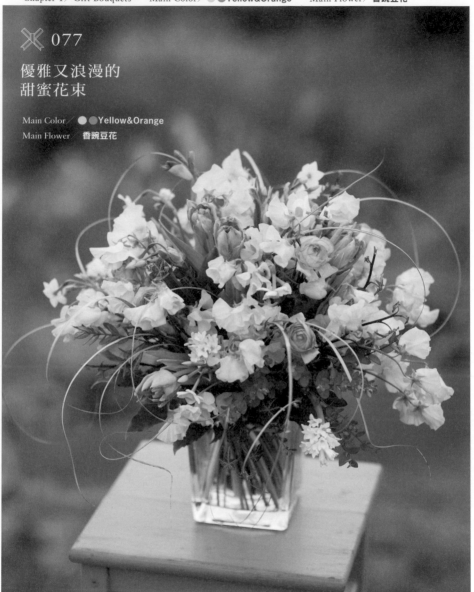

以淡杏色的香豌豆花為主花，搭配陸蓮花、水仙等帶有透明感的黃色系春季花卉，營造出春天風情。以顯眼的橘色鬱金香為中心，花間穿插葉材，並使綠葉往外伸展，讓花面擴張開來。

Flower & Green …… 香豌豆花（Silky Peach）・鬱金香（Monte Orange）・陸蓮花（Reran）・風信子（Antartica）・小蒼蘭・水仙花・銀葉桉・芒草・常春藤・八角金盤

　　　　　　　　　　　　　　　　　　　　　　　製作：橋口学　攝影：中島清一

✖ 078

向日葵花束

Main Color／●●**Yellow&Orange**
Main Flower／**向日葵**

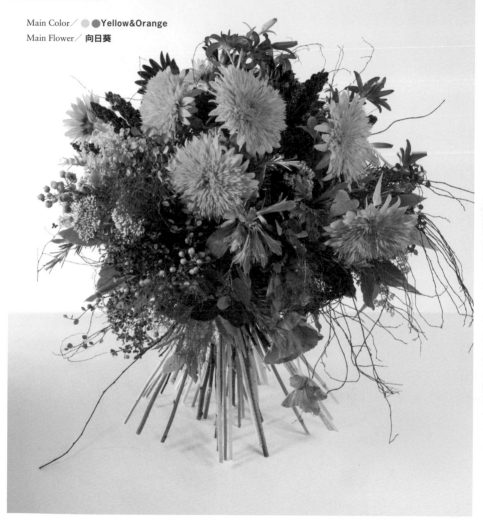

以東北八重向日葵為主花，共三種向日葵搭配夏季花卉，作成精美的圓形花束。以乾燥的鈕釦藤襯底，為了讓人能夠想像花朵綻放的姿態，特別將花萼部分顯露出來。整束花表現出溫暖與成熟氛圍。

Flower & Green …… 向日葵（Vincent Clear・東北八重・Blood Red）・水仙百合・姬百合・薊・長壽花・斗蓬草・藍莓・穗莢蒾・迷迭香・稗草（Flake Chocolata）・香葉天竺葵・月桂樹・鈕釦藤

 079

營造華麗而歡愉的氛圍

Main Color／　●●●Yellow&Orange
Main Flower／向日葵

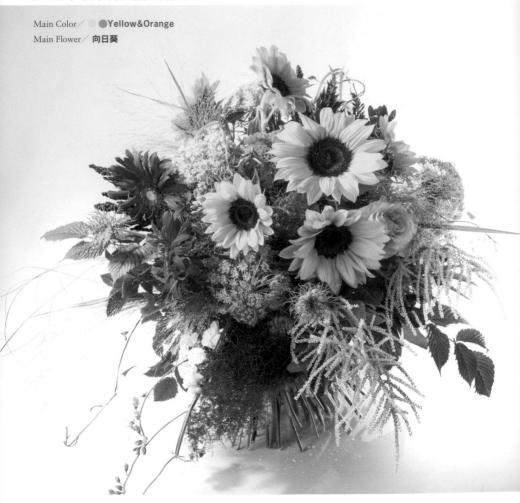

以夏日的花園為形象設計，作出色彩繽紛的花卉爭豔綻放的樣子。搭配和向日葵的色彩及粗礦質感相搭的雞冠花和非洲菊，作成一束充滿親切感又歡愉的花束。

Flower & Green …… 向日葵（Sun Rich Mango）・非洲菊（Pasta Reale）・雞冠花・玫瑰（Orange Juice！）・蘿蔔花・山吹升麻・柳枝稷・煙霧樹・斗蓬草・萬壽菊（Africana Orange）・ 寬葉香豌豆花・木藤蓼・薄荷・加拿列常春藤・玉簪花

　　　　　　　　　　　　　　　　　　　　　　製作：橘口学　　攝影：中島清一

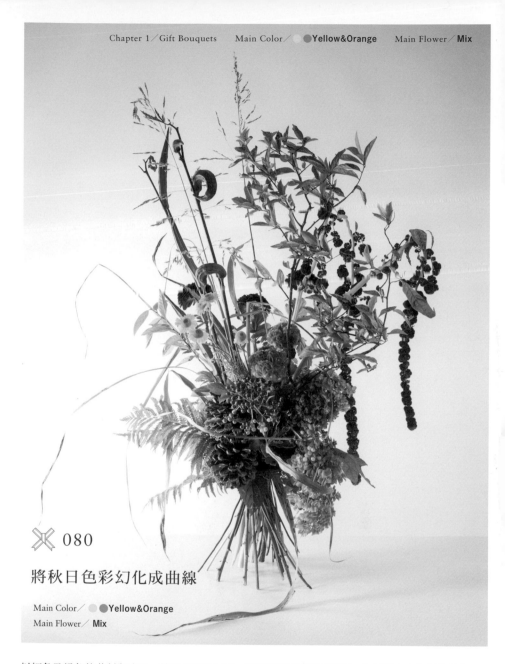

※ 080

將秋日色彩幻化成曲線

Main Color／●●Yellow&Orange
Main Flower／Mix

以紅色及橘色的花材為中心，拉出花材的高度，強調線條以帶出空間感。為了使向上伸展的部分和中心取得平衡，在底部添加一些重量。由於高低層次明顯，且底部設計成圓形，須注意不要讓花束看起來太沉重。

Flower & Green …… 菊花（Delacroix）‧雞冠花（久留米）‧尾穗莧‧槲葉繡球‧秋葵‧髭脈橙葉樹‧詹森草‧雪球花‧德國洋甘菊‧蕨類‧磯菊（葉）‧松果

製作：橋口学　攝影：中島清一

081

讓百合顯得活潑動人

Main Color／ ● ●**Yellow&Orange**

Main Flower／ **百合**

以夏季盛產的百合為主花，搭配花姿和質感都不相同的夏季花卉，作成這束華麗的花束。襯托著百合的綠葉和褐葉，加入花色和百合花相配的繡球花，因為繡球花顯眼的色彩，使花束更具有裝飾感。

Flower & Green …… 百合（Diana）‧繡球花‧迷迭香‧洋玉蘭‧常春藤‧茱萸‧青木‧側柏

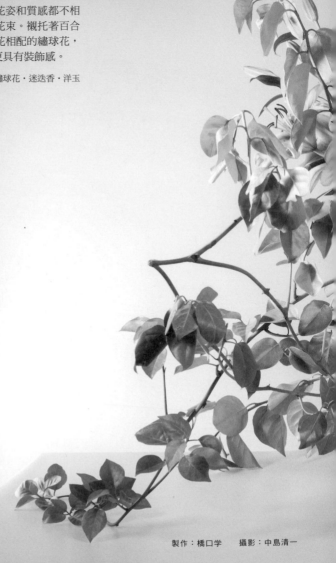

製作：橋口学　　攝影：中島清一

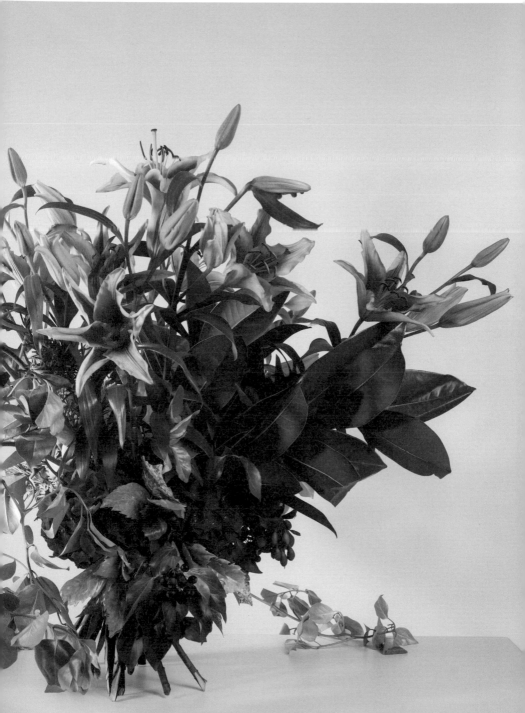

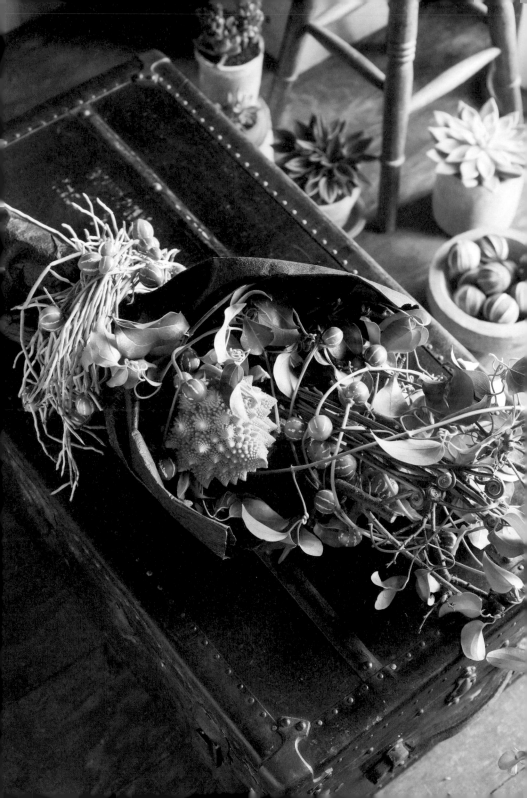

 082

Black&Green Bouquet!

Main Color／ ●○**Green&White**
Main Flower／ **Mix**

以黑色和紙包裹的茂密花束，很適合送給沉穩且居家的男
性當作喬遷禮物。以個性十足的設計和花材製作而成，在
木瓜梅的枝條上纏繞鵝鑾鼻鐵線蓮，作出躍動感，其他的
花材則盡量簡單。鮮豔綠葉和寶塔花菜的質感形成對比，
相當美麗。

Flower & Green …… 鵝鑾鼻鐵線蓮・雙輪瓜・木瓜梅・寶塔花菜・蘭
花（根）

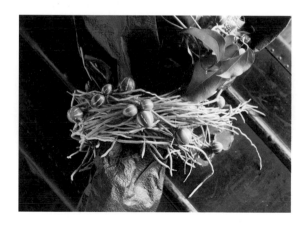

製作：三浦裕二　　攝影：野村正治

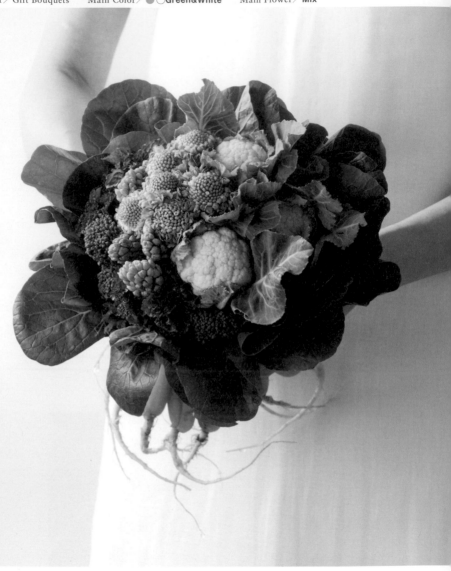

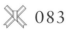 083

春之鮮蔬花束

Main Color／　●○**Green&White**
Main Flower／　**Mix**

選用松蟲草、風信子、花椰菜、嫩莖青花菜等，有著相似顆粒質感的素材，以春季盛產的小松菜包裹綁成花束。保留小松菜的根部會更有特色。

Flower & Green …… 松蟲草・風信子・花椰菜・嫩莖青花菜・小松菜・薄荷・玫瑰天竺葵

　　　　　　　　　　　　　　　　　　製作：岡寬之　　攝影：佐々木智幸

適合送給在萌芽之春時分結婚的女性。在紫丁香的白與雪球
花的亮綠色之間，鬱金香的淡黃色增添了一點華麗感，絕妙
的配色讓人在清新中也能感受歡愉氣息。輕晃著的蠅子草也
相當優雅，彷彿能在婚禮前忙碌的時期，讓心情平穩下來。

Flower & Green …… 紫丁香‧雪球花‧蠅子草（Green Bell）‧鬱金香‧
天竺葵

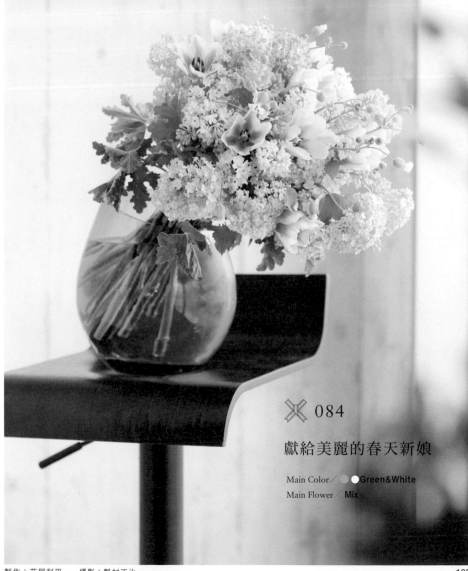

✖ 084

獻給美麗的春天新娘

Main Color／◐●Green&White
Main Flower／Mix

製作：花屋利平　攝影：野村正治

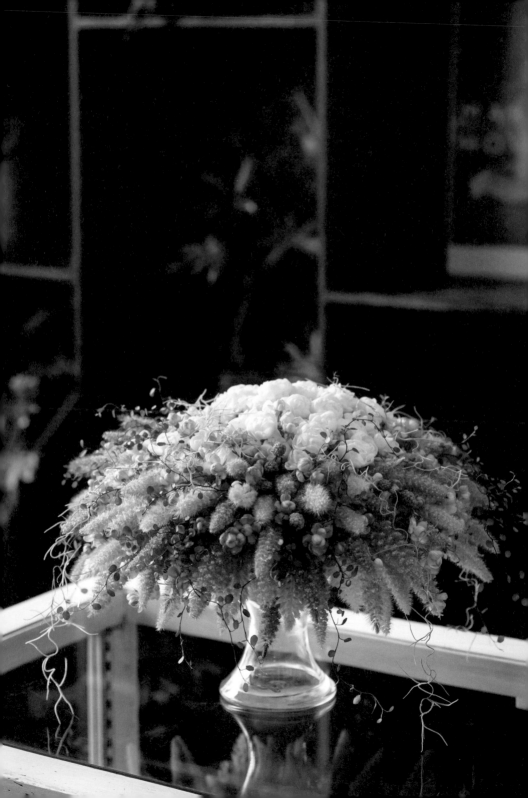

 085

翠綠的花束
能欣賞玫瑰欲飄落的花姿

Main Color／●○**Green&White**
Main Flower／**玫瑰**

以玫瑰Spray Wit為主花，並搭配枝條奇特的Éclair。周圍
配置小米和木莓果實等自然風格的花材，營造出白色玫瑰
彷彿要飄落在綠葉上的氛圍。

Flower & Green …… 玫瑰（Spray Wit・Éclair）・小米・木莓（果
實）・鈕釦藤・空氣鳳梨

製作：五十嵐仁　　攝影：德田悟

 086

沉穩的桃粉色令人眼睛為之一亮

Main Color／●○**Green&White**
Main Flower／**法國小菊**

以桃粉色為主要花色，特別依花色來挑選大小各不相同的圓形花卉搭配。有著引人注目的漸層桃粉色而獲選的法國小菊更是焦點。由於設定是送給年輕的女性，因此將整體統一成較柔和的色調，呈現平靜的氛圍。

Flower & Green …… 法國小菊（Tamago Pink・Mokomoko）・菊花・陸蓮花・蠅子草（櫻小町・Green Bell）・彩苞鼠尾草・天竺葵・灰光蠟菊

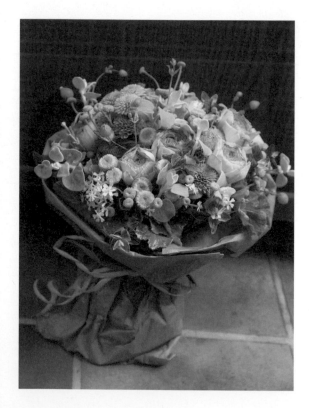

　　　　　　　　　　　　　　　　製作：小林久男　　攝影：タケダトオル

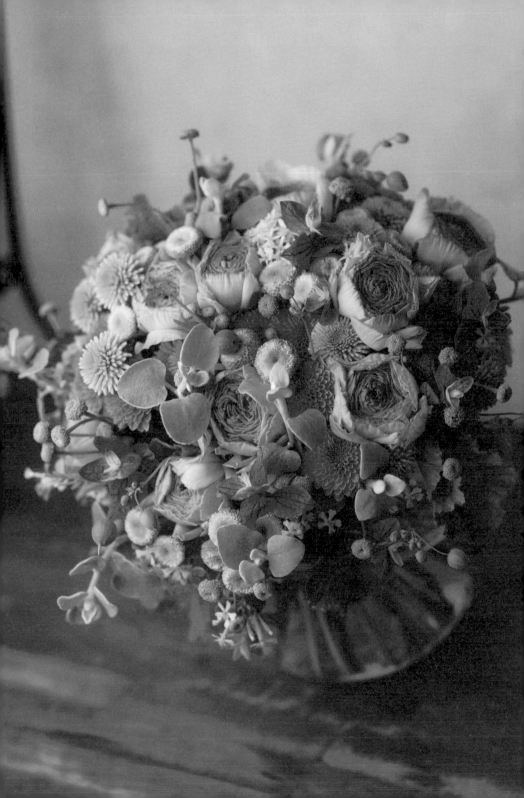

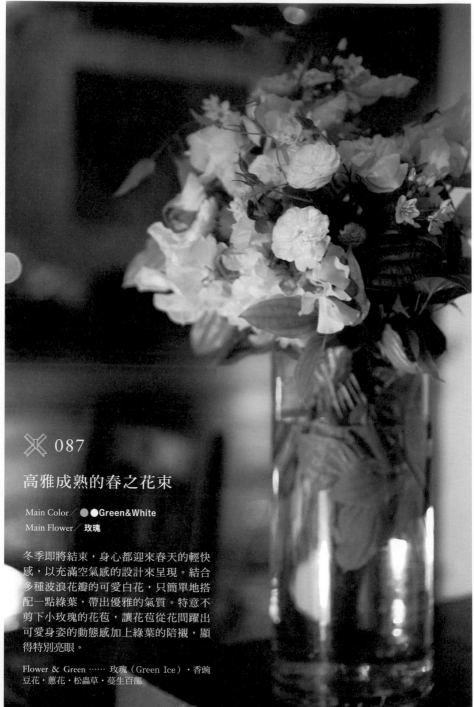

✖ 087

高雅成熟的春之花束

Main Color／●●Green&White
Main Flower／玫瑰

冬季即將結束，身心都迎來春天的輕快
感，以充滿空氣感的設計來呈現。結合
多種波浪花瓣的可愛白花，只簡單地搭
配一點綠葉，帶出優雅的氣質。特意不
剪下小玫瑰的花苞，讓花苞從花間躍出
可愛身姿的動態感加上綠葉的陪襯，顯
得特別亮眼。

Flower & Green …… 玫瑰（Green Ice）・香豌
豆花・蔥花・松蟲草・蔓生百部

　　　　　　　　　　　　　　　製作：杉田典子　攝影：西原和惠

奢侈地使用15朵在婚禮中很受歡迎的海芋Wedding March，作成一束纖直的花束。為了彰顯海芋的潔白，特意不參雜其他顏色的花材，只以綠葉陪襯，並以啓翁櫻的褐色枝幹作點綴。也可以將它插在花器中，不過它是特意設計成可直接裝飾在慶祝宴會桌上擺放的花束。

Flower & Green …… 海芋（Wedding March）・啓翁櫻・小手毬・山胡椒・蕾絲花・尤加利

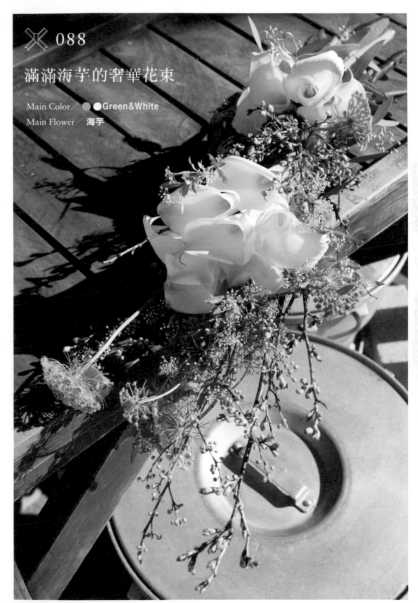

✕ 088

滿滿海芋的奢華花束

Main Color／●●Green&White
Main Flower／海芋

089

洗練的可愛花朵

Main Color／●○Green&White
Main Flower／玫瑰

外型渾圓的白色玫瑰花束中，紫色的海芋令人印象深刻，比起柔和的形象，更表現出優雅的氣質。配合整體氣氛所選擇的淡粉紅色包裝紙，和繞過花束上方的緞帶也帶來清新感，更加襯托出花束的魅力。

Flower & Green ······ 玫瑰（Spray Wit）・陸蓮花・松蟲草・日本藍星花・紫羅蘭・香豌豆花・金翠花・藍莓果

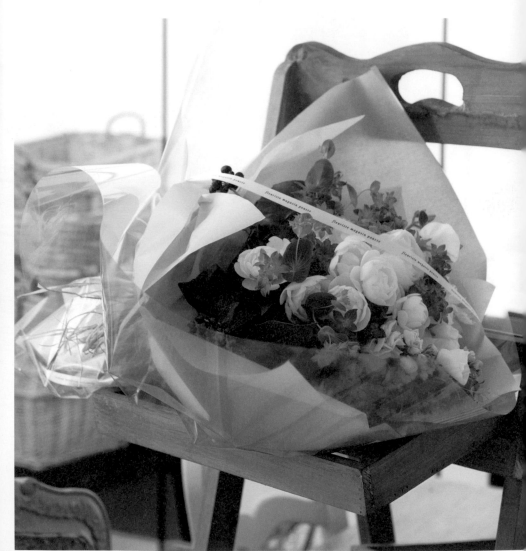

　　　　　　　　　　　　　　　　製作：浦沢美奈　攝影：三浦希衣子

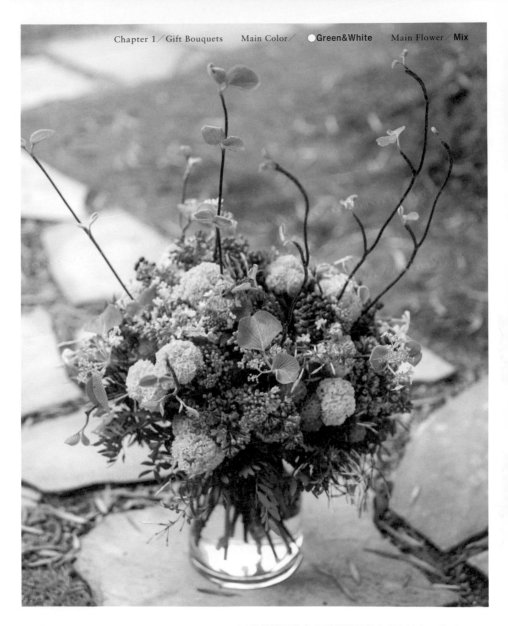

 090

巴黎人氣風的
紫色×綠色花束

Main Color／ ● ○Green&White
Main Flower／ Mix

巴黎最常見的色彩搭配就是紫色配上綠色。將這兩
種顏色的花材，搭配5至6月盛產的紫丁香作成花
束。花材及花色的搭配都充滿了濃濃巴黎情調。假
繡球露出纖長枝條，更增添生動感。

Flower & Green …… 紫丁香・雪球花・松蟲草果・多花素馨
・常春藤果實・假繡球

製作：大澤英美　　攝影：タケダトオル

 091

水亮動人的
雙面綠意

Main Color／●○**Green&White**

Main Flower／**海芋**

將火鶴和海芋組合在一起，作成彷彿只有一種植物的綠色花束。底端加上金黃百合竹，就成了一束從各個角度看都美麗的花束。水亮動人的色調和流線般的外型，更顯出它的魅力。

Flower & Green …… 火鶴（Green Arrow等）‧海芋‧金黃百合竹

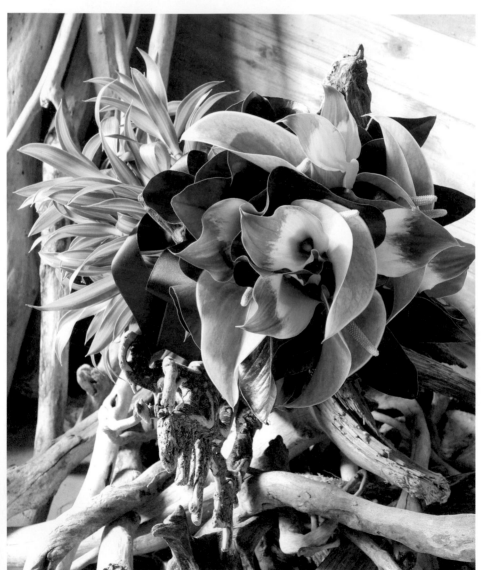

製作：芳賀規良　　攝影：竹田博之

 092

精神飽滿的
自然風花束

Main Color／●○**Green&White**

Main Flower／**蝴蝶蘭**

去除多餘的元素，精細挑選最低限度的花種和色彩，作成洗練風格的新娘捧花。清爽的薄荷搭配寬葉香豌豆花和豆科植物，展現自然風情，加上花色和質感合乎季節、氣質俐落的蝴蝶蘭，表現出初夏森林的感覺。就像是將草花搭配高級花卉，甜美中透露著截然相反的要素，看起來更活潑有精神。

Flower & Green …… 蝴蝶蘭・寬葉香豌豆花・薄荷・豆科植物・芒穎大麥草

製作：金山幸惠　攝影：野村正治

 093

香氣甜美的春之花束

Main Color／●○**Green&White**
Main Flower／**Mix**

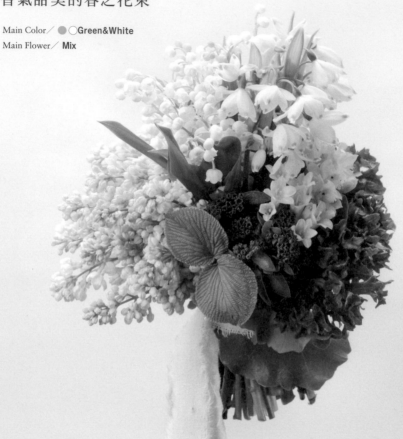

想像將春季綻放在庭園的花卉，全部收集起來作成花束。紫丁香和鈴蘭的花形、花色合奏得美麗動人，再搭配同色系且特徵顯眼的夏雪片蓮。緞帶使用網目較粗的布料，表現自然的氛圍。

Flower & Green …… 鈴蘭・夏雪片蓮・紫丁香・長壽花・垂筒花・樹蘭・大吳風草・假繡球

　　　　　　　　　　　　　　　　　製作：岡寬之　　攝影：佐々木智幸

 094

帶出白色美感的花束

Main Color／●○**Green&White**
Main Flower／**陽光百合**

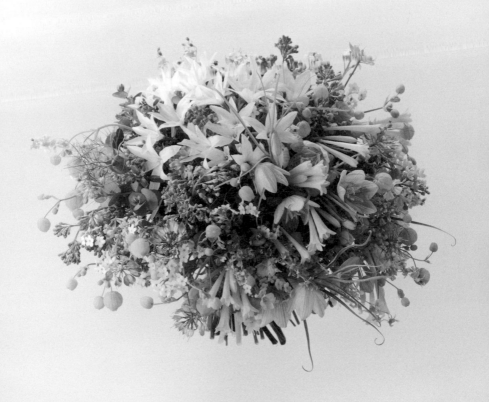

彷彿要襯托白色陽光百合溫柔的形象般，結合了許多小
巧可愛的花朵，作成柔美的花束。文心蘭和屈曲花種莢
介於橘色與粉紅色間的色調，調和了整體的花色，呈現
柔和溫潤的色彩。

Flower & Green …… 陽光百合・垂筒花・蠅子草（Green Bell）・
黃花貝母・紫丁香・文心蘭・勿忘我・屈曲花種莢・尤加利・大吳風
草・黑種草（果實）

095

純白如畫的新娘捧花

Main Color／●●●Green&White
Main Flower／蝴蝶蘭

優美的蝴蝶蘭搭配可愛的鈴蘭和紫丁香，設計成流線型花束。
特別讓鈴蘭的根部顯露出來，表現活力之外更兼具個性之美。
松蘿和鈴蘭根部的質感相似，相當有趣；鈴蘭葉的綠色和紫丁
香花苞的黃綠色形成柔和的漸層，也很引人注目。是一束適合
身材高挑、氣質高雅的新娘慶祝大喜之日的捧花

Flower & Green …… 蝴蝶蘭・紫丁香・鈴蘭・松蘿

製作：辰巳裕子　攝影：川瀨典子

 096

洋溢復古情懷的花禮

Main Color／●○**Green&White**
Main Flower／**繡球花**

單一朵乾燥繡球花的花束，是自然
色調的簡約設計。裝飾上皮繩和木
製夾子，可以隨意吊掛在喜歡的地
方，裝飾方式也很多樣化。

Flower & Green …… 繡球花

 097

以毛茸茸的葉子當主角！

Main Color／●○**Green&White**
Main Flower／**Mix**

以質感如天鵝絨的枝葉作成的花束，表現柔和的秋日風情。綠葉在溫暖的陽光中靜靜佇立的姿態，就彷彿小型觀葉植物般可愛。以製作花串的手法，依照不同季節搭配花卉、緞帶或吊飾，或配合贈送對象來變換造型。

Flower & Green …… 葉片（不凋花）・果實（人造花）

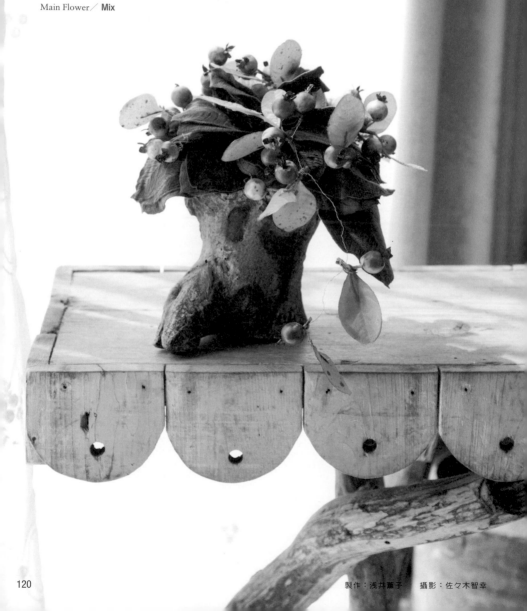

　　　　製作：淺井薰子　　攝影：佐々木智幸

 097

純白&濃綠的對比

Main Color／●●○**Green&White**
Main Flower／**玫瑰**

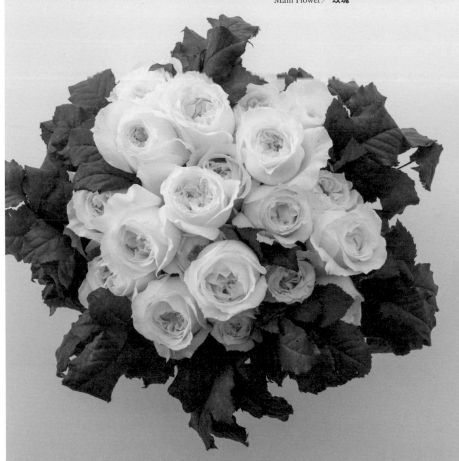

高雅的白玫瑰Chef-d'oeuvre，葉子卷曲
的樣子非常可愛。美麗的葉子和可愛的
玫瑰，交織成簡單而又迷人的花束。

Flower & Green …… 玫瑰（Chef-d'oeuvre）

099

率性的白&綠

Main Color／●●**Green&White**
Main Flower／**Mix**

將相當受女性歡迎的白綠花
束，搭配黑色緞帶、拉鍊、
皮帶等素材，表現出男性風
格。特別裝飾的透明塑膠條
是從雜貨店購買的。可將自
然風格的色調，變身成時尚
且瀟灑的帥氣風格。

Flower & Green …… 帝王花・仙履
蘭・樹蘭・洋桔梗・石斛蘭・非洲
鬱金香2種・山蘇・芒草・火鶴・金
黃百合竹

製作：西村和明 攝影：佐々木智幸

以風信子和陸蓮花為主花，大量使用白色系花卉，交織出的氛圍讓人感受到春天的氣息。鬱金香展現生動感，搭配個性派的空氣鳳梨等各種葉材，散發清新活力。以紅葉山茶花和尤加利襯底，再插入其他花材綁成花束。

✕ 100

以白色花朵表現春天

Flower & Green …… 陸蓮花・鬱金香・風信子・香豌豆花・玫瑰（Fair Bianca）・繡球花・空氣鳳梨・霸王鳳・仙履蘭・豆科植物・香豌豆花・紅葉山茶花・尤加利・天竺葵

Main Color／●●Green&White
Main Flower／Mix

製作：村佐時數　　攝影：タケダトオル

✖ 101

柔嫩綠葉帶來春日氣息！

Main Color／●○**Green&White**
Main Flower／**Mix**

為彷彿一直伸著懶腰的白色花朵，搭配大量具有春日氣息的淺綠嫩葉。很適合送給大學剛畢業，即將成為社會新鮮人的大學生。不破壞自然的氛圍將花材融合在一起，感覺更時尚。隨風搖曳的綠葉也趣味橫生。

Flower & Green …… 香豌豆花・玫瑰（Bijoux de Neige）・陸蓮花（Frejus・Leognan）・斑葉聚錢藤・雪花天竺葵（Snowflake）・長壽花・尤加利・檸檬葉

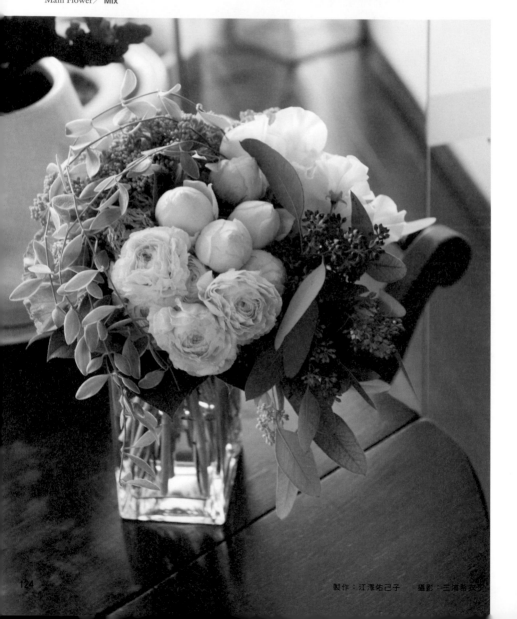

製作：江澤佑己子　　攝影：三浦希衣子

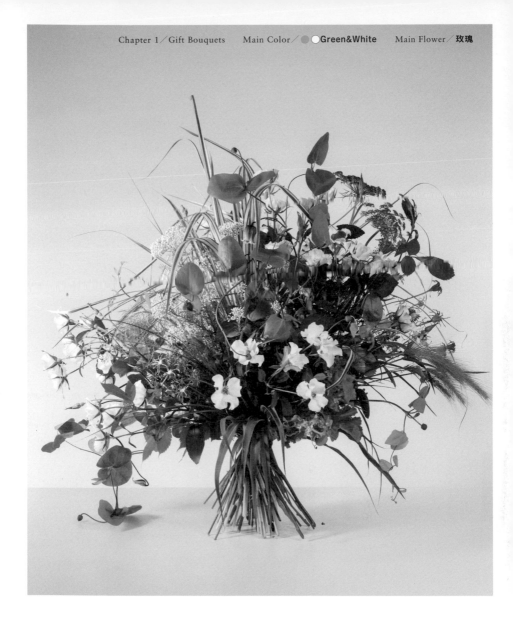

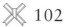 102

看見綠色花園的
蓬勃生長

Main Color／ ●○**Green&White**

Main Flower／ **玫瑰**

結合質感毛茸、帶透明感的花材，以綠葉為主來表現植物生長的姿態。以纖長的花葉芒為中心，在不破壞自然氛圍的前提下綁成花束。為了作出能顯露植物個性的空間，紮綁時拉出明顯的高低層次。

Flower & Green …… 玫瑰（Audrey）·鐵線蓮·米香花·黑種草·野紅蘿蔔·香葉天竺葵·麥穗·花葉芒·蒔蘿

製作：橋口学 攝影：中島清一

125

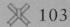 103

以架構呈現
藤蔓的生長

Main Color／ ●Green&White
Main Flower／鐵線蓮

在梅雨時期，植物的生長相當顯
著，花姿蘊含著閑靜與憂愁的氣
息，展現高雅的形象。將這個季節
才能欣賞到的植物生長姿態，利用
架構來表現。輕巧銅絲網作成的架
構以熊草補強，呈現出輕盈感。依
序插入常春藤、多花素馨、百香
果，最後再插入鐵線蓮，能感受到
藤蔓向外延伸的美感。

Flower & Green …… 鐵線蓮・熊草・蔓草
・百香果藤蔓・多花素馨・常春藤

製作：橋口学　　攝影：中島清一

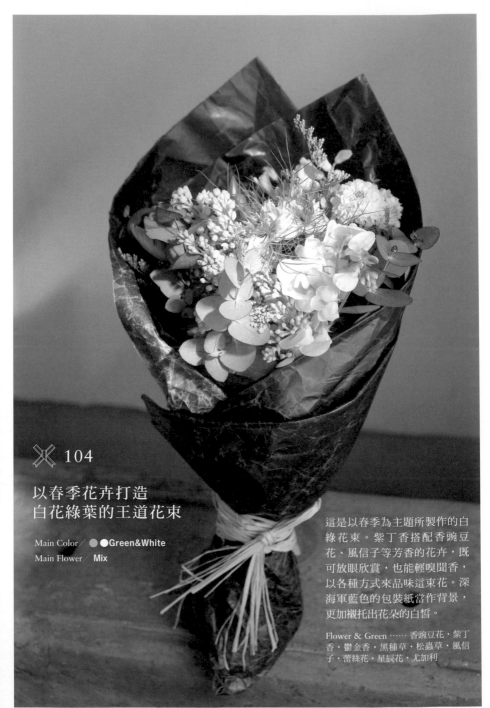

�֍ 104

以春季花卉打造
白花綠葉的王道花束

Main Color／● ●Green&White
Main Flower／Mix

這是以春季為主題所製作的白
綠花束。紫丁香搭配香豌豆
花、風信子等芳香的花卉，既
可放眼欣賞，也能輕嗅聞香，
以各種方式來品味這束花。深
海軍藍色的包裝紙當作背景，
更加襯托出花朵的白皙。

Flower & Green …… 香豌豆花・紫丁
香・鬱金香・黑種草・松蟲草・風信
子・蕾絲花・星辰花・尤加利

　　　　　　　　　　　　　　　　製作：田中彰　　攝影：竹田博之

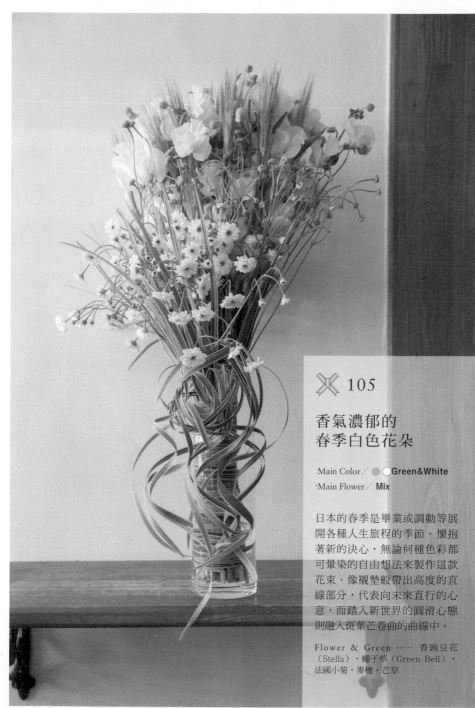

✗ 105

香氣濃郁的
春季白色花朵

Main Color／●○**Green&White**
Main Flower／**Mix**

日本的春季是畢業或調動等展
開各種人生旅程的季節。懷抱
著新的決心，無論何種色彩都
可暈染的自由想法來製作這款
花束。像襯墊般帶出高度的直
線部分，代表向未來直行的心
意，而踏入新世界的圓滑心態
則融入斑葉芒卷曲的曲線中。

Flower & Green …… 香豌豆花
（Stella）・蠅子草（Green Bell）・
法國小菊・麥穗・芒草

製作：平光繁仁 攝影：北惠けんじ（花田攝影事務所）

 106

為甜蜜的世界
增添一絲成熟苦味

Main Color ／ ●●Green&White
Main Flower ／ 玫瑰

玫瑰Audrey凜然的美感十分有
魅力。設計成自然風的花束，
以香檳色的歐根紗緞帶和咖啡
色的絲質緞帶輕柔地綁起來。
搭配風格沉穩的花器，為洋溢
著可愛氣息的花束增添大人的
氣息。

F l o w e r & G r e e n …… 玫瑰
（Audrey）・松蟲草

製作：玉田涼子　　攝影：野村正治

很適合年輕男子在重要的紀念日，贈送給清純女孩的花束。在白色清麗的花卉中，蔥花自由蜿蜒的姿態，表現出趣味感。非常適合當作送給心愛女友的禮物。大量配置的綠葉讓花束顯得更加清爽。

Flower & Green …… 香豌豆花（Silvia）・白頭翁・松蟲草・泡盛草・虞美人・蔥花（Snake Ball）・常春藤果實・綠石竹・常春藤・小綠果

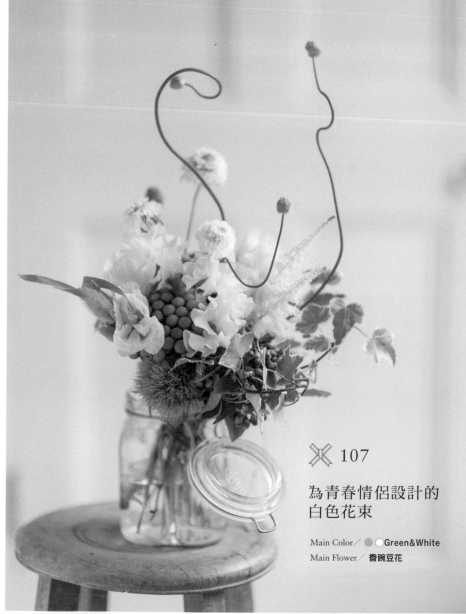

✖ 107

為青春情侶設計的白色花束

Main Color／●○Green&White
Main Flower／香豌豆花

製作：久山秋星　攝影：タケダトオル

 108

閃耀著成熟風味
個性派的自然風花束

Main Color／●○**Green&White**
Main Flower／**Mix**

在白與綠組成的清新花束中，對比色的巧克力波斯菊和仙履蘭顯得特別亮眼。為了讓人在收到花束時就呈現最美麗的狀態，花材中不使用花苞，而是選用盛開的花朵。獨特而纖長的外型，顯得豐厚感十足。包裝是以透明玻璃紙包裹整束花，貼心考慮到顧客攜帶回家時的狀態。

Flower & Green …… 玫瑰（Konkyusare）‧陸蓮花（Frejus）‧鬱金香‧洋桔梗‧巧克力波斯菊‧松蟲草果‧尤加利果‧仙履蘭

　　　　　　　　　　　　　　　　　　製作：吉崎正大　　攝影：竹田博之

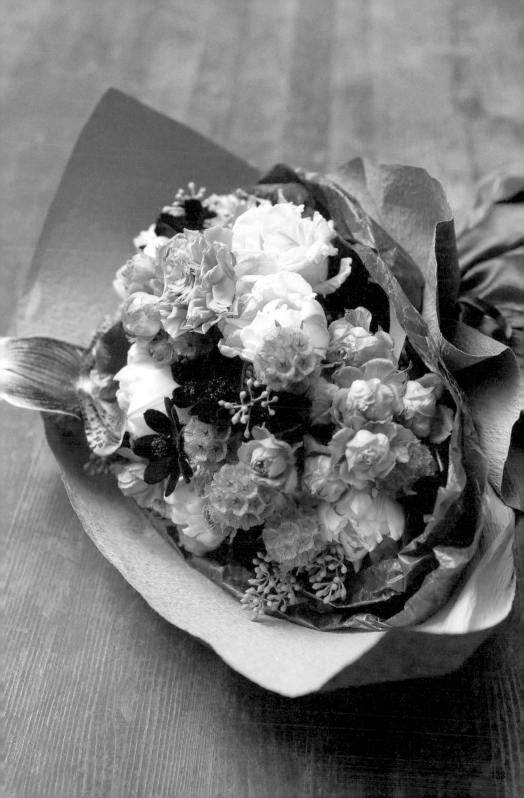

很適合送給喜愛綠意的新娘，恭賀新人新婚愉快。以
聖誕玫瑰的顏色為基調，搭配大量的綠葉，再以淡黃
色的陸蓮花調和。在一片柔和的氛圍中，加入葉形纖
細的金合歡，更增添了些許凜然的風味。

Flower & Green …… 聖誕玫瑰（Double Ellen White）・陸蓮
花（Lourdes）・玫瑰天竺葵・松蟲草（Greenapple）・金合歡
（Floribunda）・紫羅蘭

※ 109

為自然的色彩
增添個性

Main Color／●○**Green&White**
Main Flower／**聖誕玫瑰**

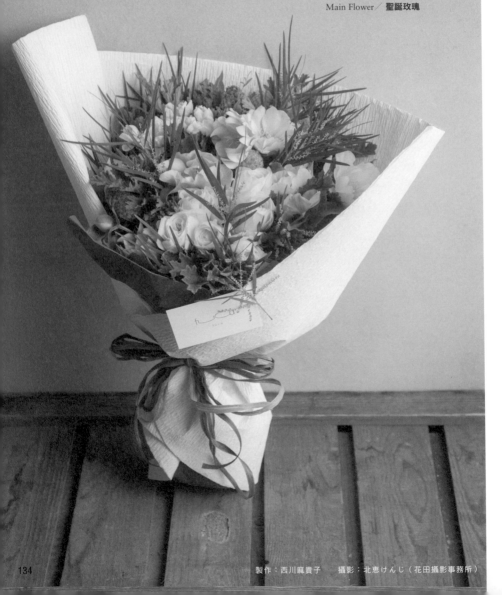

　　　　　　　　　　　　　　　　製作：西川麻貴子　　攝影：北惠けんじ（花田攝影事務所）

使用四種以上顏色的花朵，作成色彩極具
個性的花束。緊密綁束的外型，加上深灰
色的包裝紙和緞帶，更襯托出繽紛花色。
很適合送給時尚的年長友人。

Flower & Green …… 鬱金香（Orange Princess・
Monte Spider）・小蒼蘭（Pink Passion）・陸蓮
花（Citron・Gifonde・Morocco）・香豌豆花・陽
光百合

110

送上繽紛色彩

Main Color／🌙**Mix**
Main Flower／**Mix**

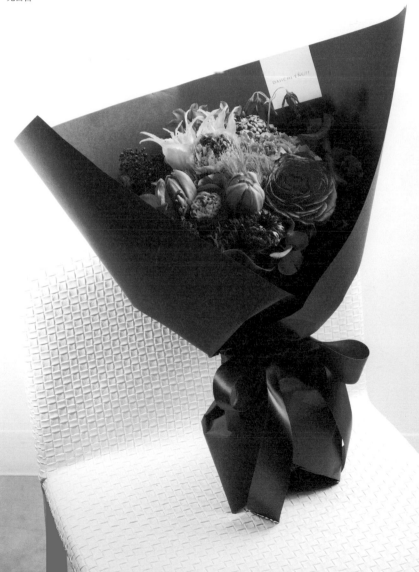

✖ 111

將春季色彩融入花束中

Main Color／◖**Mix**
Main Flower／**Mix**

以春日氣息的花材為主，選用深綠色綠葉，
來襯托蓬鬆毛茸、姿態生動的貝利氏相思，
和令人印象深刻的白頭翁等花材的鮮豔花
色。花束也加入香氣芬芳的春季球根花，讓
人同時享受花色與花香。

Flower & Green …… 鬱金香（Flash Point）・貝利
氏相思・豆科植物・風信子・陸蓮花・白頭翁（De
Caen）・三色菫・葡萄風信子・熊耳草（Red Sea）・
大波斯菊（Noel Red等）

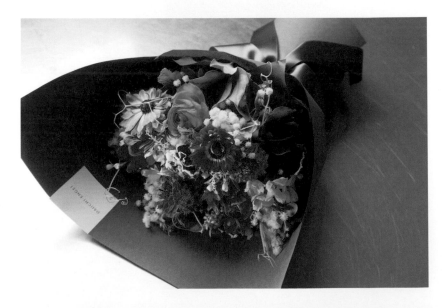

製作：第一園藝 伊勢丹新宿店 攝影：德田悟

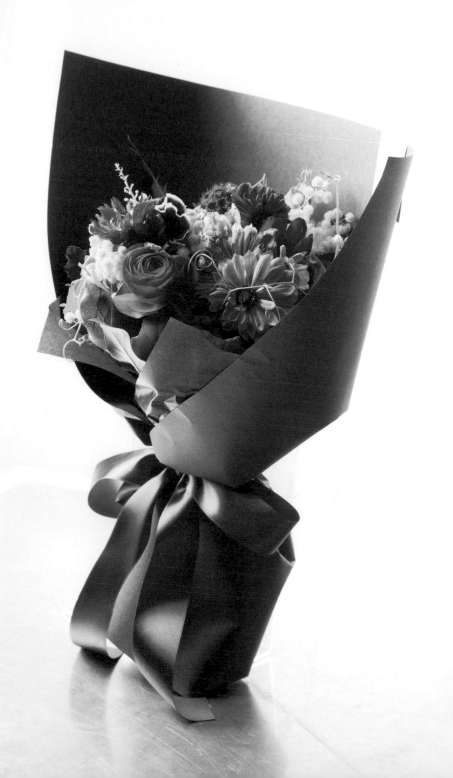

選用大量的柳枝稷和紅毛草，作成彷彿滿天
星綿延綻放在草原般的田園風花束。瓶子草
和仙履蘭的冶豔魔力，對比上滿天星的清純
可愛，巨大的落差更給予花束強大的魅力。

Flower & Green …… 滿天星‧仙履蘭‧瓶子草‧紅毛
草‧柳枝稷

 112

綻放野花的魅力

Main Color／●Mix
Main Flower／滿天星

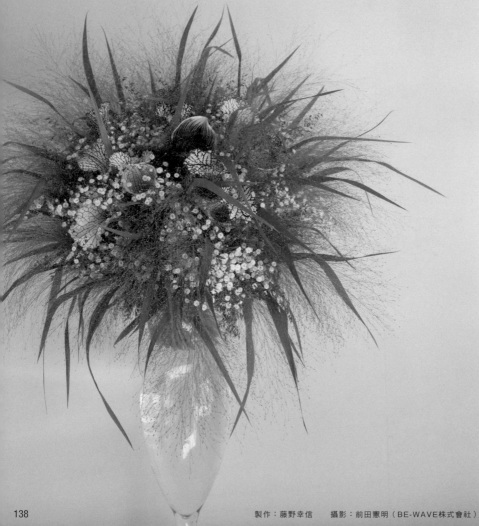

　　　　　　　　　　　製作：藤野幸信　　攝影：前田憲明（BE-WAVE株式會社）

鈴蘭洋溢著可愛而自然的感覺，由於剪去了葉子，花姿更加清楚地展現出來。搭配紫丁香深淺不一的紫色，散發著大人風洗練的氣質。加上鈕釦藤生動的姿態、尖蕊秋海棠的色彩和質感，更加深鮮明的形象，彷彿身處巴黎般的氛圍。

Flower & Green …… 鈴蘭・紫丁香・尖蕊秋海棠2種・鈕釦藤

✖ 113

組群化的手法
讓鈴蘭展現大人風采

Main Color / ◗MIX
Main Flower / 鈴蘭

想要送給年長女性祝賀生日等紀念日的花束。豔麗且具魄力的橘色大輪陸蓮花，搭配暗色調的玫瑰和春季花卉，再加上豐富綠葉，表現出春天的季節感。

Flower & Green …… 陸蓮花（Limoges）・玫瑰（Oakland・Schnabel）・風信子・香豌豆花・白頭翁・豆科植物・金合歡

 114

以陸蓮花為主花
展現華麗身姿

Main Color／◖Mix
Main Flower／陸蓮花

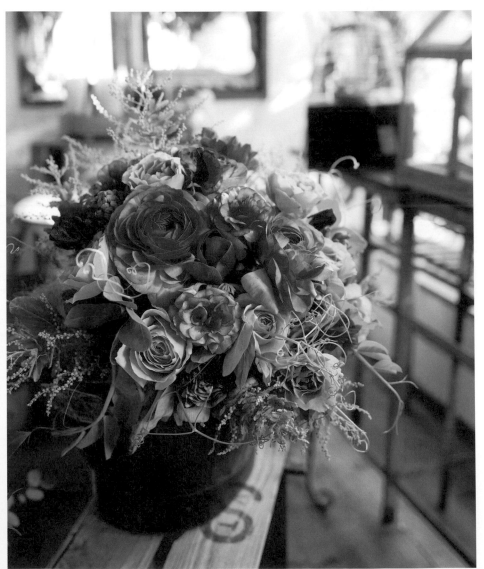

　　　　　　　　　製作：fleuriste PETIT à PETIT　　攝影：德田悟

✖ 115

在清新的氛圍中
以白頭翁的存在感展現個性

Main Color／◖Mix

Main Flower／**白頭翁**

展現向未來翱翔的意念所製作的畢業祝賀花束。以白頭翁的黑色花蕊來拉高整體淡柔的色彩，表現出柔和外表下堅強的意志。為了不讓花蕊的色彩過於突顯，特別加上大葉釣樟的枝條。

Flower & Green …… 白頭翁（Mistral）・聖誕玫瑰・紫丁香・尤加利・大葉釣樟・柳枝稷等

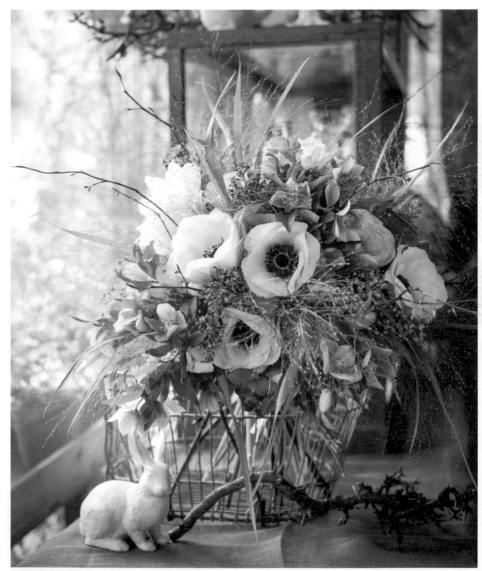

製作：fleuriste PETIT à PETIT　　攝影：德田悟

粉紅色、黃色和杏色等暖色系的陸蓮花，搭配同
色調的花材，整合成柔和的感覺。展現溫度的稻
草，如果量太少就無法發揮效果，因此需加入一
定的量，讓它更加顯眼。

Flower & Green …… 陸蓮花3種・豆科植物・八角金盤・銀
葉菊・草莓・稻草

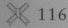 116

以粉嫩糖果色
表現溫暖的春天

Main Color／◖Mix
Main Flower／Mix

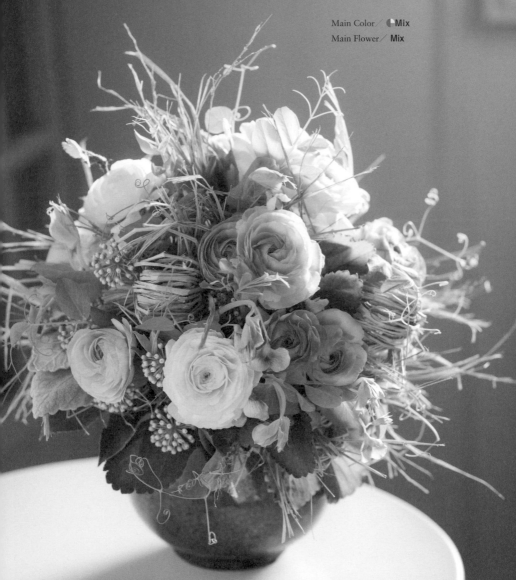

　　　　　　　　　製作：橋口學　攝影：中島清一

117

向太陽伸展的花姿呈現耀眼存在感

Main Color／◖Mix
Main Flower／向日葵

將向日葵向著太陽伸展的花姿打造成花束，技巧是設計成直立狀。將向日葵和青草拉出高度，並設定正面的朝向，為了使花盛開時能夠穩定直立，在底部配置幾朵繡球花與長壽花等大小不一的圓形花材。

Flower & Green …… 向日葵（Sun Rich Mango）‧繡球花‧孔雀草‧長壽花‧小米‧煙霧樹‧詹森草‧紐西蘭麻‧山歸來‧蛇麻‧青木‧夕霧草（Jade Green）‧八角金盤‧槲葉繡球

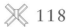

118

表現豐碩之秋

Main Color／◗Mix
Main Flower／酸漿果

這是款融合夏季歡愉感和秋季色調質感的捧花。酸漿果將色彩漂亮的部分，剪成適合花束大小的長度來使用。果實先以鐵絲串起來再使用，也可以在裝飾花束時一起擺在旁邊，看起來也很可愛。

Flower & Green ⋯⋯ 酸漿果・法國小菊・向日葵・風鈴桔梗・火龍果・百日草・南天竹・黑莓・孔雀草・墨西哥羽毛草・常春藤

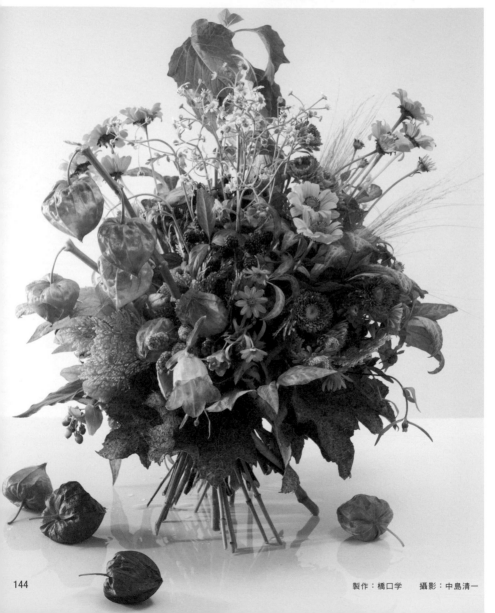

　　　　　　　　　　　　　　製作：橋口学　　攝影：中島清一

119

沐浴在沉穩日光下
的回憶景象

Main Color／◗Mix
Main Flower／野菊

以野菊為主花，作成帶有晚秋凋零風情的花束。
為了表現出輕盈感，加入了兩種芒草，但僅有芒
草會太單調，因此再加入生薑葉表現一點變化。
紅色菊花是花束的亮點。底部不選用面狀的葉
材，才能表現出輕巧的型態。

Flower & Green …… 野菊‧菊花‧芒草‧花葉芒‧生薑
（葉）

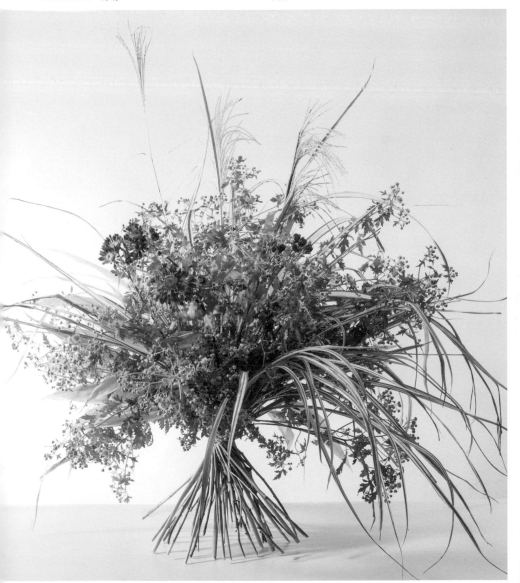

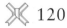 120

揮灑多彩的花色

Main Color／◖**Mix**
Main Flower／**菊花**

結合橘色、黃色、偏紫色的粉色等多種花色的菊花，演繹秋季庭園的風采。以色調較沉靜的暖色系為基調，特意搭配圓潤的菊花和百日草等亮綠色植物，作出與日本之秋趣味迥異的花束。在熱鬧的外表下，仍洋溢著高雅的氛圍。

Flower & Green …… 菊花（Anastasia・Silencio・Palm Green・Calimero Shine・Paladov）・孔雀草（Shaggy）・長壽花・雞冠花・歐洲密枝英蒾・百日草（Queen Lime）・圓錐繡球・紫蘇・草莓（葉）・薄荷・玉簪花・八角金盤

將冬季的枯草和瑪格麗特，及其他
春季花卉一起作成花束。瑪格莉特
可愛的花姿，搭配臺草枯黃的姿
態，相互襯托出彼此的特色。

Flower & Green …… 瑪格麗特（在來Mag
・Elegance White・Super Lemonade）・
泡盛草・雪球花・救荒野豌豆・薄荷・臺草

※ 121

度過冬季的春日新芽

Main Color／●Mix
Main Flower／瑪格麗特

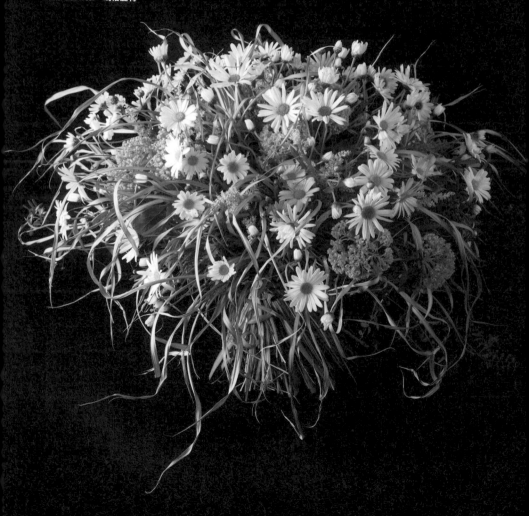

製作：岡寬之　　攝影：中島清一

122

小蒼蘭的
一枝獨秀之美

Main Color／ Mix

Main Flower／小蒼蘭

將小蒼蘭花朵質感當作最大的焦點。豐厚而絲滑，帶著光澤感的花朵，展現了它強烈的存在感，將這樣的花朵作成一束小花束。混合了八重瓣等多種類的小蒼蘭以鐵絲加工，擺放在纏繞著多花素馨的鐵線花器中。

Flower & Green …… 小蒼蘭・多花素馨

製作：岡寬之　攝影：中島清一

149

✖ 123

感受春日氣息

將鬱金香、陸蓮花、香豌豆花等春季花卉綁成花束。紫色和黃色兩色互補，將整束花襯托得更加美麗。柔嫩綠色的雪球花和蔓生百部，成為洋溢春日風情的小小亮點。

Flower & Green …… 鬱金香・香豌豆花・陸蓮花・雪球花・蔓生百部・檸檬葉・八角金盤

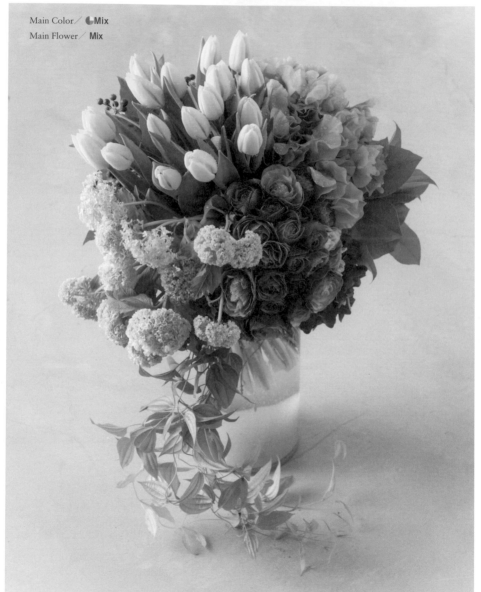

製作：杉本一洋　　攝影：タケダトオル

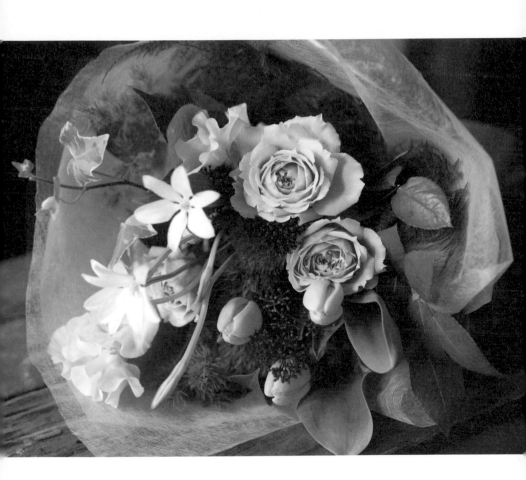

 124

Spring has come!

Main Color／◖Mix
Main Flower／玫瑰

甜美柔嫩的粉紅色玫瑰和香豌豆花的組合，再搭配花姿令人讚嘆的凜然純白色浮星。花朵向外伸展探出的浮星花姿，讓人感到春季的新芽正在萌發。加上鬱金香鮮豔的花色，更有春天精神飽滿的感覺。

Flower & Green …… 玫瑰・鬱金香・香豌豆花・浮星（Milla biflora）・山茶花・四季迷・常春藤・蘆筍草・綠石竹・斗蓬草

選用過季的櫻花枝條作成花圈狀的架構，特別以傾斜的方式表現變化。從綠葉間隱隱透出的刨木屑，更帶出自然而輕巧的形象。

Flower & Green …… 泡盛草・山歸來・澤八繡球・髭脈橙葉樹・熊耳草・初雪草・櫻花（枝條）

以傾斜架構＆躍動的花朵表現夏日氛圍

Main Color／◔Mix
Main Flower／Mix

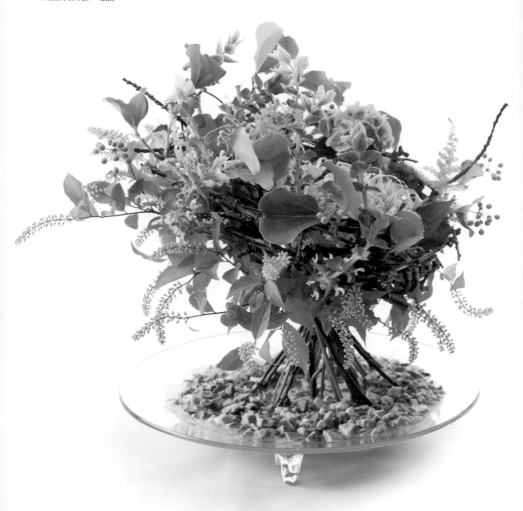

製作：田邊和則 攝影：德田悟

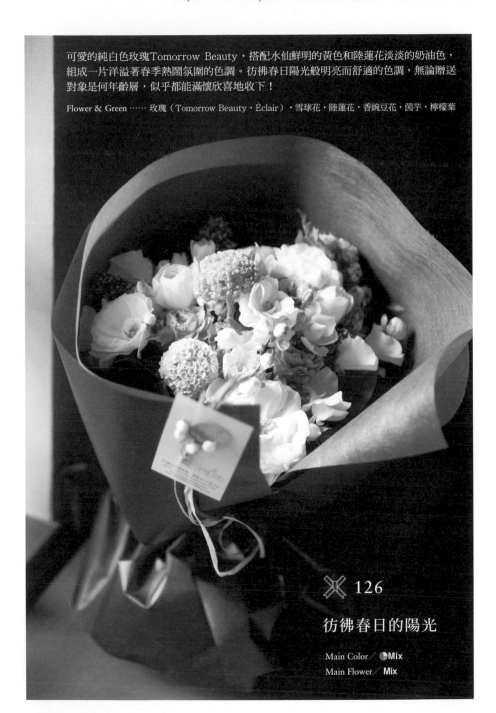

可愛的純白色玫瑰Tomorrow Beauty，搭配水仙鮮明的黃色和陸蓮花淡淡的奶油色，
組成一片洋溢著春季熱鬧氛圍的色調。彷彿春日陽光般明亮而舒適的色調，無論贈送
對象是何年齡層，似乎都能滿懷欣喜地收下！

Flower & Green …… 玫瑰（Tomorrow Beauty・Éclair）・雪球花・陸蓮花・香豌豆花・茵芋・檸檬葉

✹ 126

彷彿春日的陽光

Main Color／◖**Mix**
Main Flower／**Mix**

✳ 127

蓬鬆綿柔的
大人風秋色花束

Main Color／◖Mix
Main Flower／文心蘭

以可以隨意拿在手上的感覺，來製作這款手綁式花
束。配合低調的色彩，選用有著鮮明黃色的文心
蘭，演繹大膽而華麗的感覺。加入複色的花材，讓
色彩不會顯得單調平面。彷彿小巧花朵相互交織而
成的優雅外框也很耀眼。

Flower & Green …… 文心蘭（Honey Drop・Wild Cat）・東
亞蘭・針墊花・小米・月桃果

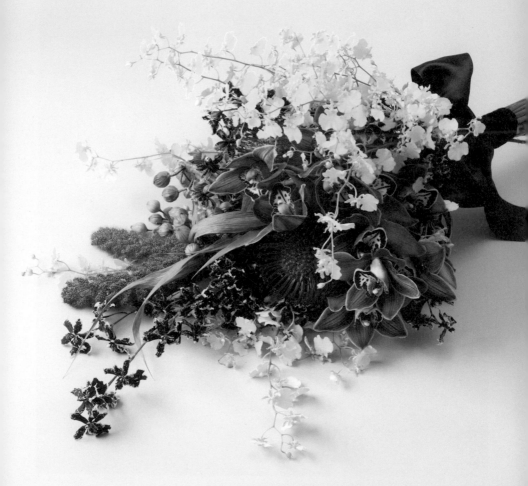

　　　　　　　　　　　　　　　　製作：清水千惠　　攝影：三浦希衣子

結合了從紫色到粉紅色系的色彩，並以莖蔓和新芽的躍動
感，表現出可感受春日輕快活力的感覺。大量配置的綠色
葉片，帶出自然的形象。設計上更將花束綁點以常春藤纏
繞，表現出自然的風情。

Flower & Green …… 玫瑰（Art Leak・Attire par mode・Green Ice）
・白頭翁（Mona Lisa）・香豌豆花（式部）・常春藤果實・豆科植物
・酢醬草・香葉天竺葵・尤加利・檸檬葉

128

以深色色彩
展現春日風情

Main Color／ Mix
Main Flower／玫瑰

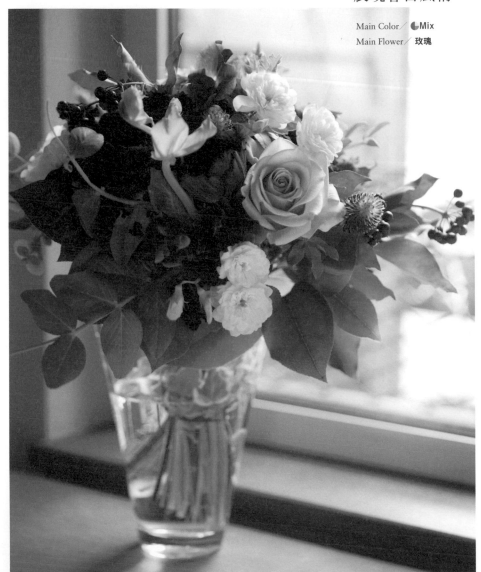

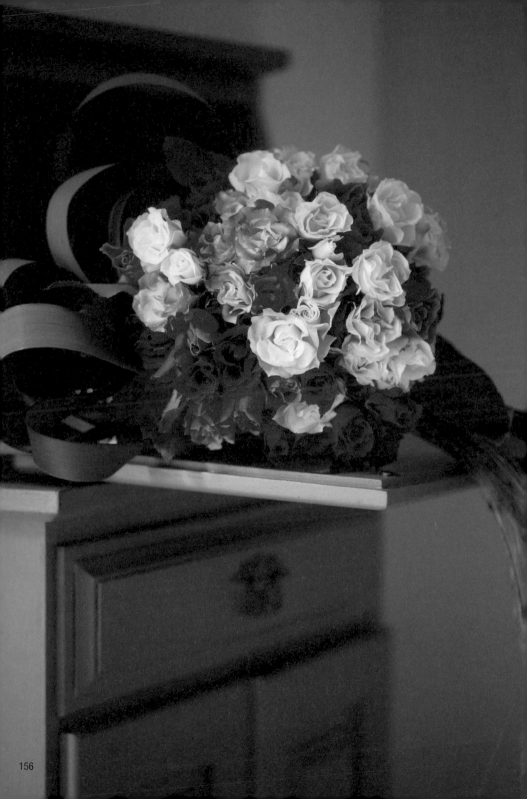

✳ 129

波浪滾邊的圓形花束

Main Color／◗Mix
Main Flower／玫瑰

以花瓣如波浪般輕盈的玫瑰所作成的花束，能夠欣賞到饒富個性的玫瑰不同的花姿。將搭配的紐西蘭麻割開中綠，插入花中，整合成圓形。再加上割成細線狀的紐西蘭麻增添特色，讓甜美的氛圍更添一絲沉穩。

Flower & Green …… 玫瑰（Roswell・Cross Sunset・Strawberry Monrou Walk）・紐西蘭麻

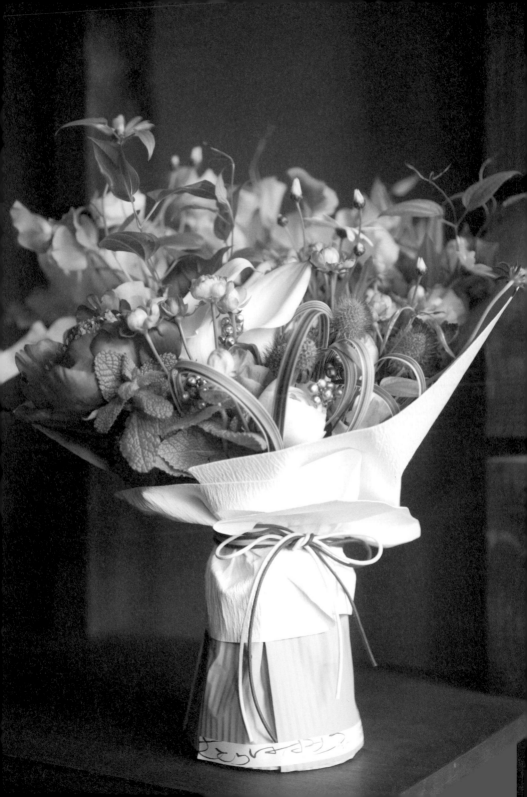

※ 130

可愛滿盈的春季花卉

Main Color／◖Mix
Main Flower／**Mix**

在柔和的色調中，插入鮮豔的色彩當作聚焦亮點，加上瑪格麗特、蔓生百部和小玫瑰等小巧的花草，組合成氛圍輕快的春季花束。從包裝紙中滿溢出的花朵，非常地可愛喔！

Flower & Green …… 香豌豆花・瑪格麗特・康乃馨・海芋・芍藥・松蟲草・陸蓮花・玫瑰・蔓生百部・薄荷・中國芒

製作：照井千瑛　攝影：西原和惠

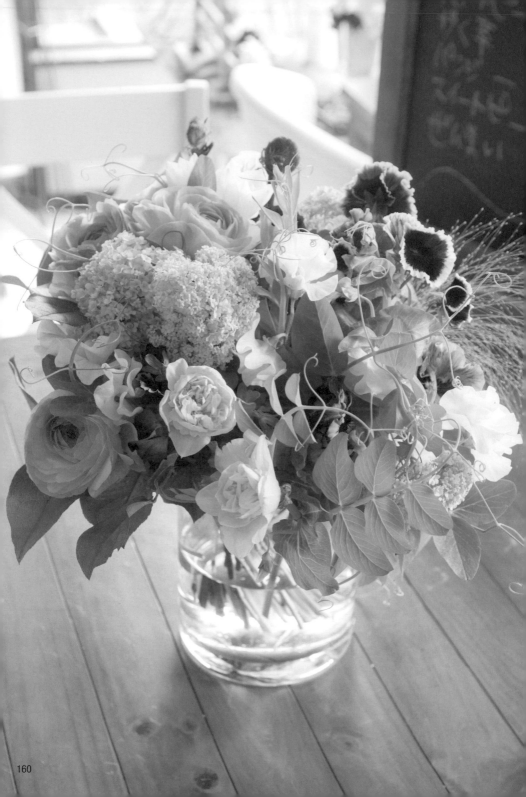

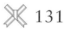 131

祝福你邁向未來

Main Color／ ◐**Mix**
Main Flower／ **Mix**

適合用來祝賀社會新鮮人順利就職，以黃色和橘色的春季花卉為主，搭配大量綠葉，展現出精神飽滿又新鮮的氣息。加入黃色的補色──紫色三色堇和香豌豆花，營造出柔和的氛圍。蕨芽則演繹出春天的氣息。包裝選用蠟紙和防潑水的白色百褶紙，將兩種紙重疊，襯托出花束的繽紛。

Flower & Green …… 陸蓮花・三色堇・香豌豆花・水仙花・雪球花・蕨芽・柳枝稷・檸檬葉

製作：花田まゆみ　　攝影：北惠けんじ（花田攝影事務所）

 132

以白花&黃花展現沉穩氣質

Main Color／◐Mix
Main Flower／Mix

將淺黃色和白色的春季花卉搭配在一起,打造優雅的
氛圍。葉片則選擇帶銀色的尤加利葉,展現出沉穩而
閒靜的形象。將質感與外型迥異的花朵,搭配出相互
襯托的感覺,讓有限的色彩也延伸出不同變化。

Flower & Green …… 玫瑰(Mocomoco)・白頭翁・風信子・香
豌豆花・水仙花・尤加利

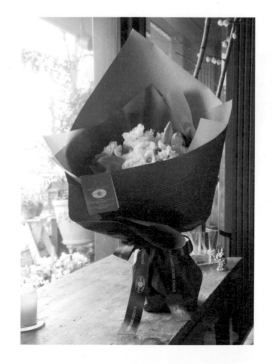

製作:光村庄司　攝影:北惠けんじ(花田攝影事務所)

133

以亮黃色搭配暗色&深色系，洋溢沉靜氛圍

Main Color／●Mix
Main Flower／Mix

這是以送別、祝賀畢業為主題設計的繽紛花束。以形象生氣蓬勃的黃色花朵為主花，搭配色彩深沉的洋桔梗Amber Double Bourbon及黑色松蟲草等，讓整體洋溢著閑靜的氛圍。

Flower & Green …… 陸蓮花・洋桔梗（Amber Double Bourbon）・松蟲草（Black・Apricot）・玫瑰（Antique Lace）・火龍果・玫瑰天竺葵・金翠花

　　　　　　　　　　　　　　　　製作：杉田典子　　攝影：西原和惠

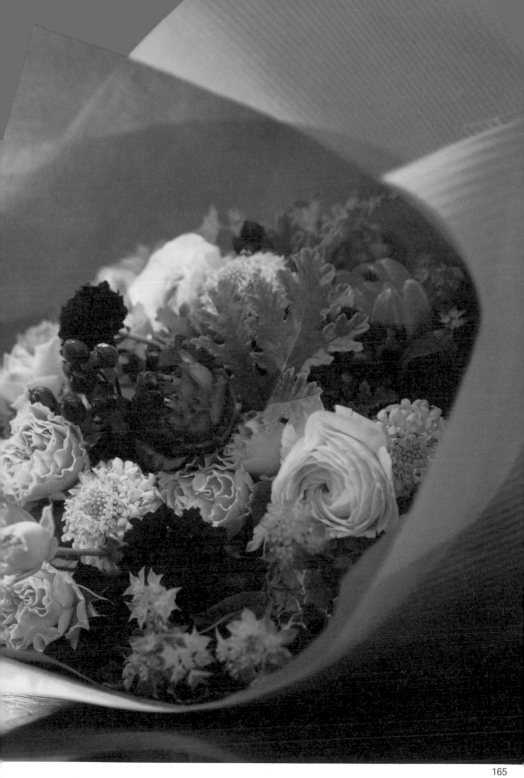

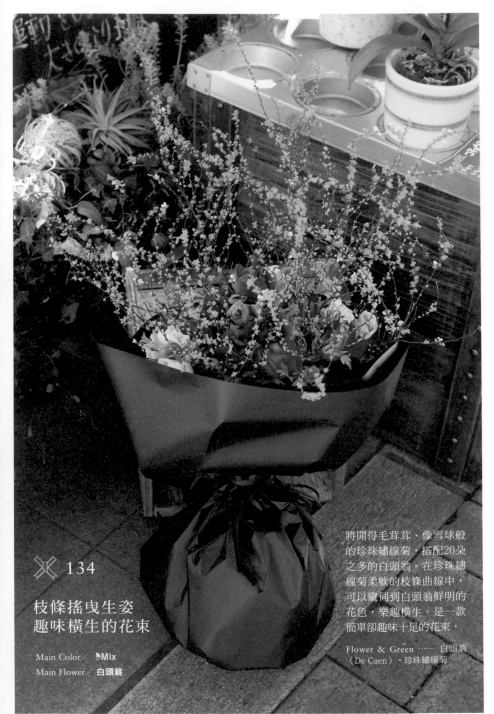

✳ 134

枝條搖曳生姿
趣味橫生的花束

Main Color／ ▶Mix
Main Flower／ 白頭翁

將開得毛茸茸，像雪球般
的珍珠繡線菊，搭配20朵
之多的白頭翁。在珍珠繡
線菊柔軟的枝條曲線中，
可以窺伺到白頭翁鮮明的
花色，樂趣橫生。是一款
簡單卻趣味十足的花束。

Flower & Green …… 白頭翁
（De Caen）·珍珠繡線菊

製作：F52　　攝影：三浦希衣子

135

春天色彩的畢德麥花束

Main Color／ 🌙**Mix**
Main Flower／ **Mix**

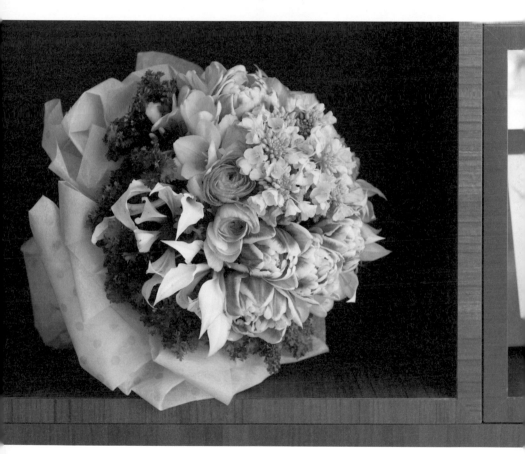

春季最受歡迎的花束配色，就是粉紅色搭上黃色系
了。將一枝枝花材配成熱鬧歡愉的色調，慢慢組合成
畢德麥的形式，作出可愛的圓形花束。從不同角度可
以欣賞到不同的花姿，非常有趣。

Flower & Green …… 鬱金香（Gerbrand Kieft）・油菜花・陸蓮
花（Biot）・火焰百合（Pearl White）・小蒼蘭（Aladdin）・洋
香菜

製作：福島真紀子　　攝影：三浦希衣子

將三色堇和陸蓮花等花色繽紛的春季花卉，搭配以拉菲草捲成的自製架構，表現出由冬季邁向春季的溫暖季節感。若使用架構，就容易固定花束外型，也較容易作出充滿創意的設計。架構是先將圓球形保麗龍切割成兩半，再捲上拉菲草，最後利用空氣鳳梨增添變化和生動感。

Flower & Green …… 陸蓮花・三色堇・長蔓鼠尾草・香豌豆花・綠石竹・空氣鳳梨

✳ 136

以拉菲草製作架構
包裹著創意＆溫暖

Main Color／◖Mix
Main Flower／Mix

　　　　　　　　　　　　　　　　　製作：岩井信明　　攝影：德田悟

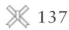

137

早春的芳香花束

Main Color／◖**Mix**

Main Flower／**Mix**

利用多種白色花卉，表現出融雪後的春天。小巧如豆粒般的珍珠繡線菊，花朵輕輕搖曳，就好像飄揚的雪花。不輸給還有些寒氣的早春，而蓬勃綻放的春季花卉，它們健康朝氣的身姿，洋溢著充沛的生命力。色調優雅且華麗的花束，適合由女性贈送給重要的同性友人當作禮物，來表達感謝之意。

Flower & Green …… 三色菫（Calmen）・聖誕玫瑰（Queen's White）・水仙花・珍珠繡線菊・金葉風箱果・薄荷2種

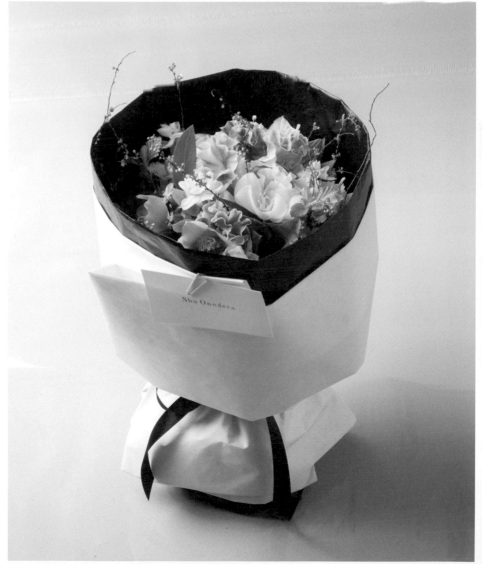

製作：小野寺衆　　攝影：佐々木智幸

原色漂亮的粉紅花朵，搭配典雅紫色花卉的圓形花束，以手帕包裝起來。為了不讓手帕直接接觸到花材，先將手帕以透明玻璃紙包起來再使用。花色和圍著花束的手帕，洋溢著和緩的日式風情，不論任何場合和對象，都很適合贈送。

Flower & Green …… 陸蓮花・洋桔梗・鬱金香・香龍血樹・玫瑰天竺葵

✳ 138

以手帕包裝
自然地營造和風感覺

Main Color／◖**Mix**
Main Flower／**Mix**

製作：足立啓介　　攝影：小野岳也

✕ 139

為特別的櫻花
所作的簡約設計

Main Color／◖Mix
Main Flower／櫻花

將日本春季花卉代表的櫻花，簡
單地綁成花束。以柔軟的紙代替
緞帶，像綁腰帶一樣簡單地綁好
就完成了。三色菫的紫色，則為
花束增添韻味。

Flower & Green …… 櫻花（啓翁櫻）
・三色菫

✖ 140

兩種相反的黑

Main Color／◗Mix
Main Flower／Mix

將天堂鳥和多肉植物等，作成個性獨特且洋
溢著異國風情的花束，以兩種質感相異的黑
色素材包裝。仿製蛇皮展現冷酷而強硬的氣
息，搭配漆黑的人造毛皮，表現出帶有厚重
感的奢華氛圍。兩種素材均搭配寬幅的絲綢
緞帶，演繹出特別感。

Flower & Green …… 天堂鳥・向日葵・大理花・龍
江柳・葉蘭・山蘇（Emerald Wave）

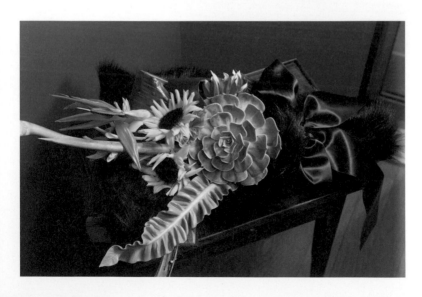

製作：花千代 攝影：三浦希衣子

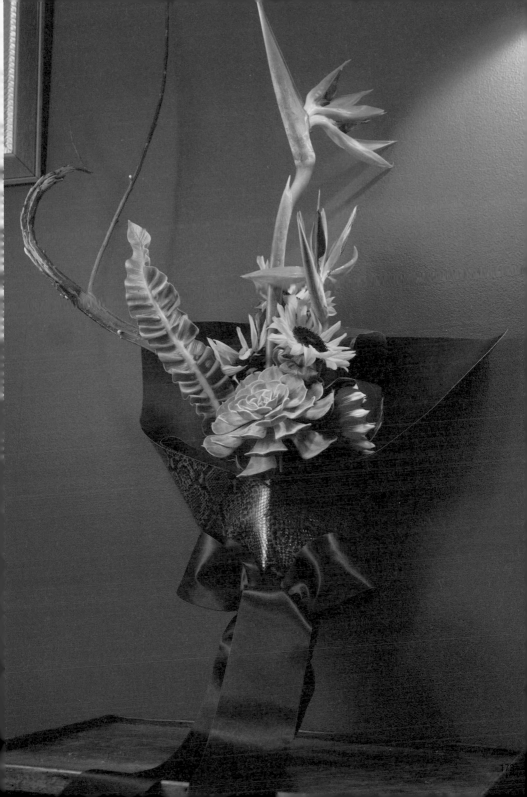

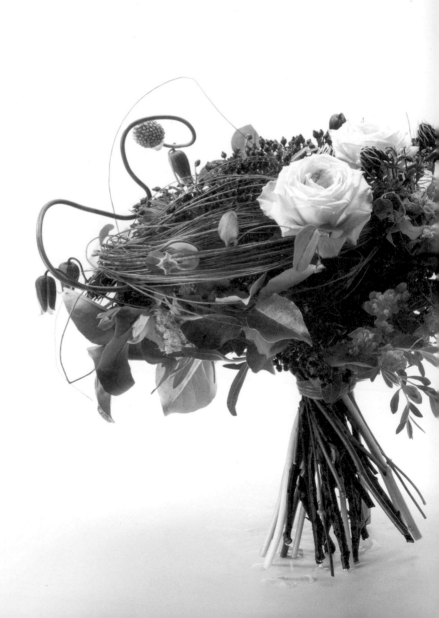

141

極致展現
蔥花花姿的獨特氣質

Main Color／ Mix
Main Flower／ Mix

彎曲旋扭的蔥花Snake Ball，花莖生動的姿態展現迷人魅力。將各種當季花卉抓綁成束，以錦屏藤纏繞其中，作成個性獨特的花束，好似要跳躍出來一般。

Flower & Green …… 蔥花（Snake Ball）・玫瑰（Yagi Green）・初雪草（Palustris）・鐵線蓮（Addisonii）・地中海藍鐘花・白芨（Roma）・地中海莢蒾（Wine）・錦屏藤・茱萸

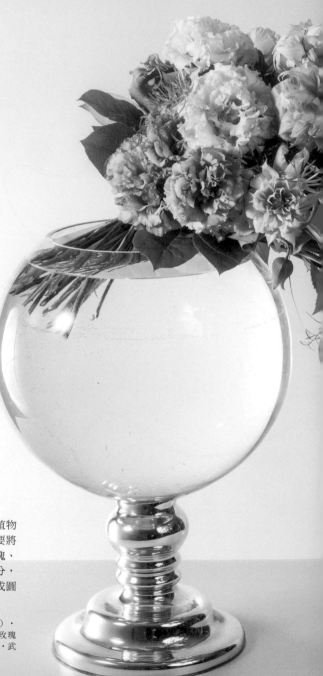

� 142

流瀑型的優雅花束

Main Color／🌙Mix
Main Flower／**洋桔梗**

繁茂且花色可愛的圓形花束，綠色植物
從中滿溢流洩出來。綑綁的技巧是要將
花束綁成螺旋型。先將海芋和小玫瑰、
綠葉等紮起來，作出前端流洩的部分，
再在底部配置洋桔梗和鐵線蓮，抓成圓
形。

Flower & Green …… 洋桔梗（Voyage）・
鐵線蓮2種・海芋（Green Goddess）・玫瑰
（Audrey）・蕾絲花（Daucus Bordeaux）・武
竹・花葉芒・檸檬葉

製作：飯野正永　　攝影：中島清一

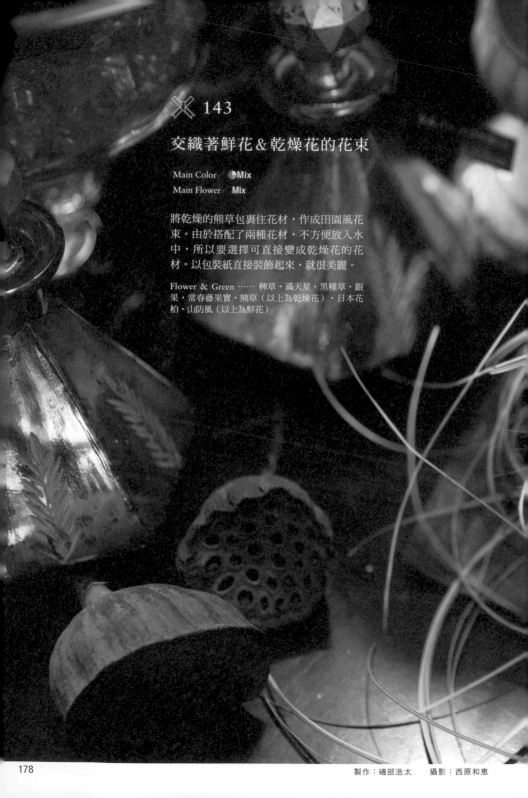

143

交織著鮮花&乾燥花的花束

Main Color / ●Mix
Main Flower / Mix

將乾燥的熊草包裹住花材，作成田園風花
束。由於搭配了兩種花材，不方便放入水
中，所以要選擇可直接變成乾燥花的花
材。以包裝紙直接裝飾起來，就很美麗。

Flower & Green …… 稗草・滿天星・黑種草・銀
果・常春藤果實・熊草（以上為乾燥花）・日本花
柏・山防風（以上為鮮花）

製作：磯部浩太　　攝影：西原和惠

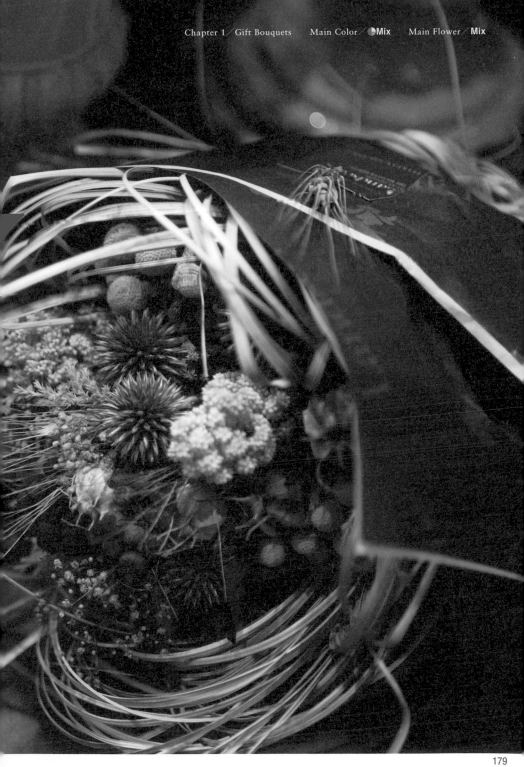

 144

送給沉著的他的禮物

Main Color／●Mix
Main Flower／玫瑰

將繡球花搭配兩種紅色系的玫瑰。玫瑰Andalucia的新鮮樣貌已經相當有個性，作成乾燥花後氣質更是獨特。表面有層絨毛質感的銀葉菊，作成乾燥花後，顯得更加白皙。這束花的優點是雖然看起來很有分量，但由於都是乾燥花，所以拿起來很輕巧。

Flower & Green …… 玫瑰（Andalucia等）‧銀葉菊‧松蟲草（Alba‧Pharma）‧小手毬（以上均為乾燥花）

製作：farver　攝影：西原和惠

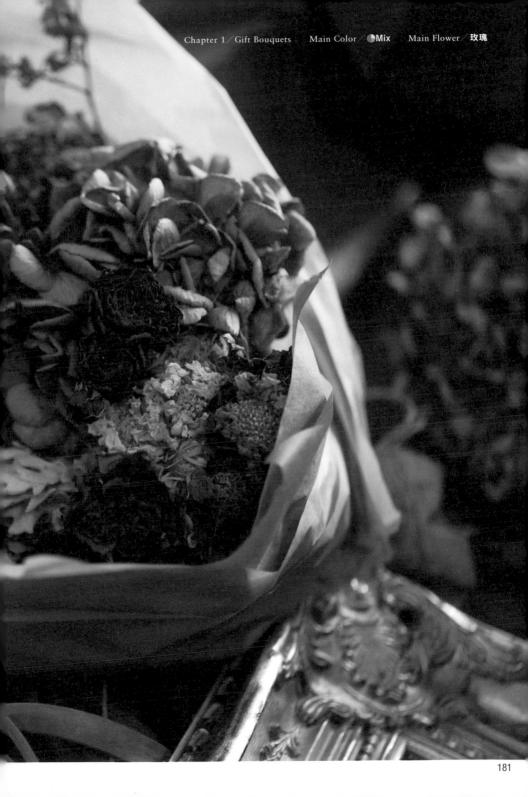

145

少女情懷的自然色彩

Main Color／◐Mix
Main Flower／Mix

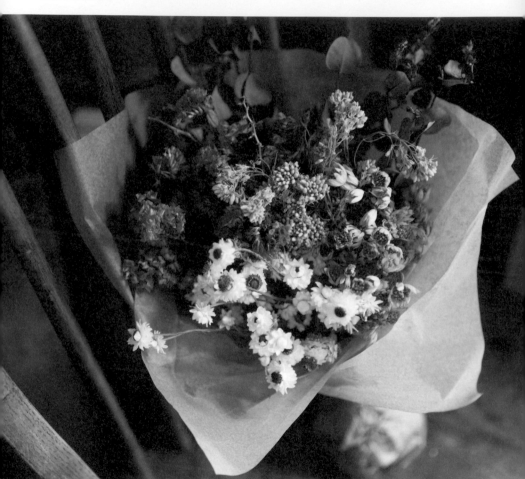

這款花束不但造型時尚，又滿溢著樸實而懷舊的氣息。是很適合當小禮物，或犒賞自己的人氣乾燥花束。以有著少女心且樸實自然的女性為形象所作的花束，選用了多種即使作成乾燥花，依然保有原本花色的花材。

Flower & Green …… 油菜花・白芨・銀苞菊・星辰花・尤加利（均為乾燥花）

製作：farver 攝影：西原和惠

以下是氛圍和花色都呈對比的兩種花束。由粉紅色和紫色組成的花束相當豔麗，而以白色為基調的花束則給人清爽的印象。兩種都是以精選的玫瑰搭配當季的花卉，表現時尚風采。並大量加入野趣橫生的綠葉。

Flower & Green …… 左／白頭翁（Mona Lisa．Monarch）．紫丁香．風信子．陸蓮花．玫瑰（Cantina）．尤加利．多花素馨
右／鬱金香．繡球花．玫瑰天竺葵．玫瑰（Éclair．Sweet Old．Jardin Parfume．Fuwari）．陸蓮花．柳枝稷

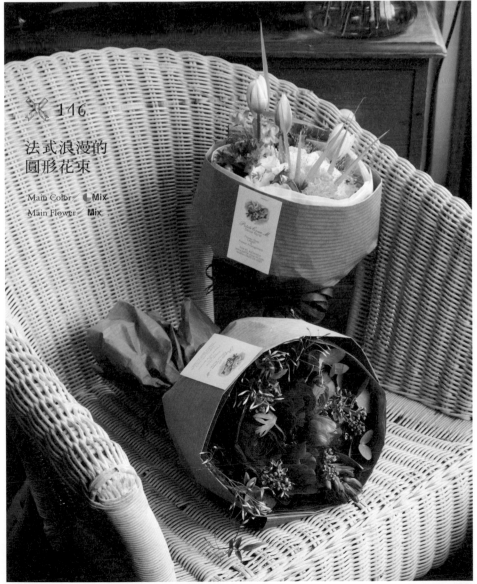

116

法式浪漫的
圓形花束

Main Color ◖Mix
Main Flower Mix

製作：濱田昌代 攝影：佐々木智幸

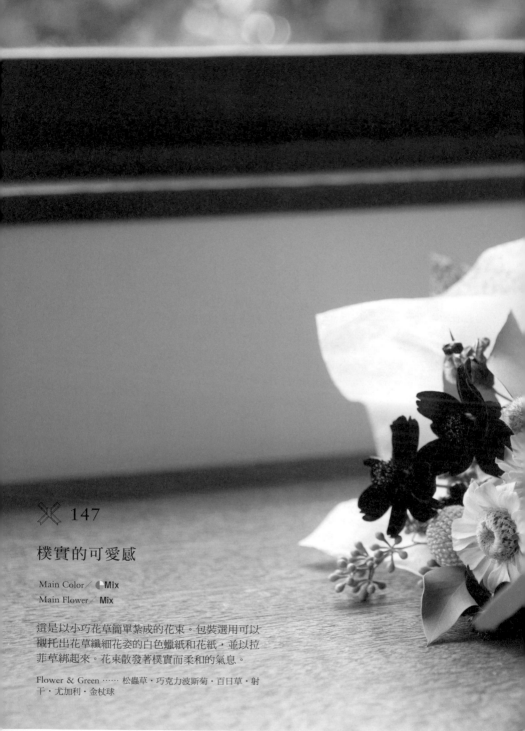

147

樸實的可愛感

Main Color／ ◑ Mix
Main Flower／ Mix

這是以小巧花草簡單紮成的花束。包裝選用可以
襯托出花草纖細花姿的白色蠟紙和花紙，並以拉
菲草綁起來。花束散發著樸實而柔和的氣息。

Flower & Green …… 松蟲草・巧克力波斯菊・百日草・射
干・尤加利・金杖球

　　　　　　　　　　　　　製作：小野木彩香　攝影：西原和惠

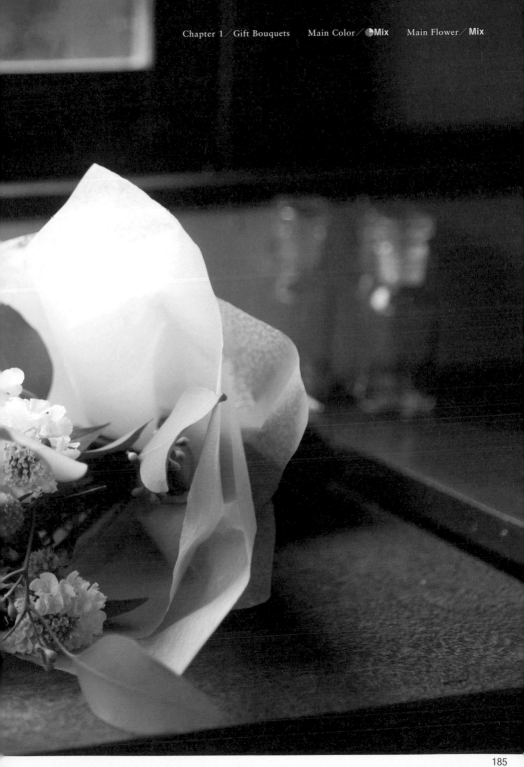

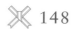 148

毒藥般的冶豔

Main Color／◖Mix
Main Flower／玫瑰

花色獨特的美麗玫瑰Halloween，搭配暗紅色的芍藥和深紫色的洋桔梗，作成這束散發著妖豔魅力的花束，帶著讓人不禁聯想到邪惡女王或魔女的微邪惡魔幻風格。加上綠葉，更襯托出花的冶豔。

Flower & Green …… 玫瑰（Halloween）・芍藥・洋桔梗（Voyage Blue）・繡球花（Mini Green）・歐洲密枝莢蒾・山蘇・蔓生百部・非洲鬱金香

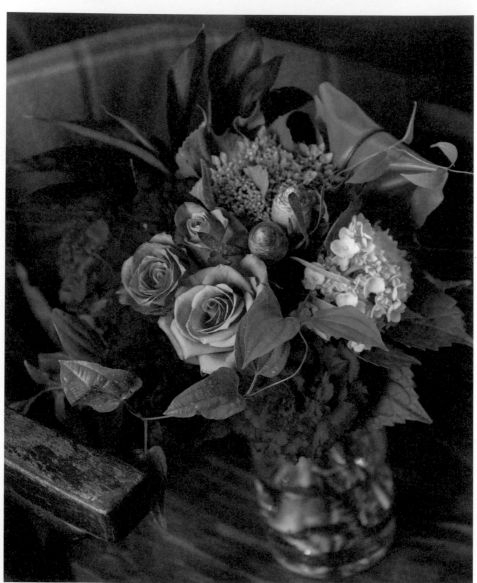

製作：まるたやすこ 攝影：タケダトオル

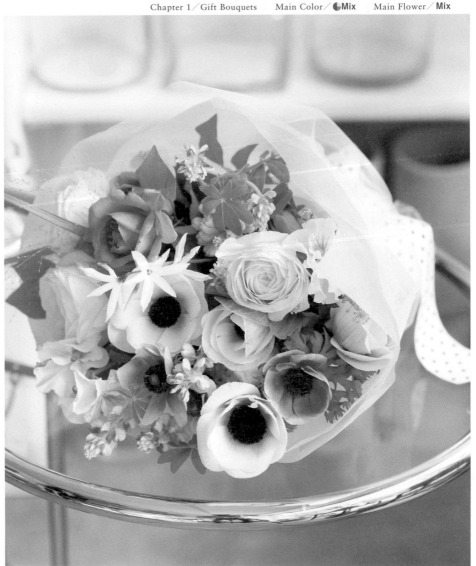

※ 149

春日的
透亮色系花束

Main Color／◗Mix
Main Flower／**Mix**

以春季的新品腮紅或眼影為靈感，很適合送給喜歡
流行或化妝的女性。以Lucent（透明・光亮）為主
軸，選用花色或質感帶透明感的花材組成花束。包
裝紙搭配春夏系的淡藍色薄紙，加上有彈性、可用
來保護花材的白色網紗，疊合起來包裹花束。

Flower & Green …… 玫瑰・風信子・陸蓮花・白頭翁
（Mistral）・三色堇・陽光百合・柳枝稷・檸檬葉

製作：小槙有紀子　　攝影：野村正治

✖ 150

綠意滿盈的
自然風格

Main Color／◖**Mix**
Main Flower／**Mix**

彷彿一幅自然景色般，選用多種綠色花材的自然風花束。花色和外型都很可愛的玫瑰Rasor和各種花草，充分發揮它們獨特的韻味。洋溢著彷彿直透入心的舒適氣息。

Flower & Green …… 玫瑰（Rasor）‧金合歡‧非洲鬱金香（View Be Sense‧Jade Pearl）‧柳枝稷‧非洲藍羅勒‧小葉赤楠

製作：下江惠子　　攝影：タケダトオル

這束捧花使用了兩種聖誕玫瑰，氣質高雅。
加入帶有春季風情的金合歡，並點綴上綠色
的陸蓮花，更增添春季明亮活潑的氛圍。紅
花三葉草搖曳的姿態，顯得輕巧可愛。

Flower & Green …… 聖誕玫瑰2種・陸蓮花・金合歡
・法國小菊（Mokomoko）・紅花三葉草・羊耳石蠶

✕ 151

以聖誕玫瑰
表現早熟的形象

Main Color／◖Mix
Main Flower／Mix

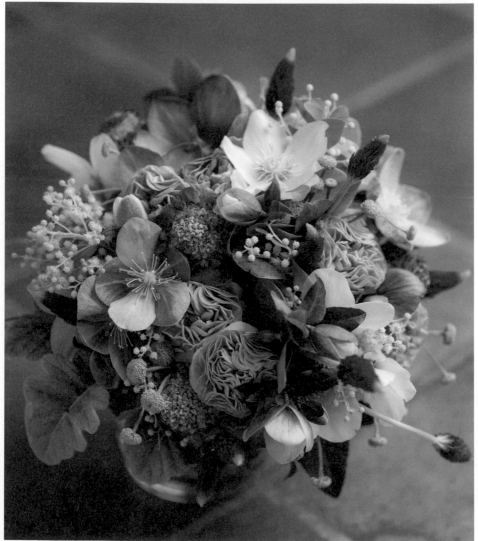

　　　　　　　　　　　　製作：小林久男　　攝影：タケダトオル

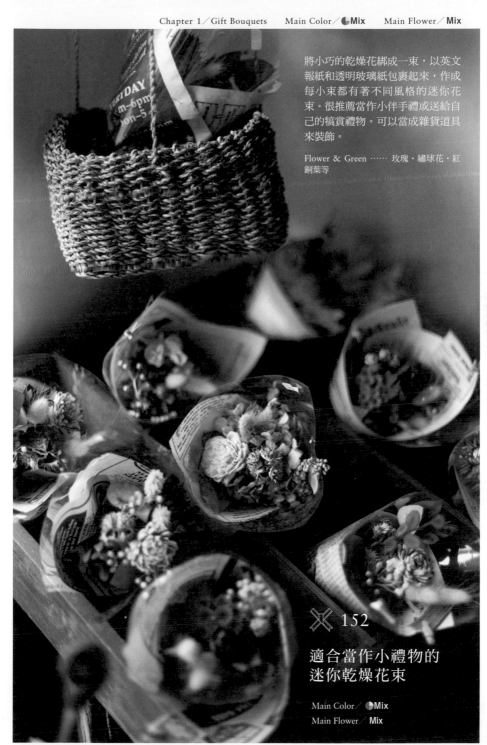

將小巧的乾燥花綁成一束，以英文
報紙和透明玻璃紙包裹起來，作成
每小束都有著不同風格的迷你花
束。很推薦當作小伴手禮或送給自
己的犒賞禮物。可以當成雜貨道具
來裝飾。

Flower & Green …… 玫瑰．繡球花．紅
銅葉等

✕ 152

適合當作小禮物的
迷你乾燥花束

Main Color／●Mix
Main Flower／**Mix**

製作：Blowmist BOOM　　攝影：タケダトオル

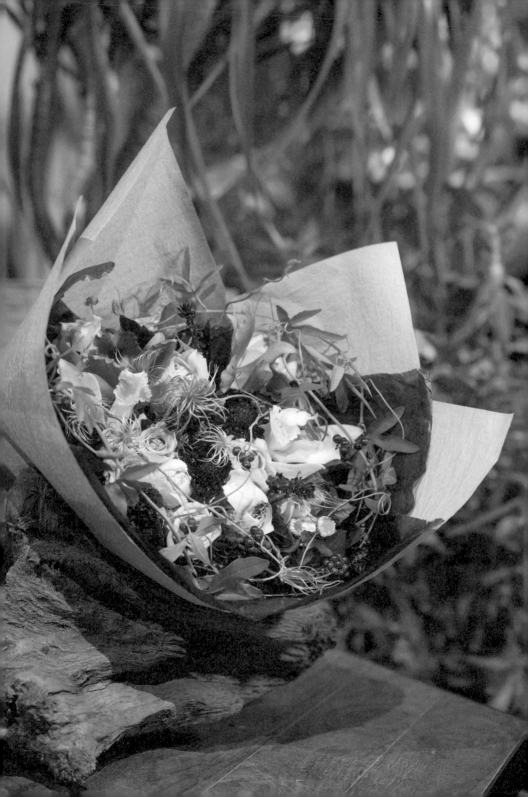

✳ 153

紫色的嘉德麗雅蘭花束

Main Color／◖Mix
Main Flower／嘉德麗雅蘭

將自然花草風格的花材，搭配外型搶眼的嘉德麗雅蘭。不特意彰顯嘉德麗雅蘭這種個性強烈的花材，而是讓它融入花束中。綠番茄平滑的質感也很搶眼，不覆上透明玻璃紙，而是先以蠟紙包裝，外側再包覆一層較硬的米色包裝紙。

Flower & Green …… 嘉德麗雅蘭・松蟲草・玫瑰（Yves Silva）・洋桔梗・香豌豆花・百香果・青風藤・鐵線蓮果實・非洲藍羅勒・番茄

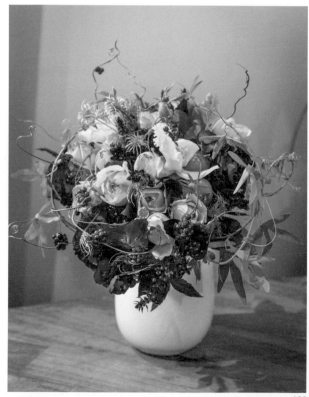

製作：森宏之　　攝影：德田悟

✕ 154

毛茸茸的幸福觸感

Main Color／◖Mix

Main Flower／Mix

將花材以組群式手法綁成的圓形花束。結合了雪球花、綠石竹及菊花等不同質感的花材，加上作成毛球狀的毛線球，看起來蓬鬆柔軟又可愛。包裝也使用布片層疊，手持著不但安穩又柔軟，就像抱著小嬰兒一樣舒服。

Flower & Green …… 菊花・香豌豆花（Stella）・千日紅・繡球花2種・綠石竹・雪球花・尤加利（銀世界）・福祿桐・空氣鳳梨・蔓生百部・百香果藤蔓

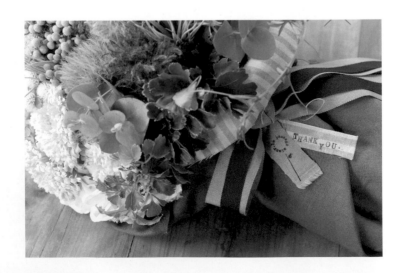

　　　　　　　　　　　　　　製作：吉田美江　　攝影：北惠けんじ（花田攝影事務所）

✳ 155

冬色花束

Main Color／◖**Mix**
Main Flower／ **Mix**

以大人女子為形象，製作這束風格自然的花束。在冬季的沉穩感中，小紫薊的藍色星星造型成為花束的亮點。

Flower & Green …… 大理花・蕾絲花・洋桔梗・小紫薊・康乃馨・香龍血樹

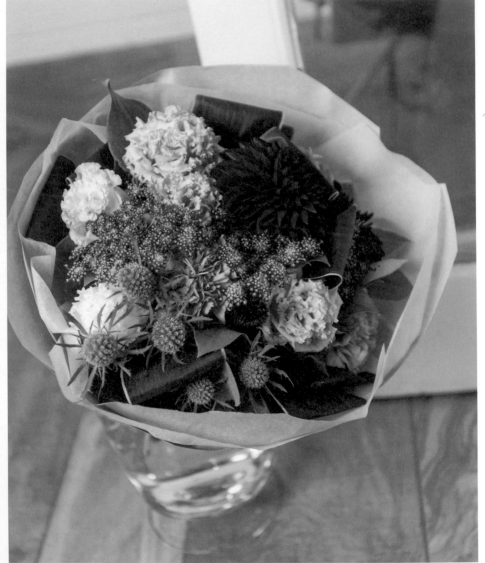

　　　　　　　　　　　　　　製作：中須賀千鶴　　攝影：タケダトオル

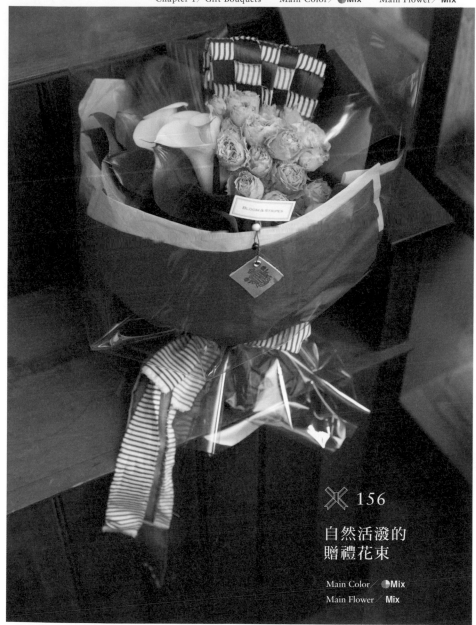

156
自然活潑的
贈禮花束

Main Color／ Mix
Main Flower／ Mix

很適合送給熟稔好友的生日花禮。編入葉片的直條紋緞帶，和花色很搭，紅橘兩個主色加上深藍色，洋溢著滿滿的獨特感。包裝的緞帶為了降低甜美感，加入了牛仔布搭配。

Flower & Green …… 玫瑰・海芋・火鶴・葉蘭・檸檬葉

製作：今井純子　攝影：德田悟

搭配塑膠袋輕巧的迷你尺寸，作成一束約20cm高的小花束。除了具有高級感的曲線，多花素馨和蔥花的動感，也給人鮮活的印象。無機材質的花器經光線穿透，醞釀出一股不可思議的氛圍。

Flower & Green …… 蝴蝶蘭（Silk Orange）・萬代蘭・香豌豆花・多花素馨・蔥花（Snake Ball）・三色堇（Sharon Giant）

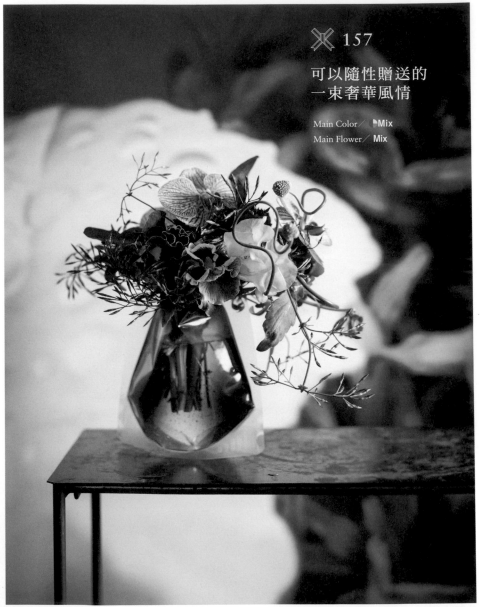

✖ 157
可以隨性贈送的
一束奢華風情

Main Color／🌙**Mix**
Main Flower／**Mix**

製作：桜光江 攝影：德田悟

將有著白色透光花瓣的美麗日本辛夷枝條，大膽地搭配深紅色的樹蘭，融合成喜氣洋洋的色調。很適合即將在春天迎來銀婚紀念的丈夫送給心愛的太太。是一束滿溢著和風情趣，安穩舒心的春季花束。

Flower & Green …… 日本辛夷・樹蘭・長蔓鼠尾草・四季迷・紅柄蔓綠絨

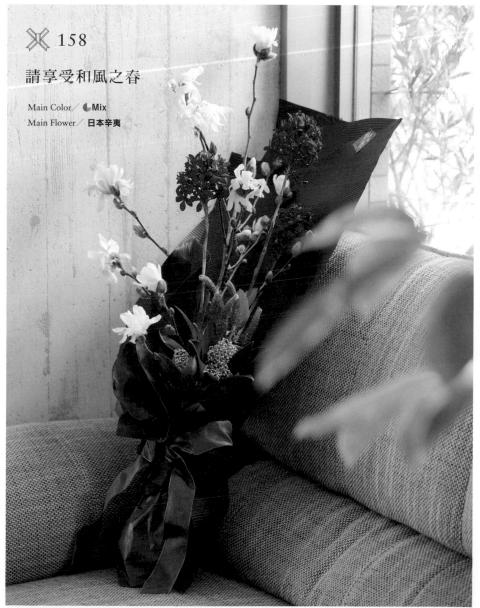

✳ 158
請享受和風之春

Main Color／◖Mix
Main Flower／日本辛夷

這是一款色彩鮮豔，充滿躍動感的圓形花束。因為花材的花色繁多，製作的重點在於先依花色分成組群，便可表現出同色與補色間的立體感。在收到花束時，可以感覺到充沛的生命力。用來作補葉的油菜花葉，質感也相當特別。

Flower & Green …… 球吉利・松蟲草・鬱金香・洋桔梗・油菜花・納麗石蒜・法國小菊・萬壽菊・陸蓮花・風信子

❋ 159

色彩鮮活的
繽紛花束

Main Color／🌙**Mix**
Main Flower／**Mix**

製作：平光繁仁　　攝影：北惠けんじ（花田攝影事務所）

這兩款分別是強調出孤挺花美麗花莖的直立型花束，和有著美麗紫色層次的圓形花束。兩種都以沉靜的色調帶出高雅的氣質。不但有豐厚感，花禮的華麗花姿也是它們的魅力所在。

Flower & Green …… 左／孤挺花・大理花・菊花・東亞蘭・石斛蘭・常春藤果實・白色蕾絲花等
右／洋桔梗・石斛蘭・香豌豆花・白色蕾絲花・常春藤果實等

 160

高雅沉靜的
贈禮花束

Main Color／🌙Mix
Main Flower／Mix

製作：飯野正永　攝影：佐々木智幸

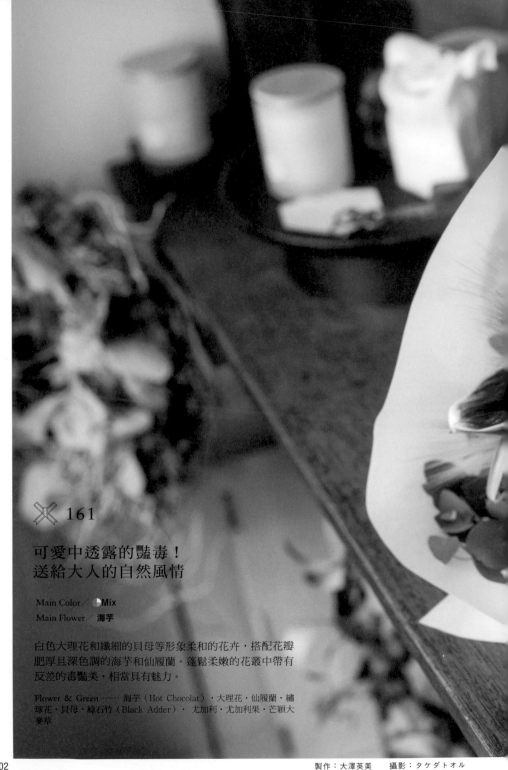

✳ 161

可愛中透露的豔毒！
送給大人的自然風情

Main Color／●Mix
Main Flower／海芋

白色大理花和纖細的貝母等形象柔和的花卉，搭配花瓣
肥厚且深色調的海芋和仙履蘭。蓬鬆柔嫩的花叢中帶有
反差的毒豔美，相當具有魅力。

Flower & Green …… 海芋（Hot Chocolat）‧大理花‧仙履蘭‧繡
球花‧貝母‧綠石竹（Black Adder）‧ 尤加利‧尤加利果‧芒穎大
麥草

　　　　　　　　　　　　　　　　　　製作：大澤英美　　攝影：タケダトオル

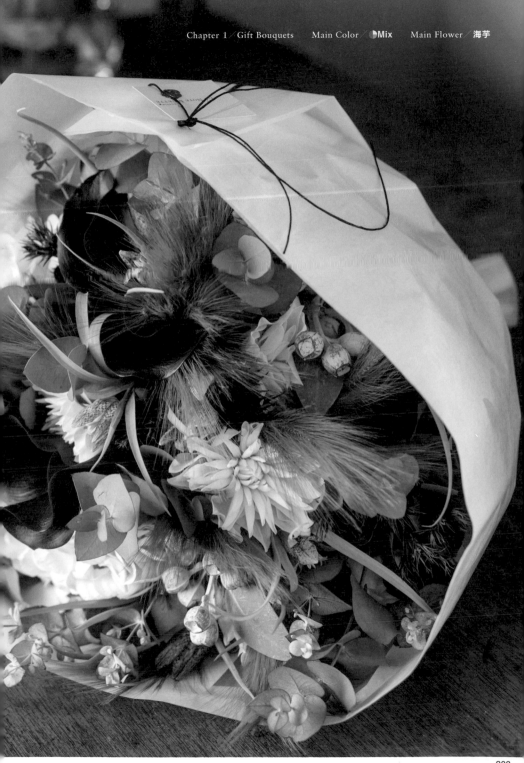

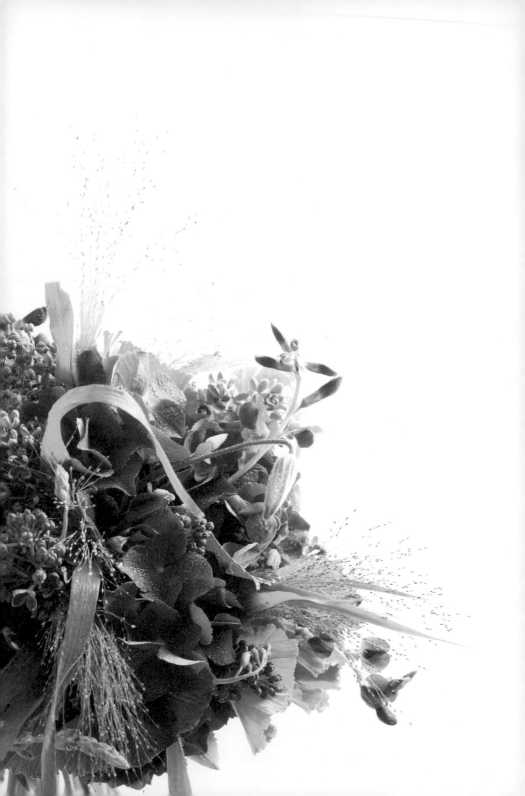

Chapter 2

Gift Arrangements

✖ 162

變幻過去的經典花材
玫瑰 & 滿天星

Main Color／ ●Red
Main Flower／ 玫瑰

被朵朵玫瑰包裹著的禮盒，打上由滿天星一朵一朵黏貼而成的白色緞帶。由於緞帶中有鐵絲，可以簡單地作出蓬潤圓滑的造型。裝飾得禮物感十足，絕對是一件令人驚喜且難以忘懷的花禮。

Flower & Green …… 玫瑰（Rubicon）・滿天星・四季迷

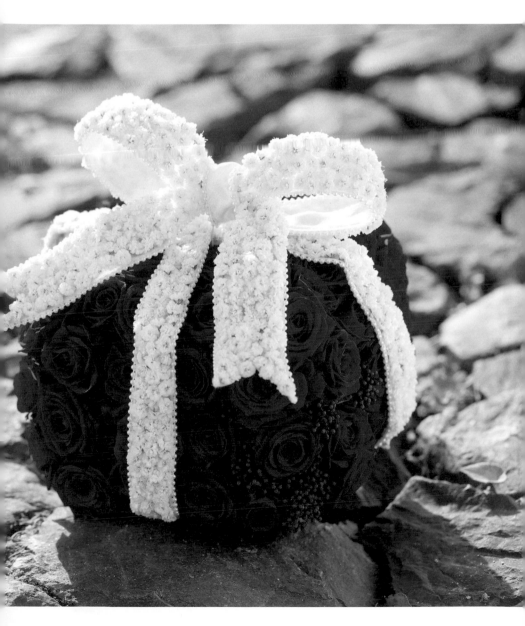

✖ 163

紅色熱情

Main Color／ ○**Red**
Main Flower／**玫瑰**

大紅色的花器搭配大紅色的花朵，是熱情且富有存在感的設計。玫瑰和大理花不同的外型相互襯映，十分特別。

Flower & Green …… 玫瑰・大理花・珊瑚鳳梨

　　　　　　　　　　　　　　　　製作：西澤力　　攝影：佐々木智幸

 164

被擄獲的男人心

Main Color／　**Red**
Main Flower／　**玫瑰**

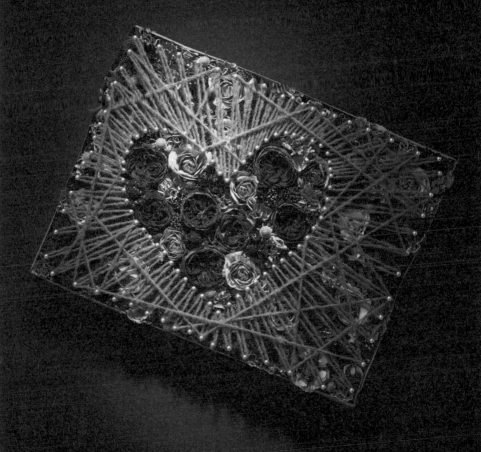

非常適合當成情人節禮物的設計。雖然是採用主題顯而易見的心形設計，不過是以有點大人風、香氣芬芳的玫瑰Rouge Royale為主，再搭配各種酒紅色系的花材。在填滿玫瑰的禮物盒上，以毛線勾勒出愛心形。

Flower & Green …… 玫瑰（Rouge Royale）・松蟲草・四季迷・陸蓮花・康乃馨

165

以中國芒作的
愛心花禮

Main Color／ ●Red
Main Flower／ **大理花**

使用捲成圓圈形的中國芒，在花器中央作出一個愛心形，再插入鮮花作成情人節禮物。花材選擇色調沉靜，和中國芒的綠色相襯的大理花和康乃馨。

Flower & Green …… 大理花（Namahage Noir）‧康乃馨‧中國芒

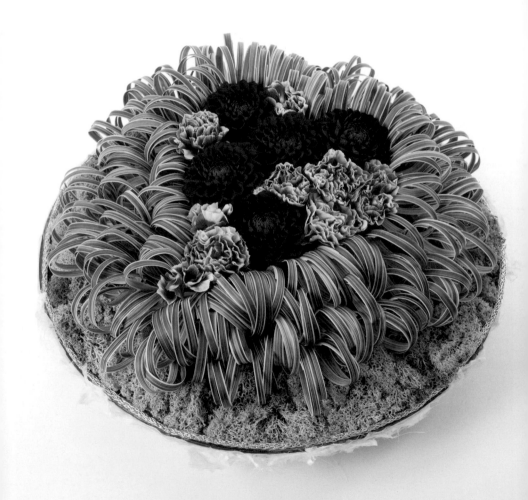

　　　　　　　　　　　　　　　　　製作：神保豐　　攝影：德田悟

166

閃耀大人味的聖誕節

Main Color／●Red
Main Flower／菊花

以深紅色的乒乓菊為主花，表現簡約色彩的低調奢華。富有慶祝聖誕節的氣氛，加上裝飾著閃亮亮的裝飾球，看起來更加閃耀。裝飾球的銀色和緞帶的花樣相互輝映，帶出滿滿的整體感。

Flower & Green …… 乒乓菊（不凋花）

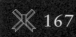

167

以大紅色的玫瑰傳達思念

Main Color／　●Red
Main Flower／　玫瑰

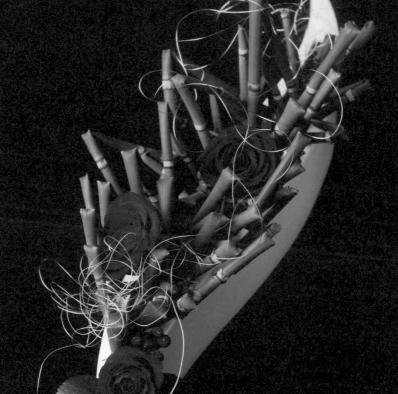

綠葉如畫般的動態感，加上金屬絲的色
彩，表現出隱藏在內心深處的情感。在穿
有鐵絲，可自由彎曲的木賊叢裡，將深藏
的夢想和熱情，灌注在玫瑰之中。

Flower & Green …… 玫瑰・火龍果・木賊

　　　　　　　　　　　　　　　　　　　　製作：金子雅彥　　攝影：三浦希衣子

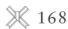

168

in the Fall

Main Color／●Red
Main Flower／菊花

表現冬季即將來臨前，秋季的沉靜空氣感。將秋季的菊花與大理花，搭配能表現出豐碩之秋的光滑西梅。以穿了鐵絲的亮面緞帶手工製成的花器，從不同的角度可以欣賞到不同的質感和光澤。只有一部分使用了黑色緞帶作對比色，增添厚重感。

Flower & Green …… 菊花（Pantheon）·大理花（Blacky）·紫葉羅勒·西梅

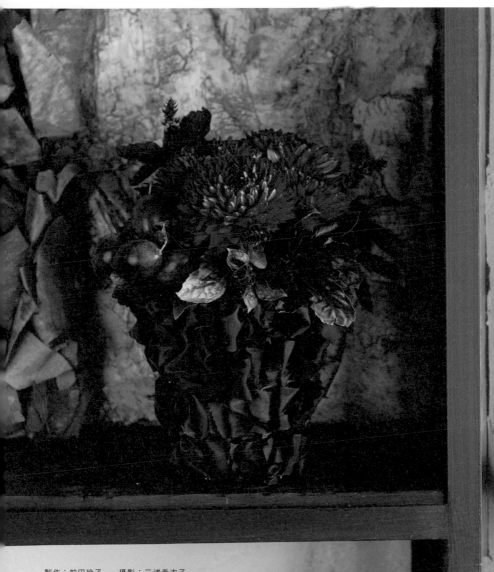

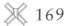 169

「神」與花朵的花圈

Main Color／●Red
Main Flower／大理花

盆栽中，枝條的一部分因為枯萎而使木質部分露出，這段枝條稱為「神枝」，這款花禮就是以神枝為主作的花圈。對比木頭凹凸不平的質感，特別以能彰顯出花材突出感的方式設計，演繹出輕巧感。嵯峨菊和射干等花卉，為花禮增添凜然的氣質。

Flower & Green ……神枝・大理花・嵯峨菊・王瓜・射干・蔓生百部・扁豆花

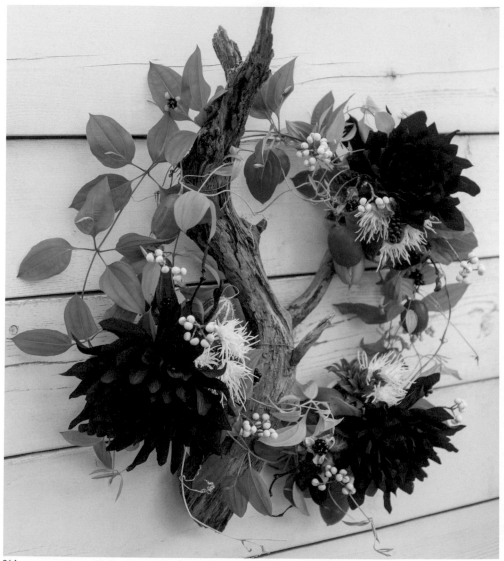

　　　　　　　　　製作：山口元由　　攝影：タケダトオル

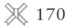

170

可愛的木製
雙耳馬克杯

Main Color／●Red

Main Flower／鬱金香

將木紋美麗、質感光滑、把手造型可愛的木製馬克杯，搭配適合自然花器，有著春日氣息的可愛鬱金香等各種花材，顯得相當熱鬧歡愉。適合當作雜貨小禮來贈送。

Flower & Green …… 鬱金香（Tete a Tete）・金葉合歡・豆科植物・黃楊・草皮

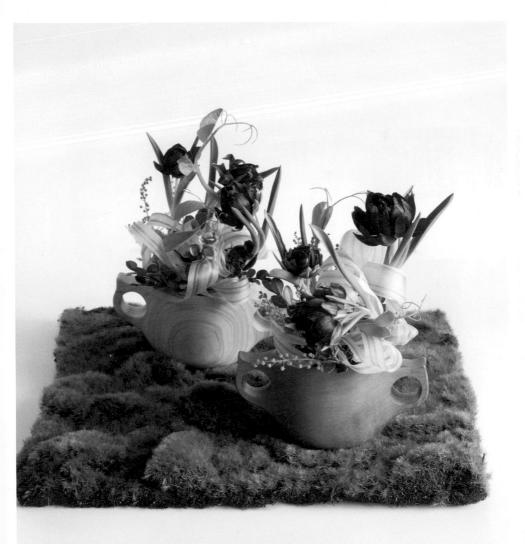

製作：坂口美重子　　攝影：佐々木智幸

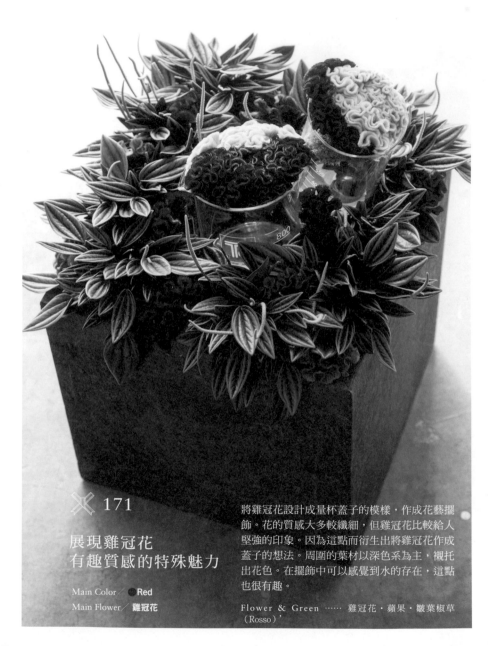

171

展現雞冠花
有趣質感的特殊魅力

Main Color　　●Red
Main Flower／雞冠花

將雞冠花設計成量杯蓋子的模樣，作成花藝擺飾。花的質感大多較纖細，但雞冠花比較給人堅強的印象。因為這點而衍生出將雞冠花作成蓋子的想法。周圍的葉材以深色系為主，襯托出花色。在擺飾中可以感覺到水的存在，這點也很有趣。

Flower & Green …… 雞冠花・蘋果・皺葉椒草
（Rosso）

製作：白川崇　　攝影：佐々木智幸

 172

送給男性的
沉穩粉紅花禮

Main Color／**Pink**
Main Flower／**薑荷花**

由於要送粉紅色的花飾給男性，所以選擇
較不甜膩的粉紅色薑荷花。將瓶子放入布
袋內當作花器，加上鐵製小夾子，增添玩
心及沉穩感。粉紅色的漸層花色也洋溢著
清冷的氛圍。

Flower & Green …… 薑荷花（Pink Candy Canes・
Eternal Pink・Laurena Pink・Premier Amour）・
瓶子草・綠之鈴・空氣鳳梨（小章魚）・銀樺

製作：白川崇　　攝影：佐々木智幸

❋ 173

讓簇生狀的美麗玫瑰
更添高級感

Main Color／ ●Pink

Main Flower／ 玫瑰

為了變化原本四方且水平型的設計，選擇簇生狀綻放的玫瑰為主花。結合酒紅色、紫色、茶色等典雅的花材，葉材也以深色系的珊瑚鐘為主，搭配較明亮的綠葉，使整體不會過於暗沉，強調出玫瑰的高級感。

Flower & Green …… 玫瑰（The Prince・Splash Sensation・Teddy Bear）・翠菊・松蟲草・黑莓・長壽花・玫瑰天竺葵・珊瑚鐘・蓮花・迷你蘋果・白樺

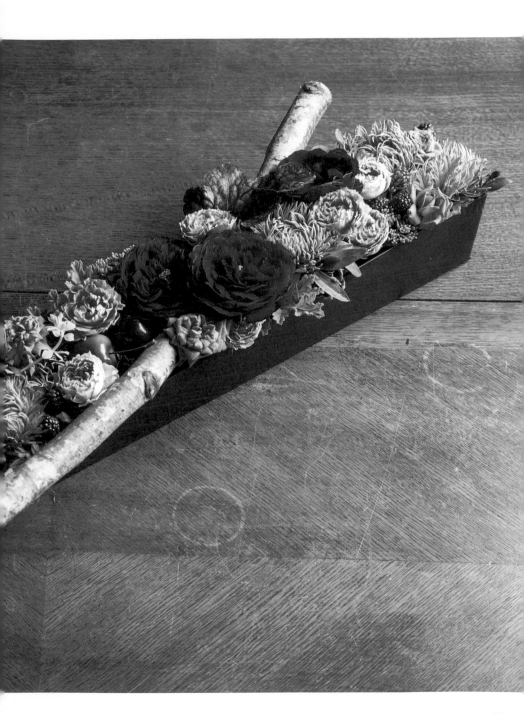

這是以家庭派對等日常活動為形象來製作的花飾。它就像是在假日招待重要朋友來家裡開心聚會時，悄悄點綴空間的存在。設計成擺在桌子等視線較低的位置。雖是以柔和的粉紅色菊花為中心，卻傳遞出秋日的氣息。

Flower & Green …… 菊花（Bonbon・Anastasia Star Pink・Zembla Lime）・洋玉蘭

174

秋季的粉嫩色擺飾

Main Color／●Pink
Main Flower／菊花

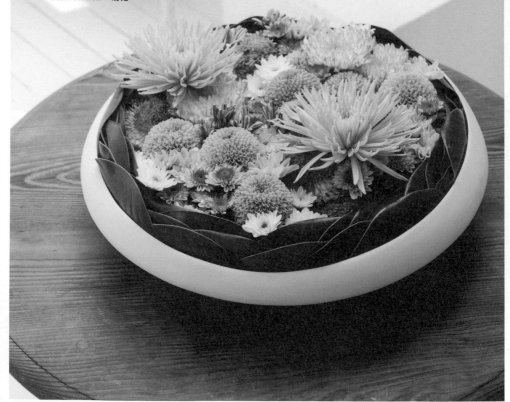

　　　　　　　　　　　　　　　　　　　　　製作：丹羽英之　　攝影：德田悟

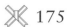

175

豔麗紫色的
設計花籃

Main Color／●Pink

Main Flower／菊花

在瞬間吸引目光的豔麗紫色花籃中，以圓滾滾的乒乓菊為中心，搭配茂密花材設計而成。花色柔和粉紅，渾圓球形的Momoko，令人聯想到豐收的豐腴感。以放入籃中的繡球花作基底，再放滿花形相似的花材，展現豐厚的氛圍。

Flower & Green …… 乒乓菊（Momoko）・繡球花・千日紅・迷你青蘋果・巴西胡椒木

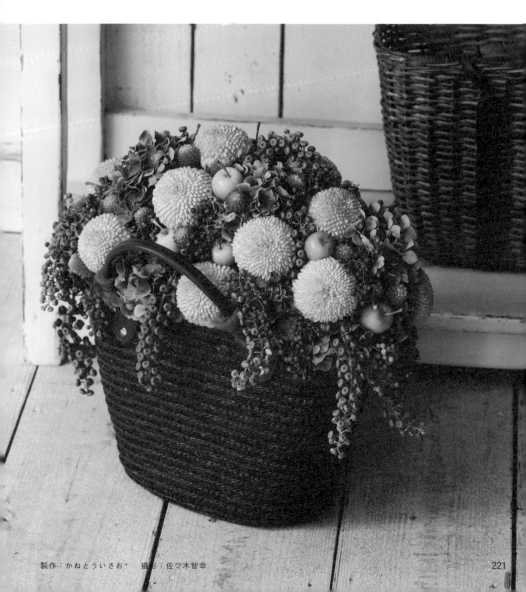

❈ 176

典雅大人風的豔麗氣質

Main Color／●**Pink**
Main Flower／**Mix**

將華麗的粉紅色陸蓮花，搭配暗色調的康乃馨等花材，作成氛圍沉穩的花藝擺飾。襯托出美麗花色的常春藤和藍莓果，也表現出動態感，僅簡單以透明玻璃紙包裝。

Flower & Green ⋯⋯ 鬱金香・陸蓮花・風信子・香豌豆花・康乃馨・常春藤・藍莓果・常春藤

　　　　製作：浦沢美奈　攝影：三浦希衣子

✖ 177

以夏季的粉紅花卉
展現沁涼魅力

Main Color／●Pink

Main Flower／洋桔梗

夏季的粉紅色花卉常給人悶熱的印象，不過如果將粉紅色的插花海綿修剪成圓球狀，作成冰球的樣子，就能營造出清爽感。花材搭配上裝飾的海綿，並以洋桔梗為主花，混合大小不同的圓形花卉，作出一體感。加上鈕釦藤的動感，演繹出清涼的氣息。

Flower & Green …… 洋桔梗・康乃馨2種・千日紅・菊花・綠石竹・法國小菊・鈕釦藤

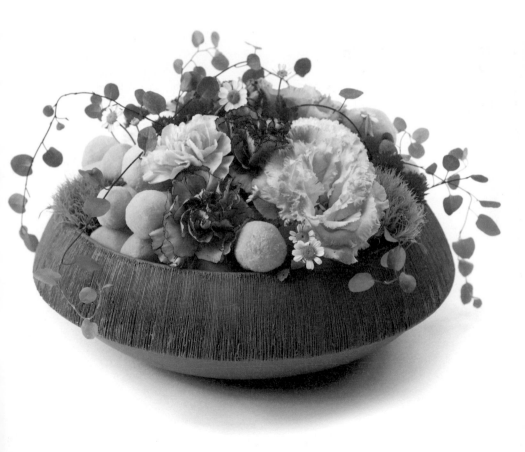

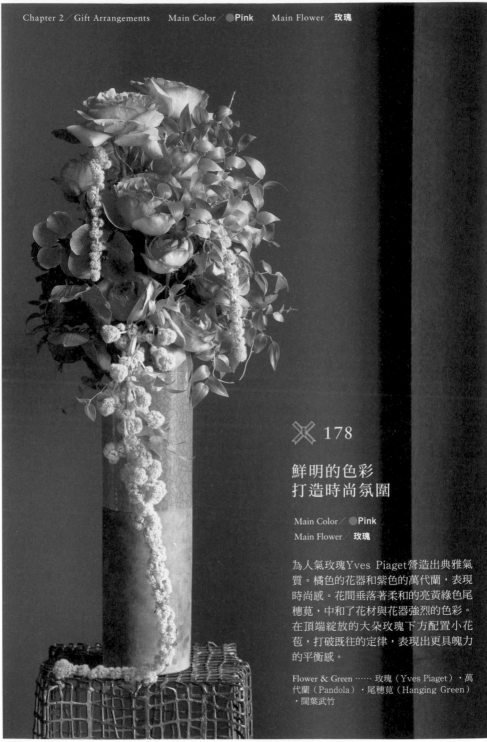

✳ 178

鮮明的色彩
打造時尚氛圍

Main Color／●Pink
Main Flower／玫瑰

為人氣玫瑰Yves Piaget營造出典雅氣質。橘色的花器和紫色的萬代蘭，表現時尚感。花間垂落著柔和的亮黃綠色尾穗莧，中和了花材與花器強烈的色彩。在頂端綻放的大朵玫瑰下方配置小花苞，打破既往的定律，表現出更具魄力的平衡感。

Flower & Green …… 玫瑰（Yves Piaget）・萬代蘭（Pandola）・尾穗莧（Hanging Green）・闊葉武竹

✳ 179

暖洋洋的心意！
浪漫的花圈

Main Color／●Pink
Main Flower／玫瑰

這是以三種玫瑰為主花作成的花圈。在柔和淡雅的粉紅色花叢中，穿插一朵花色鮮豔的玫瑰Pink Piano，展現不過於甜美的可愛感。很適合送給最重視的女性友人。

Flower & Green …… 玫瑰（Schnabel・Pink Piano・Fuwari）・繡球花・雪果・松蟲草・千日紅・小綠果・小木棉・薄荷

製作：小野寺千繪　攝影：德田悟

180

滿溢出的玫瑰魅力！

Main Color／●Pink

Main Flower／玫瑰

將禮物的形象直接具體化。使用形象可愛、花瓣層次多的玫瑰，表現出解開緞帶後，花朵們一湧而出的景象。先製作兩片貼好葉片圖樣和紙的銅絲網，中間夾一塊插花海綿固定。打好緞帶後，將和紙向前彎，作成花朵從中滿溢出來的樣子。

Flower & Green ⋯⋯ 玫瑰（Beauty by Ogier・Emira）・繡球花・木莓（Baby Hans）・蘆筍草・地錦

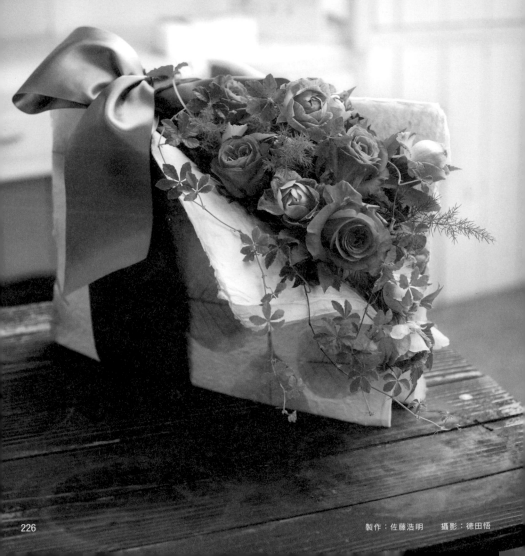

　　　　　　　　　　製作：佐藤浩明　　攝影：德田悟

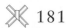 181

層層疊起的
鮮亮色彩

Main Color／●Pink
Main Flower／雞冠花

這是利用手邊的食器創作出的獨特設計。將食器疊起來，不但可以當作花器，還可以自由創作出各種有立體感的組合。純白色食器襯托出雞冠花豔麗的粉紅色和菊花的綠色，一定能讓收禮者展現驚喜笑容！

Flower & Green …… 雞冠花・南瓜茄・龍膽花・菊花・野玫瑰・
染色山毛櫸葉・蔓生百部

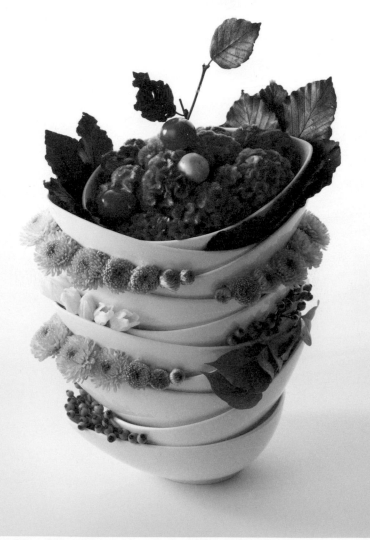

✖ 182

奢華的不凋花裝飾

Main Color／●Pink
Main Flower／玫瑰

結合同色系的不凋花作成的
花飾，很適合作為企業的年
終謝禮。花朵鮮豔華麗，加
上流蘇等小飾品，更加光彩
迷人。

Flower & Green …… 玫瑰・繡球
花・銀葉菊等（以上均為不凋花）

　　　　　　　　　　　　　　　製作：まるたやすこ　　攝影：タケダトオル

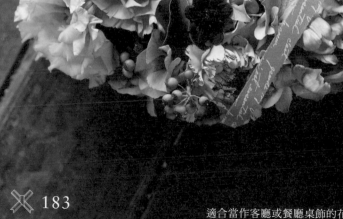

✕ 183

送上結婚祝福
花圈型的花藝擺飾

Main Color／●Pink
Main Flower／**Mix**

適合當作客廳或餐廳桌飾的花圈型擺飾，送給不喜歡普通花籃的人。以古典粉紅色為中心，洋溢著大人的氛圍，緞帶裝飾更增添別緻特色。

Flower & Green …… 康乃馨・鬱金香・洋桔梗・三色堇・常春藤果實・巧克力波斯菊

製作：森たかね　　攝影：野村正治

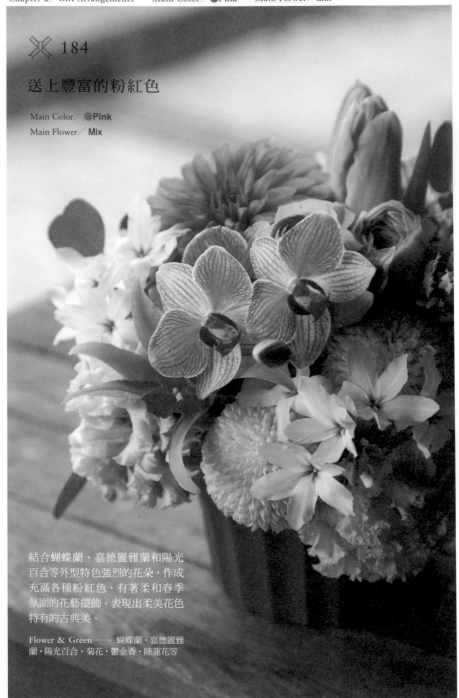

✳ 184

送上豐富的粉紅色

Main Color／●Pink
Main Flower／Mix

結合蝴蝶蘭、嘉德麗雅蘭和陽光
百合等外型特色強烈的花朵，作成
充滿各種粉紅色，有著柔和春季
氛圍的花藝擺飾。表現出柔美花色
特有的古典美。

Flower & Green …… 蝴蝶蘭‧嘉德麗雅
蘭‧陽光百合‧菊花‧鬱金香‧陸蓮花等

製作：飯野正永　　攝影：佐々木智幸

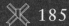

185

優雅而濃郁的
拆瓣組合花

Main Color／●●**Blue&Purple**
Main Flower／**Mix**

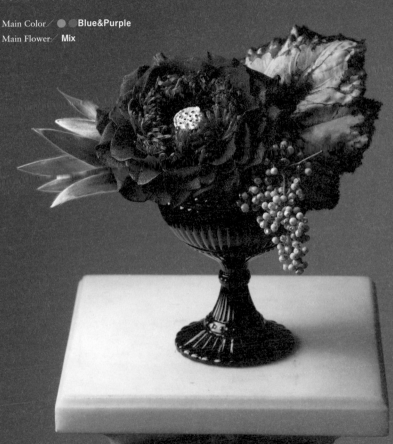

僅僅一朵便綻放著驚人魄力的拆瓣組合花，是以玫瑰、菊
花、雞冠花的不凋花，加上塗成金色的蓮蓬作成的。帶著
亮邊的酒紅色玫瑰花瓣，有著華麗的形象，很適合作為高
級感空間的花藝擺飾。明亮的米色巴西胡椒木，更加襯托
出深色調的花朵。

Flower & Green …… 玫瑰‧菊花‧雞冠花‧銀葉（以上均為不凋花）
‧蓮蓬‧巴西胡椒木‧秋海棠（人造花）

製作：浅井薫子　　攝影：佐々木智幸

231

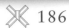

186

像是果昔一般的
新鮮滋味

Main Color／● ●Blue&Purple
Main Flower／鬱金香

彷彿為了舒服地度過乍暖還寒的早春清晨，擺上一盆讓眼睛和心靈都能享受美味的花卉果昔。纖長健康的鬱金香Margarita和蔬果，洋溢著充沛的新鮮感。

Flower & Green …… 鬱金香（Margarita）・松蟲草・豆科植物・海棠果・寶塔花菜・龍舌蘭

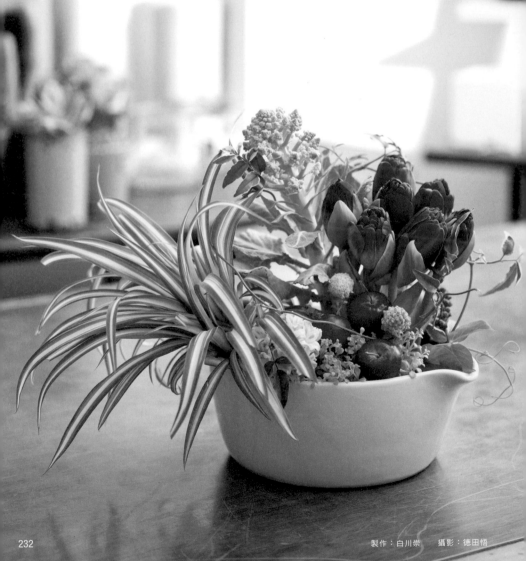

　製作：白川崇　攝影：德田悟

結合深色調花材作成的沉穩風方形花飾，很適合送給男同事。花器有石磚般的質感和適宜的重量，不但有高級感，直立擺放也沒問題，可以像畫一樣掛在牆上裝飾。仔細地將葉材插入花器中遮蓋插花海綿，如此講究的細節，更加提升了花禮的格調。

Flower & Green …… 東亞蘭・陸蓮花・聖誕玫瑰・三色堇・長蔓鼠尾草・兔尾草・常春藤果實・蕨芽・天竺葵

✳ 187

送給邁向
新職場的同事

Main Color / ●●Blue&Purple
Main Flower / Mix

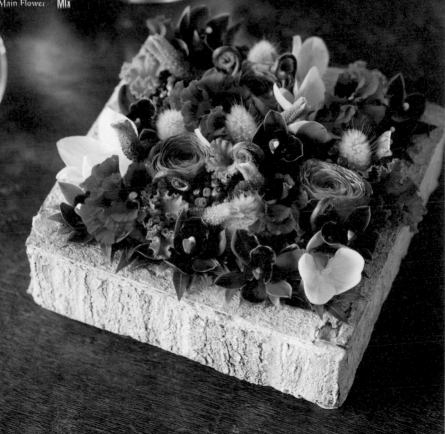

製作：花屋利平　　攝影：野村正治

188

裝滿野草的
原野時尚風

Main Color ●○Brown&Black
Main Flower / Mix

將綻放在原野的花草緊緊地配置在一起，讓盆花充分洋
溢著彷彿剛從花田摘來的氛圍，是將剛採收的意象直接
具體化所製作而成。自然不做作的深沉色調，和黑色的
花籃非常搭配，能讓人感到不矯飾的時尚感。

Flower & Green …… 黑酸漿果・歐白芷（Brown）・射干（果實）
・金光菊（果實）・山牛蒡・海濱香豌豆花

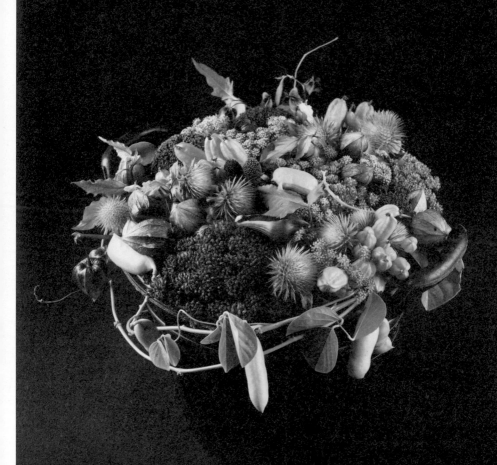

　製作：白川崇　攝影：德田悟

✽ 189

皮革材質＆花朵
交織出軟硬適中的質感

Main Color／ ●Brown&Black
Main Flower／ Mix

以適合男性裝飾在桌上，較剛硬的形象製作而成。將枯枝、皮繩、黑色和褐色的緞帶等素材組合起來，搭配深色調的海芋等非甜美氣息的花材。將形象隨性的罐子當作花器，更加襯托出沉穩和隨性的風格。

Flower & Green …… 海芋・火龍果・非洲鬱金香・山胡椒・枯枝

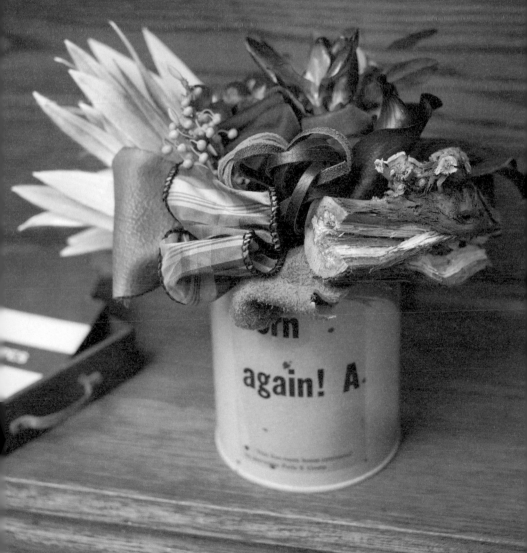

製作：今井純子　攝影：德田悟

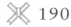

190

以綠意襯托出褐色蘭花之美

Main Color／ ● ●Brown&Black
Main Flower／ 仙履蘭

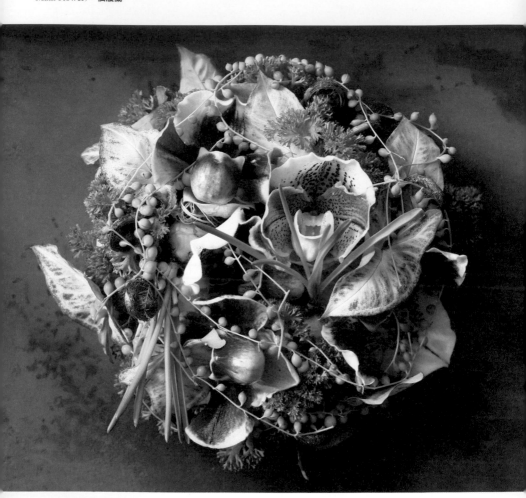

以仙履蘭為主花製作的這款花裝飾，不只外表個性化十足，葡萄風信子的球根和洋香菜柔嫩的綠葉，更自然地帶出春天的季節感。

Flower & Green …… 仙履蘭・葡萄風信子・合果芋・洋香菜・歐洲蕨・綠之鈴

製作：芳賀規良 攝影：竹田博之

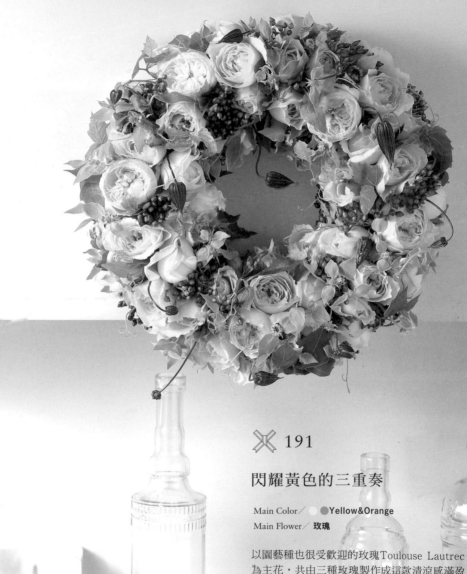

✕ 191

閃耀黃色的三重奏

Main Color／●●Yellow&Orange
Main Flower／玫瑰

以園藝種也很受歡迎的玫瑰Toulouse Lautrec
為主花，共由三種玫瑰製作成這款清涼感滿盈
的花圈。以鐵線蓮與藍莓果當補色，不但襯托
玫瑰的花色，它們閃耀的光澤更如寶石般耀眼
美麗。

Flower & Green …… 玫瑰（Toulouse Lautrec・Catalina
・Champagne Romantica）・鐵線蓮（籠口）・藍莓果
・高山薄荷・菱葉白粉藤

製作：藤野幸信　　攝影：北惠けんじ（花田攝影事務所）

192

柔和黃花的
驚喜花禮

Main Color／○ ●Yellow&Orange

Main Flower／**玫瑰**

以玫瑰Ilios！獨特的波浪瓣為設
計主體，配花也選擇花瓣邊有特
色的花材。將整體統一成柔和的
黃色，葉材也挑選色調明亮的綠
葉，感覺更清爽。

Flower & Green …… 玫瑰（Ilios！）
・雞冠花・萬壽菊・火焰百合・向日
葵・長壽花・蘋果薄荷・蓮花・山蘇
（Emerald Wave）

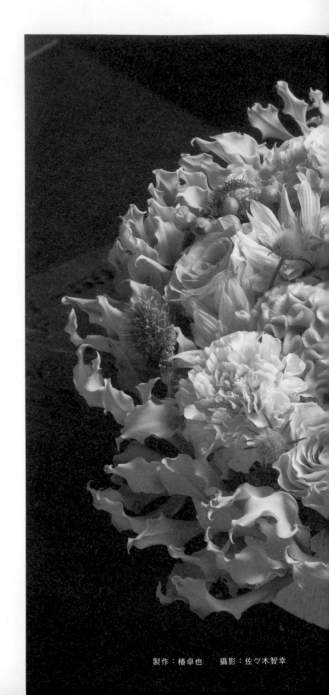

製作：椿卓也　　攝影：佐々木智幸

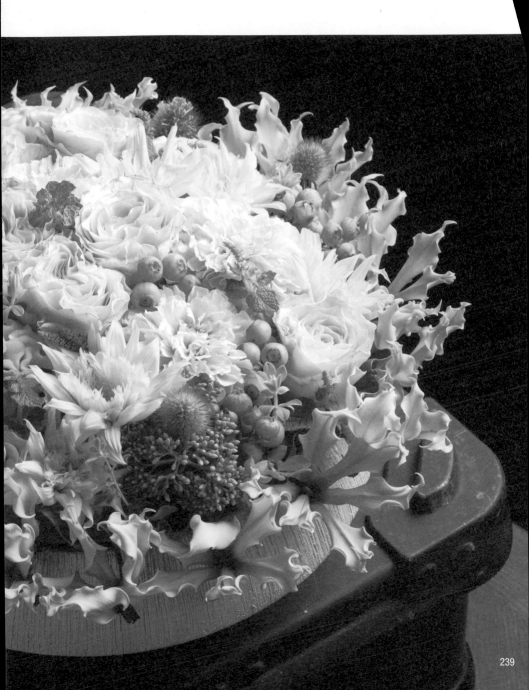

※ 193

滿載豐碩之秋的
裝飾花籃

Main Color　●●Yellow&Orange
Main Flower／菊花

將偏黃色調的橘色菊花Garza集結起來強調存在感的設計，非
常適合萬聖節時分。藉由搭配和明亮花色相反的深色調花籃，
和外型極具特色的綠葉，更加深整體穩重的形象。

Flower & Green …… 菊花（Garza・Super Pingpong）・宮燈百合・尾穗莧
・秋海棠・馬醉木

　　　　　　製作：かねとういさお　　攝影：佐々木智幸

✖ 194

像開在原野的花一般
自由又柔嫩

Main Color／● ●**Yellow&Orange**
Main Flower／**千代蘭**

以綻放在原野的五瓣花為靈感，所設計出的高雅深藍色盤花。鮮豔的千代蘭，底下放幾枝松針，表現新年的氣氛。

Flower & Green …… 千代蘭・黃楊・獼猴藤・苔草等

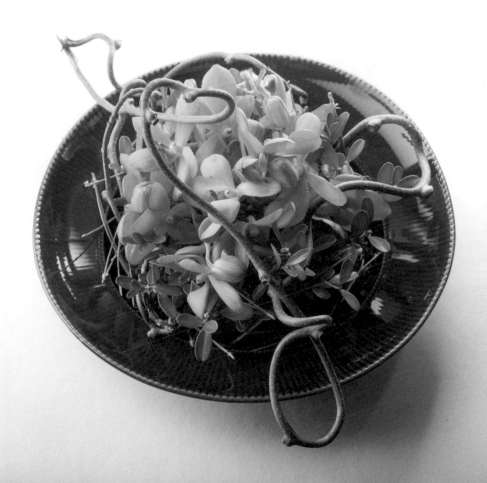

195

彷彿一襲美麗的和服

Main Color／●●Yellow&Orange
Main Flower／菊花

這款色彩鮮明的盆花，是由菊花和金縷梅等饒富和風情趣的花
材，搭配大理花、陸蓮花等花材組合而成。為了強調花朵的美
麗，以和風花樣的繩子在花上打繩結，表現出彷彿穿著和服般
的趣味和豔麗感。花器的材質也選擇和紙素材。

Flower & Green …… 菊花（Paradol）・大理花（熱唱）・金縷梅・三色堇
・玫瑰（Buena Vista）・香豌豆花・烏桕・胭脂樹・馬醉木・常春藤果實
・葉蘭

製作：中川ひとみ 攝影：三浦希衣子

✳ 196

欣賞大人風的橘色調

Main Color／　●●Yellow&Orange
Main Flower　東亞蘭

橘色雖然常有精神飽滿的形象，但由於這款花飾是以深色調的東亞蘭為主花，反而有著穩重的感覺。深咖啡色的花籃，和花色非常搭。以配戴首飾的感覺打個直條紋蝴蝶結，更成為一個亮眼特色。

Flower & Green …… 東亞蘭・康乃馨・洋桔梗・多花素馨・中國芒

製作：花千代　　攝影：三浦希衣子

197

各色緞帶的
蝴蝶結好可愛喔！

Main Color／●●Yellow&Orange
Main Flower／玫瑰

讓緞帶看起來就像停在野花上的蝴蝶，以春天的花田為靈感的花圈。演繹出花材可愛的色調及緞帶花色的春季氛圍。

Flower & Green …… 玫瑰（Orange Island・Chocolatret）・鈴蘭・大葉釣樟・木蘭・迷迭香・尤加利果・金合歡・草莓

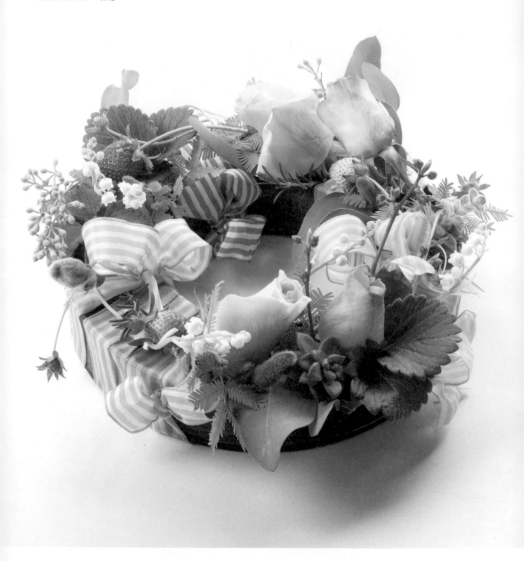

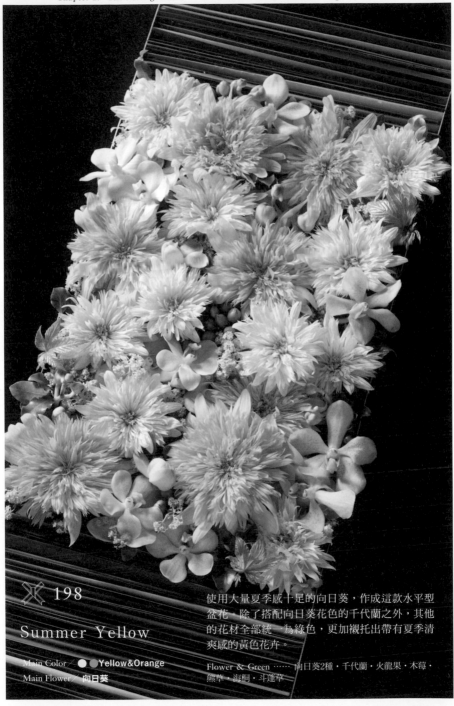

X 198

Summer Yellow

Main Color ／ ●●Yellow&Orange
Main Flower ／ 向日葵

使用大量夏季感十足的向日葵，作成這款水平型盆花。除了搭配向日葵花色的千代蘭之外，其他的花材全部統一為綠色，更加襯托出帶有夏季清爽感的黃色花卉。

Flower & Green …… 向日葵2種・千代蘭・火龍果・木莓・熊草・海桐・斗蓬草

製作：杉本一洋　　攝影：中島清一

奢華地使用偏紅色的橘色、亮橘色、帶粉
紅色的橘色等，色調些微不同的玫瑰，作
成這款漸層花圈。亮黃色的玫瑰Ilios！則
是橘色調中的亮點。搭配秋季風格的果實
或葉材，大大提升了可愛感。

Flower & Green …… 玫瑰（Peach Avalanche⁺
・Carpe Diem・Buena Vista・Ilios！・Mystic
Sara）・雞冠花・巴西胡椒木・彩葉草

✖ 199

堆砌秋季風情的
橘色花圈

Main Color／　●　Yellow&Orange
Main Flower／玫瑰

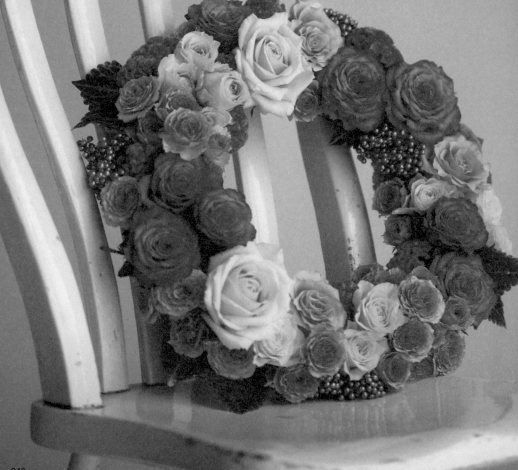

　　　　製作：橫山惠美　　攝影：西原和惠

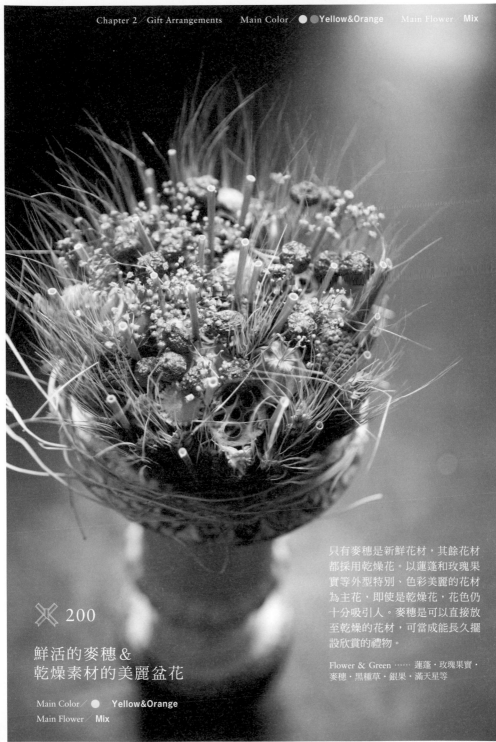

只有麥穗是新鮮花材，其餘花材
都採用乾燥花。以蓮蓬和玫瑰果
實等外型特別、色彩美麗的花材
為主花，即使是乾燥花，花色仍
十分吸引人。麥穗是可以直接放
至乾燥的花材，可當成能長久擺
設欣賞的禮物。

Flower & Green …… 蓮蓬・玫瑰果實・
麥穗・黑種草・銀果・滿天星等

�֍ 200

鮮活的麥穗&
乾燥素材的美麗盆花

Main Color / ●　Yellow&Orange
Main Flower / Mix

製作：磯部浩太　攝影：西原和惠

 201

展現玫瑰群集的
豐碩秋季

Main Color／○●**Yellow&Orange**
Main Flower／**玫瑰**

在木桶型的花器裡，插滿多種洋溢著水果般可愛氛圍的玫瑰，表現出豐收秋季的氣氛。花器底部先放入約2cm厚的插花海綿，再插出木桶裝了滿滿玫瑰的樣子。配合木桶的色調，玫瑰選擇色調較沉穩的品種，表現出秋日氣息。為了增添變化，還加入橘色的菊花，對比色則使用日本藍星花。

Flower & Green …… 玫瑰（Milva・Carpe Diem[+]・Teddy Bear）・菊花・康乃馨・日本藍星花・法國小菊・斗蓬草

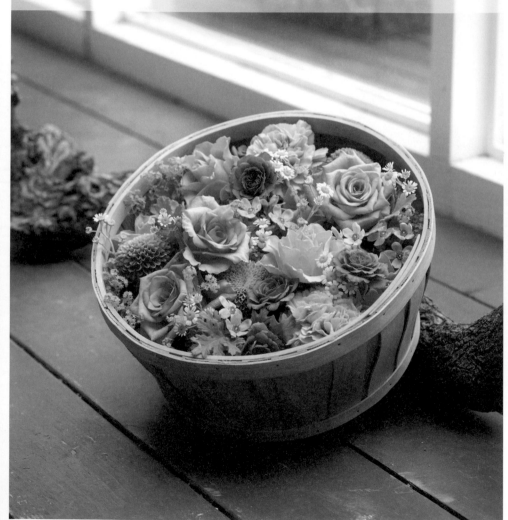

製作：佐藤浩明 攝影：德田悟

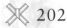 202

維他命色系的
生日祝賀花禮

Main Color／●●Yellow&Orange
Main Flower／玫瑰

雖然選用的是黃色和橘色等維他命色系的花材，但與其說感覺活力充沛，不如說偏暗色調的橘色海芋和豐富的綠葉，反而表現出些微穩重的和樂形象。紅色的玫瑰果特別顯眼，也增添了動感氣息。

Flower & Green …… 玫瑰・海芋・非洲菊・玫瑰果・尤加利等

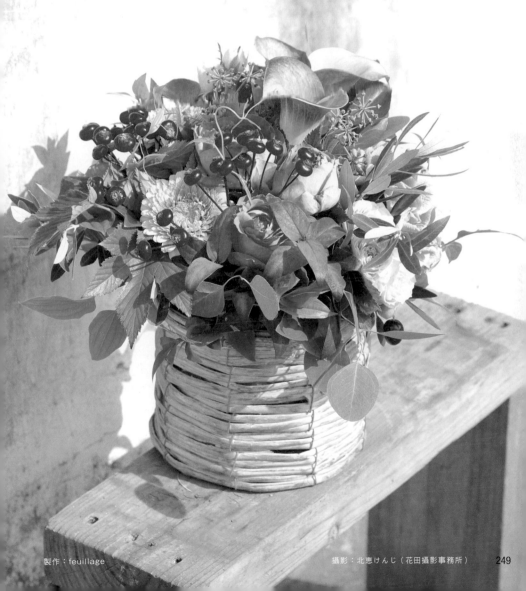

製作：feuillage

攝影：北惠けんじ（花田攝影事務所）

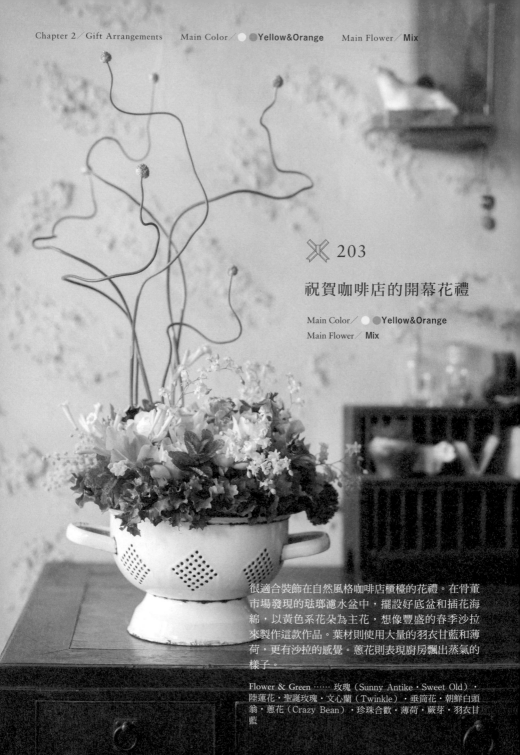

✖ 203

祝賀咖啡店的開幕花禮

Main Color / ◯ ●Yellow&Orange
Main Flower / Mix

很適合裝飾在自然風格咖啡店櫃檯的花禮。在骨董市場發現的琺瑯濾水盆中，擺設好底盆和插花海綿，以黃色系花朵為主花，想像豐盛的春季沙拉來製作這款作品。葉材則使用大量的羽衣甘藍和薄荷，更有沙拉的感覺。蔥花則表現廚房飄出蒸氣的樣子。

Flower & Green …… 玫瑰（Sunny Antike・Sweet Old）・陸蓮花・聖誕玫瑰・文心蘭（Twinkle）・垂筒花・朝鮮白頭翁・蔥花（Crazy Bean）・珍珠合歡・薄荷・蕨芽・羽衣甘藍

製作：細根誠　　攝影：德田悟

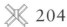
204

亮麗橘色的
迷你花禮

結合約三種深色調的橘色菊花，插滿小花器作成
擺飾。搭配淡綠色的繡球花，很有懷舊氣息。中
國芒的圓滑曲線則展現動態感。

Main Color／● ●Yellow&Orange
Main Flower／菊花

Flower & Green …… 菊花3種・東亞蘭・繡球花

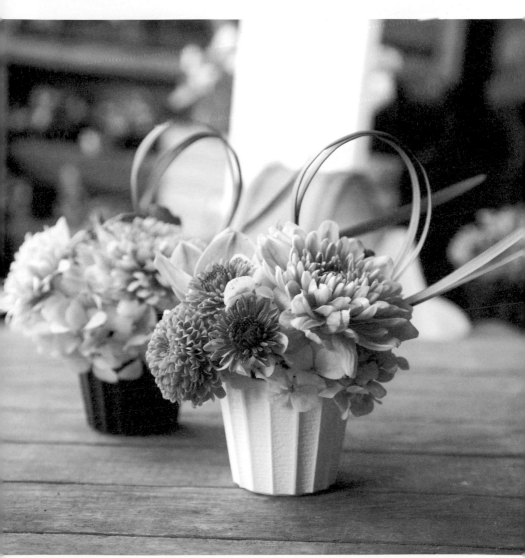

製作：飯野正永　　攝影：佐々木智幸

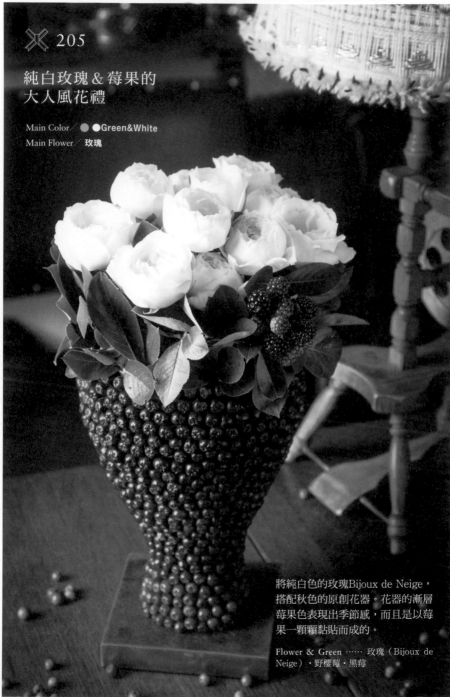

✖ 205

純白玫瑰＆莓果的
大人風花禮

Main Color／● ●Green&White
Main Flower／玫瑰

將純白色的玫瑰Bijoux de Neige，
搭配秋色的原創花器。花器的漸層
莓果色表現出季節感，而且是以莓
果一顆顆黏貼而成的。

Flower & Green …… 玫瑰（Bijoux de
Neige）・野櫻莓・黑莓

這款玫瑰花圈在秋天時贈送，可以讓它逐漸變成乾燥花，一直裝飾到冬天。以冬季為形象搭配的白綠色調，白色玫瑰間隱約透出淡綠色玫瑰Éclair，顯得很清爽。加上銀色系的葉材，更有冬季的氛圍。

Flower & Green …… 玫瑰（Blanc Vert⁺・Éclair）・新娘花・空氣鳳梨（松蘿）・銀葉菊

※ 206

從秋季跨越到冬季

Main Color／● ○Green&White
Main Flower／玫瑰

製作：SHAMROCK　攝影：北惠けんじ（花田攝影事務所）

✖ 207

清爽的菊花花藝

Main Color／● ○**Green&White**
Main Flower／**菊花**

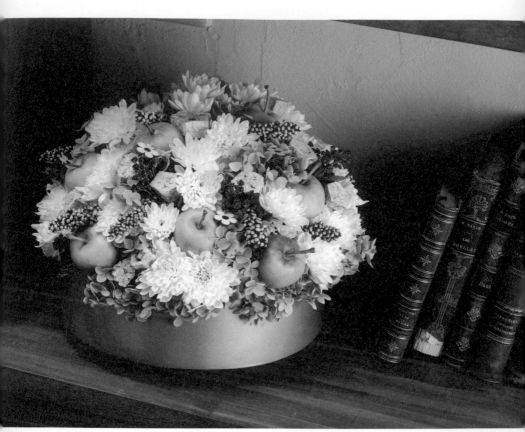

將花瓣細密且花色清新的菊花Fuwari，作成色調沉穩的圓形盆花。清爽的色調加上Fuwari的花蕊和繡球花Annabelle的花色相互襯托，更顯出優雅的氛圍。青蘋果則表現出可愛感。

Flower & Green …… 菊花（Fuwari）・繡球花（Annabelle）・柔・加州紫丁香・青蘋果

　　　　　　　　製作：かねとういさお　　攝影：佐々木智幸

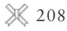 208

落在城市裡的積雪

Main Color／● ○Green&White
Main Flower／Mix

有如東京2月的雪景。在都市中心堆積的薄雪之中，落葉、柏油路和玻璃閃閃發亮，令人感到春季即將來臨。將春季花卉裝飾得閃耀動人，加上一些木屑，自然地表現出季節感。

Flower & Green …… 鬱金香・白頭翁（Mona Lisa）・洋桔梗・雪球花・銀葉菊・火龍果・山歸來

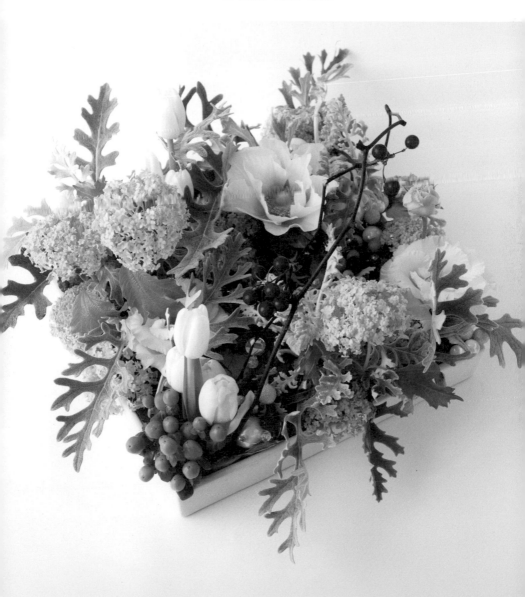

製作：金子雅彥　　攝影：三浦希衣子

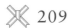

209

水潤花朵的
書盒花飾

Main Color／●○Green&White
Main Flower／蝴蝶蘭

翻開包裝紙作成的封面，朵朵水潤的花卉便展露
花顏。在以澳洲草樹包覆的盒子中，填滿綠色及
白色的花卉，作成清爽的花裝飾。以書本的形
象製作而成，也是很適合當作驚喜禮物的創意作
品。

Flower & Green …… 蝴蝶蘭・松蟲草・菊花・聖誕玫瑰・
陸蓮花・綠石竹

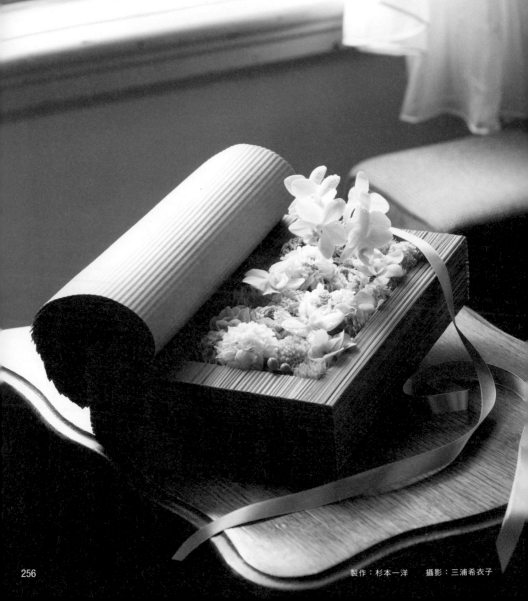

　　　　　　　　　　　　　　　　　　　　製作：杉本一洋　　攝影：三浦希衣子

210

春爛漫！
溫柔春天的花飾

Main Color／●○**Green&White**

Main Flower／**鬱金香**

深咖啡色的包裝紙，襯托出明亮的黃綠色花卉。滿滿春季花卉的花飾，隨性自然又可愛。輕柔搖曳的粉紅色泡盛草令人憐愛，整體柔和的設計傳遞出溫柔之春的氛圍。

Flower & Green …… 鬱金香・繡球花・泡盛草・尼泊爾蔥・闊葉武竹・金合歡・香桃木

製作：高野崇　攝影：タケダトオル

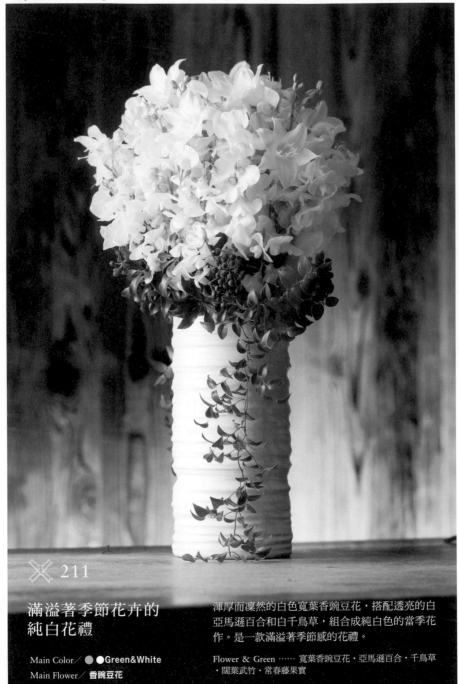

※ 211

滿溢著季節花卉的
純白花禮

渾厚而凜然的白色寬葉香豌豆花，搭配透亮的白
亞馬遜百合和白千鳥草，組合成純白色的當季花
作。是一款滿溢著季節感的花禮。

Main Color／● ●Green&White
Main Flower／香豌豆花

Flower & Green …… 寬葉香豌豆花‧亞馬遜百合‧千鳥草
‧闊葉武竹‧常春藤果實

製作：Jacques Déco 攝影：川島英嗣

✳ 212

送上一束綠色玫瑰

Main Color／　●Green&White
Main Flower／**玫瑰**

適合慶祝開幕時贈送的清麗感綠玫瑰盆花。選用三種不同色調的綠色玫瑰，作出自然風情。花色最深的玫瑰Olive更是大膽地拉出枝條，表現出自然中帶著自由的趣味。搭配的藍色花器不只和玫瑰搭配，也為作品整體增添華麗感。

Flower & Green …… 玫瑰（Mint Tea・Olive・Éclair）・繡球花・柳枝稷・長壽花・刺蔾

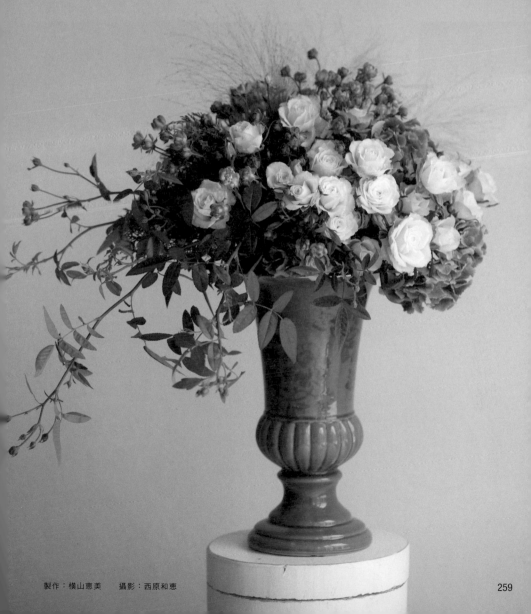

製作：橫山惠美　　攝影：西原和惠

217

馬口鐵盒盛裝的
自然風花禮

Main Color／●○**Green&White**
Main Flower／**鈴蘭**

適合送給4月生日的人當作生日禮物的馬口鐵盒花飾。直接使用當季整株帶根的鈴蘭，整體為白綠色調，更襯托出馬口鐵的色澤和質感。為了讓鐵盒能重複使用，內側先塗上一層防鏽劑，鋪好玻璃紙，再放入插花海綿。

Flower & Green ⋯⋯ 鈴蘭・海芋・爆竹百合・薄荷・中國芒・大灰蘚

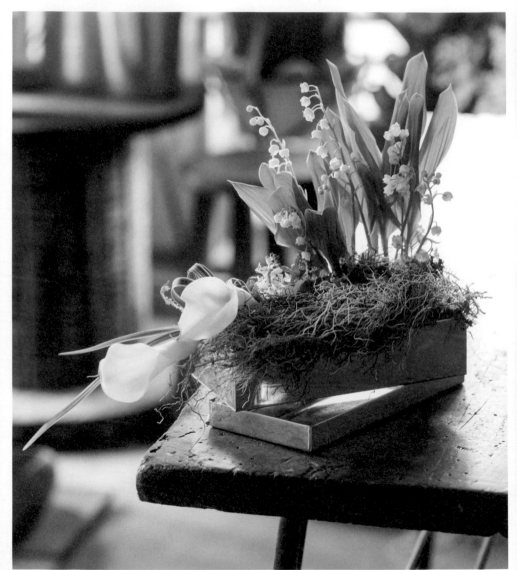

　　　　　　　　　　　　　　　　　　　　　　製作：細根誠　　攝影：德田悟

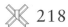 218

恭喜餐廳的
開幕賀禮

Main Color／●　　**Green&White**
Main Flower／**Mix**

使用整顆甘藍的祝賀花禮，外型就像一碗沙拉，彷彿可以直接食用的樣子。巧妙地結合花卉與蔬菜的外型和質感，作出趣味十足的設計。皺葉甘藍凹凸不平的葉面，有著獨特的魅力。

Flower & Green …… 皺葉甘藍·仙履蘭·垂筒花·陸蓮花·油菜花·葡萄風信子·豆科植物·抱子甘藍·醋栗番茄

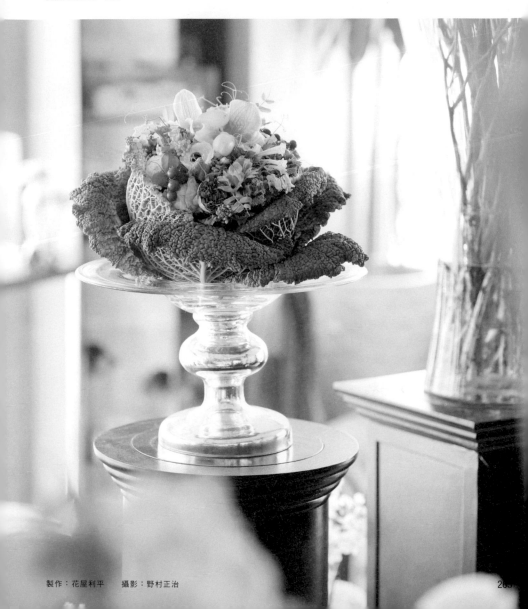

製作：花屋利平　攝影：野村正治

✕ 219

以植物的神祕感
＆躍動感表現和風時尚

這款以個性派的綠色玫瑰Éclair和綠一色作成的花飾，是以生命的誕生為主題。將外型小巧渾圓的Éclair作成彎月形。能夠感受到從神祕的綠玫瑰之海中探出，向外展露花姿的百香果與黑酸漿果等植物旺盛的生命力。

Flower & Green …… 玫瑰（Éclair・綠一色）・百香果花與藤蔓・黑酸漿果・太蘭

　　　　　　　　　　　　　　　　　　製作：恒石小百合　　攝影：加藤達彥

※ 220

緊密的甜美風

Main Color／▶Mix
Main Flower／玫瑰

將造型抓成裙襬的感覺，以色調沉穩的海芋
Schwarzwalder，搭配色調相反、洋溢著甜美氣息的玫瑰
M-Vintage Silk，表現出隱藏大人的性感，展現甜美風範的
意象。周圍以質感獨特的尖蕊秋海棠和空氣鳳梨裝飾，增
添冷豔氣質。

Flower & Green …… 玫瑰（M-Vintage Silk）・海芋
（Schwarzwalder）・尖蕊秋海棠・空氣鳳梨

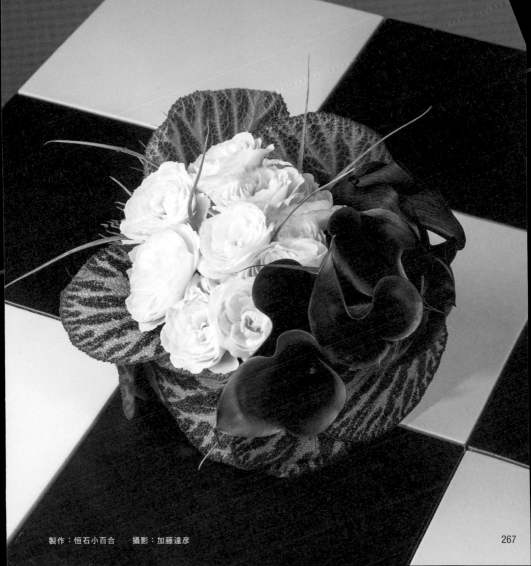

將綠色和淡咖啡色兩種花色截然相反的玫瑰，
以葉材和藤蔓輕柔地包覆起來。夏色與秋色，
雙方的色彩與形象相互重疊交織，形成和諧而
可愛的盆花作品。能夠欣賞到玫瑰和葉材各有
特色的姿態。

Flower & Green …… 玫瑰（Éclair・Schnabel）・目白
扁柏・蔓生百部・百香果藤蔓・火龍果

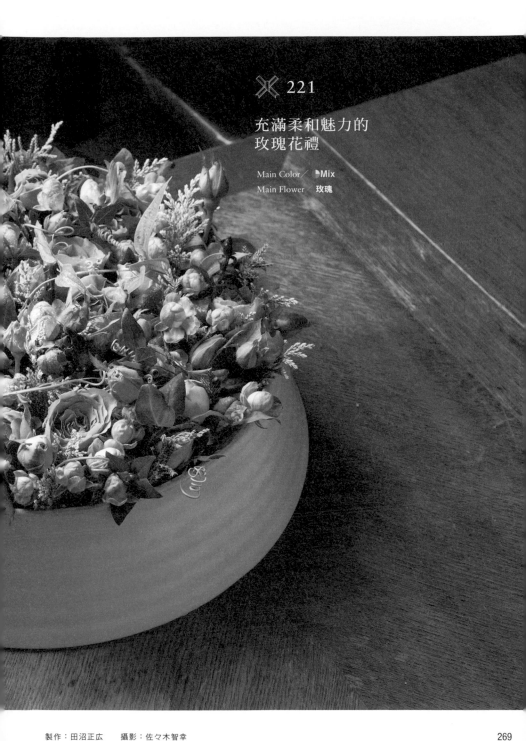

221

充滿柔和魅力的
玫瑰花禮

Main Color／ ▶Mix
Main Flower　玫瑰

製作：田沼正広　　攝影：佐々木智幸

222

質感＆色彩個性化的
水平型花飾

Main Color／◖Mix
Main Flower／綠石竹

以兩種綠石竹和葉材作成的水平型盆花。綠石竹的
質感和獨特性，配上正反面色彩相異的珊瑚鐘及尖
蕊秋海棠，表現出個性十足的感覺，呈現冶豔富有
律動感的風情。

Flower & Green …… 綠石竹（Green・Brown）・山防風・尖
蕊秋海棠・黑珍珠辣椒・珊瑚鐘

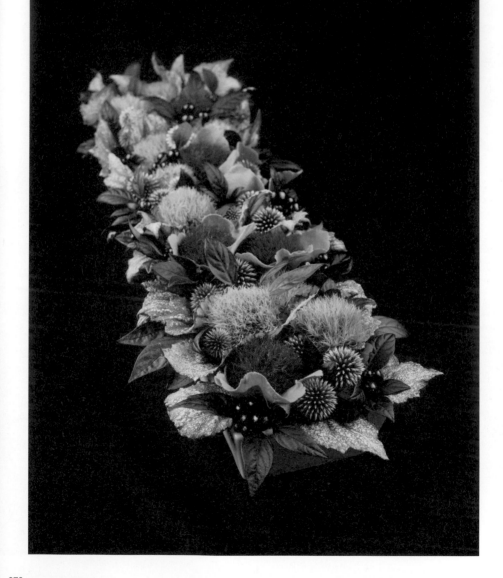

製作：田沼正広　　攝影：佐々木智幸

✖ 223

日本的傳統風格

Main Color／◖Mix
Main Flower／**Mix**

利用和服碎布作成的盆花，是一款能感受到和風色彩氛圍和精髓的花裝飾。搭配的花材也選擇饒富日本秋季風情的花卉。

Flower & Green …… 合花楸・野玫瑰・石斛蘭・菊花・雞冠花・秋牡丹・姬向日葵・文心蘭

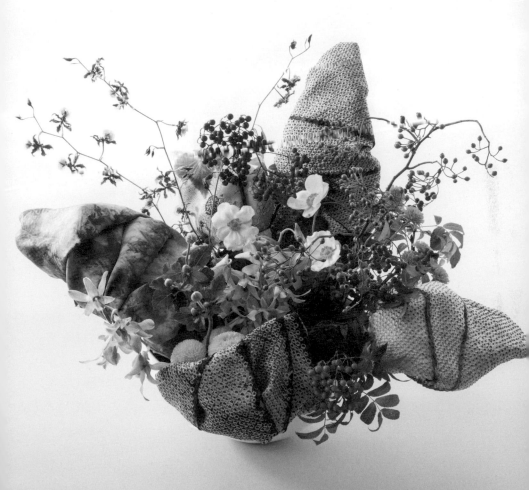

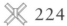

224

彷彿春日山丘的風景

Main Color／◖Mix
Main Flower／素心蠟梅

以形象強烈的黃色素心蠟梅，作成展現充沛躍動感的盆花。和黃色花籃相配的橘色花卉及
對比色的紫色花，凝聚了整體的氛圍，令人想起乍暖還寒的早春山野。

Flower & Green …… 素心蠟梅・玫瑰（Milva）・陸蓮花（Drama・Villalon）・葉牡丹・冬青・星辰花
（Sunday Violet）・珍珠合歡・陽光百合（Caravelle）・檸檬葉

製作：高橋洋子　　攝影：中島清一

✳ 225

活潑俏麗的春季黃色

Main Color／☾Mix

Main Flower／ 金合歡

金合歡柔軟蓬鬆的質感散發著魅力，搭配的豔麗粉桃紅玫瑰則顯得可愛而俏麗。和柔嫩花卉形成對比的尖銳馴鹿枝，流線枝型搭配白色花籃上的海軍藍色線條，更顯得時尚美觀。

Flower & Green …… 金合歡・玫瑰・風信子・陽光百合・馴鹿枝（Reindeer Wattle）等

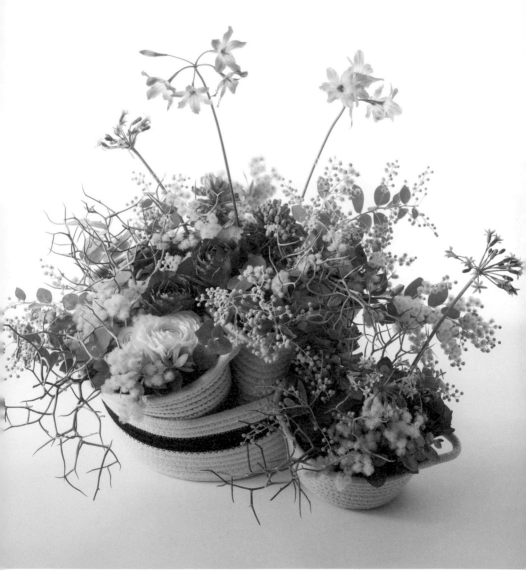

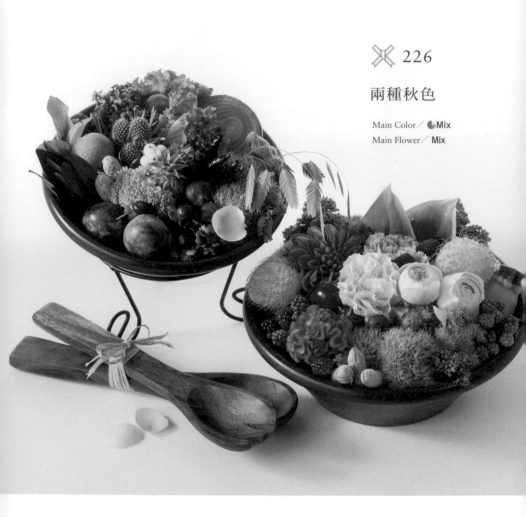

※ 226

兩種秋色

Main Color／◗**Mix**
Main Flower／**Mix**

以兩種簡約的木器作的不同風格的花藝作品。一是以秋季花卉為中心，呈現繽紛色彩；另一則是以色調深沉的果實為中心，能讓人感受到豐碩之秋。將不同形象的秋季，以兩種風格來表現。

Flower & Green …… 玫瑰（Catalina）・大理花（Michan）・康乃馨・雞冠花・熊耳草・綠石竹・非洲鬱金香・火龍果・黑莓・覆盆子・藍莓・洋香菜・番茄・落花生・榛果・李子・紫洋蔥・紫高麗菜（苗）・酢橘・迷你鳳梨・青花菜・皺葉萵苣

製作：柿本華子　　攝影：中島清一

 227

色彩繽紛的趣味

Main Color／◗Mix
Main Flower／非洲菊

將花色濃郁的非洲菊，搭配鮮豔的橡膠球。橡膠球不輸給非洲菊花色的濃烈色彩和魄力，以及向上懸浮的輕巧感，形成一種有趣的世界觀。底端以大理花等紅色系的花朵緊密地裝飾。

Flower & Green …… 非洲菊（Cacharel・Aragon・Palm Beach・Kentucky・Balance）

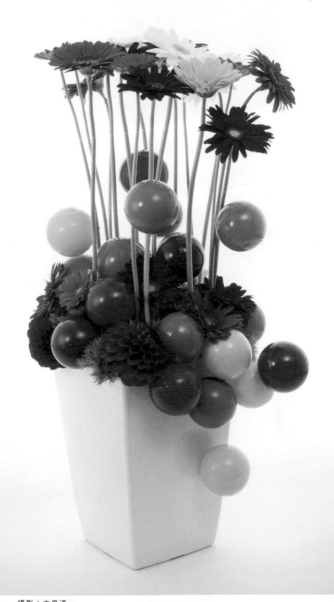

製作：間宮智彥　　攝影：中島清一

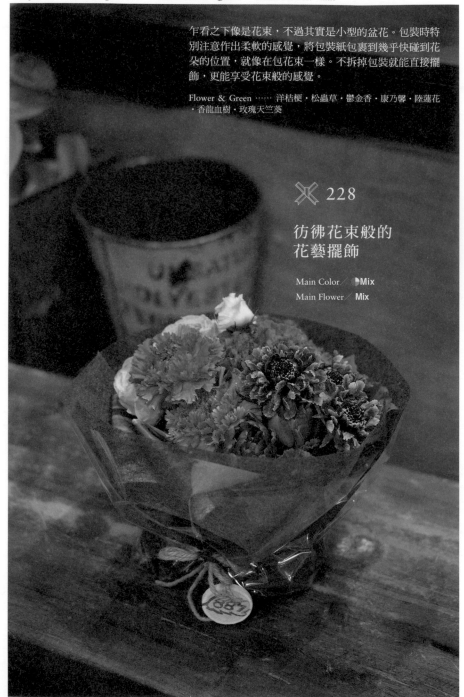

乍看之下像是花束，不過其實是小型的盆花。包裝時特別注意作出柔軟的感覺，將包裝紙包裹到幾乎快碰到花朵的位置，就像在包花束一樣。不拆掉包裝就能直接擺飾，更能享受花束般的感覺。

Flower & Green …… 洋桔梗・松蟲草・鬱金香・康乃馨・陸蓮花・香龍血樹・玫瑰天竺葵

✖ 228

彷彿花束般的花藝擺飾

Main Color／◗**Mix**
Main Flower／**Mix**

　　　　　　　　　　　　　　　　　　製作：足立啓介　　攝影：小野岳也

229

盡情欣賞可愛的動作

Main Color／🌙Mix
Main Flower／陽光百合

大方展現陽光百合的花莖曲線，並簡單搭配成春
季風格的色彩。令人印象深刻的花器，配上花莖
有著些微緊張感的動作，表現出自由不羈的表
情。

Flower & Green …… 陽光百合・菊花（Feeling Green）
・綠石竹

 230

讓毛茸茸的質感
顯得更加可愛！

Main Color／◖Mix
Main Flower／雞冠花

發揮雞冠花質感的特色，作出籃中彷彿有毛線球、編織工具的樣子。雞冠花微妙的質感與色調，看起來就像老舊卻又溫暖柔和的織物。外型像鈕釦的尤加利果實更增添作品特色。

Flower & Green …… 雞冠花‧仙人掌‧百香果藤蔓‧尤加利果實

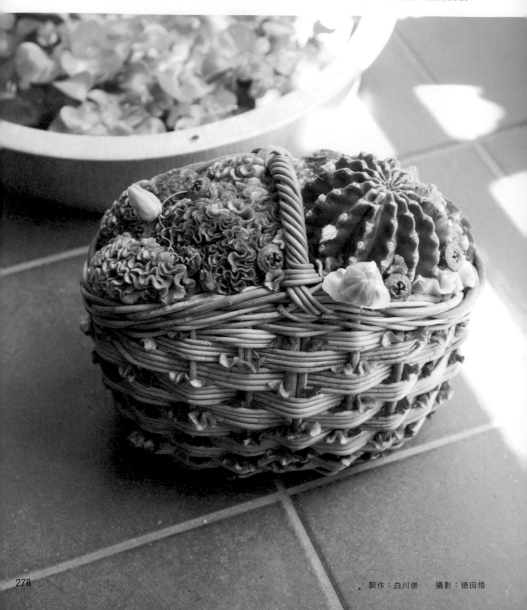

製作：白川崇　攝影：德田悟

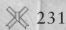

231

送給喜歡料理的人

Main Color／◖Mix

Main Flower／薑荷花

琺瑯鍋中彷彿正在燉煮著夏季蔬菜，好像光看就能消去暑氣一樣，是款充滿元氣的花藝裝飾。光澤水亮的雙輪瓜特別強調出了新鮮感覺，很適合送給喜歡料理的友人。

Flower & Green …… 薑荷花（Verde Bianco・Red Zebra）・塊根糯蘇・雙輪瓜

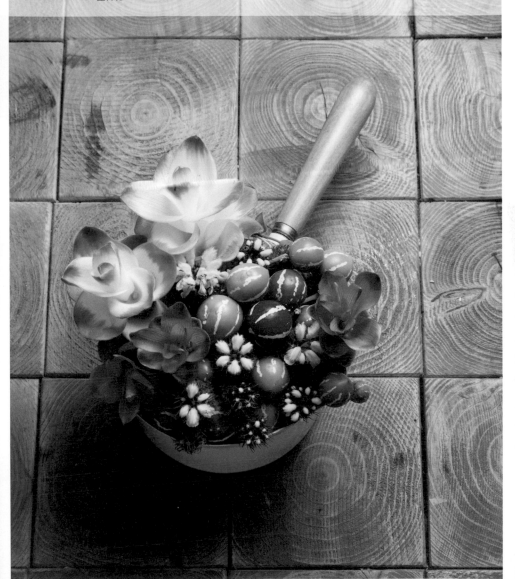

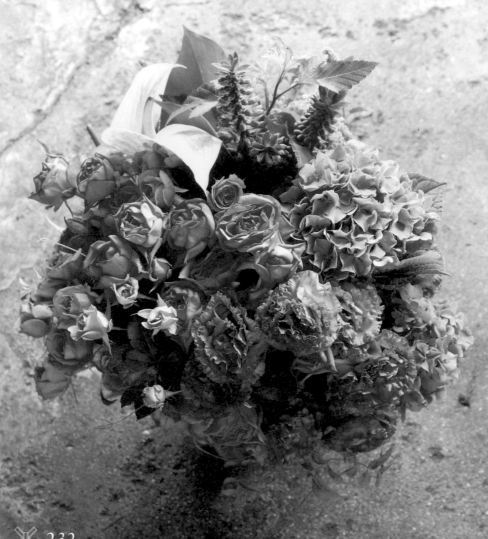

✻ 232

壓倒性的
華麗存在感

Main Color ◗Mix
Main Flower／玫瑰

甜美的粉紅色小玫瑰，搭配色彩濃烈、極具魄力的玫瑰
Shino組合成豪華的盆花，由於花材分布呈組群式，更顯
現柔嫩的感覺。是一種將玫瑰的美麗表現得自然且時尚的
配置。

Flower & Green …… 玫瑰（Shino·新品種No.3）·洋桔梗（貴婦人）
·繡球花·粉花繡線菊·雞冠花·多花素馨·火鶴·紫花地丁（葉）·
野草莓（葉）

製作：山村多賀也 攝影：北惠けんじ（花田攝影事務所）

將成熟美豔的玫瑰Sparkling Graffiti，和有著美麗明亮光彩的莢蒾果以組群分配，作成花藝裝飾。加上野生的雉雞羽毛，大膽表現出秋季豐碩的氣氛。將碗型和球型兩種玻璃花器重疊，讓它看起來就像一個大花器，再使用色彩比莢蒾果更深一層的山歸來果實，遮蓋插花海綿。

Flower & Green …… 玫瑰（Sparkling Graffiti）‧萬代蘭‧莢蒾果‧珊瑚鐘（Shanghai‧Plum Pudding‧Blackberry Crisp）‧金黃百合竹‧山歸來‧雉雞羽毛

※ 233

雉雞羽毛&玫瑰

Main Color／◖Mix
Main Flower／玫瑰

製作：野村祐喜　　攝影：片上久也（BE-WAVE株式會社）

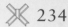 234

為綻開花瓣的
高雅美感為之傾倒

Main Color／ Mix
Main Flower／玫瑰

使用綻放在花田中的玫瑰Chameleon，作成可以欣賞它美麗盛開花姿的盆花。外側反摺的淡綠色花瓣層層疊疊的樣子，顯得優雅高貴，洋溢著玫瑰特有的魅力。色彩饒富個性的萬代蘭也更加襯托出它的美感。很適合送給喜歡玫瑰的人當禮物。

Flower & Green …… 玫瑰（Chameleon・Open Green）・萬代蘭（Cafe Pink）・蕾絲花（Daucus Robin）・百日草（Queen Lime）・野葡萄

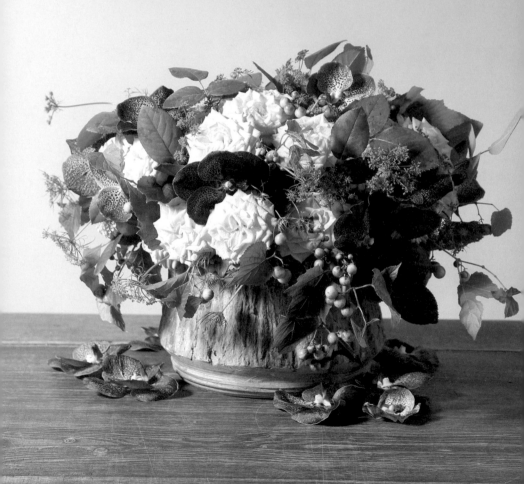

製作：藤野幸信 攝影：北惠けんじ（花田攝影事務所）

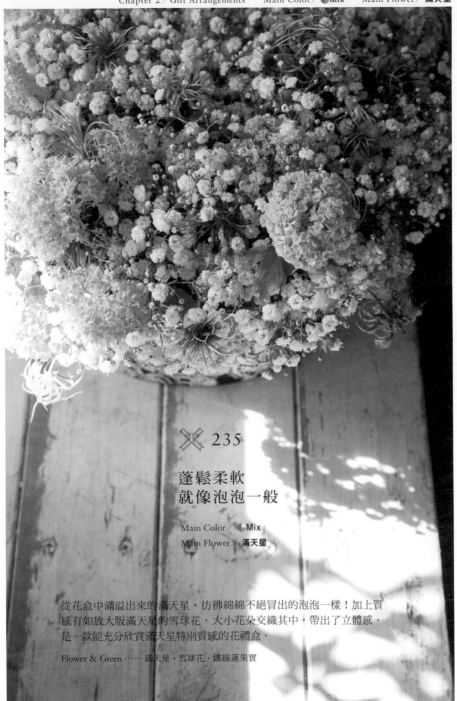

✳ 235

蓬鬆柔軟
就像泡泡一般

Main Color／🌙Mix
Main Flower　滿天星

從花盒中滿溢出來的滿天星，彷彿綿綿不絕冒出的泡泡一樣！加上質
感有如放大版滿天星的雪球花，大小花朵交織其中，帶出了立體感。
是一款能充分欣賞滿天星特別質感的花禮盒。

Flower & Green …… 滿天星・雪球花・鐵線蓮果實

製作：藤野幸信　　攝影：前田憲明（BE-WAVE株式會社）

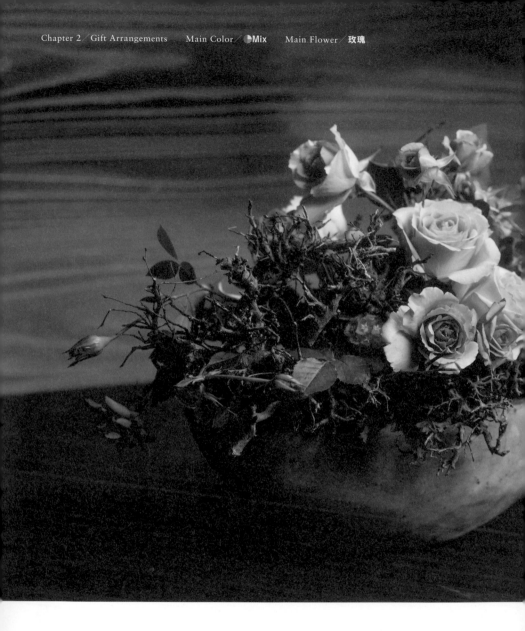

氣質優雅的玫瑰搭配樹根，增添了野生的蠻荒
感，能看到玫瑰甜美之外的嶄新表情。花器使
用水泥製的盆器。將玫瑰集中在其中一側，不
要平均擺放，營造出失衡感，更展露出樹根自
然的姿態。

Flower & Green …… 玫瑰（Blue Ribbon・Julia・
Rhapsody+）・珊瑚鐘・松蟲草・樹根

✕ 236

以堅硬的花器＆樹根
打造降低甜美感的花擺飾

Main Color／ 🌙Mix
Main Flower／ **玫瑰**

製作：五十嵐仁　攝影：德田悟

✖ 237

祝賀生產的
人氣尿布蛋糕

Main Color／◖Mix
Main Flower／Mix

以紙尿布為底座，裡面擺上一盆花，再裝飾成蛋糕
的樣子。創作的概念是「送給努力的媽媽一束花，
剛出生的寶寶一片尿布」。考慮到尿布的衛生，事
先將尿布裝袋後，再來進行包裝，不必擔心會有花
粉附著。橘色的尿布蛋糕無論哪種性別的寶寶都很
適合，因此很受歡迎。

Flower & Green …… 玫瑰‧陸蓮花‧非洲菊‧康乃馨‧洋桔
梗‧火龍果

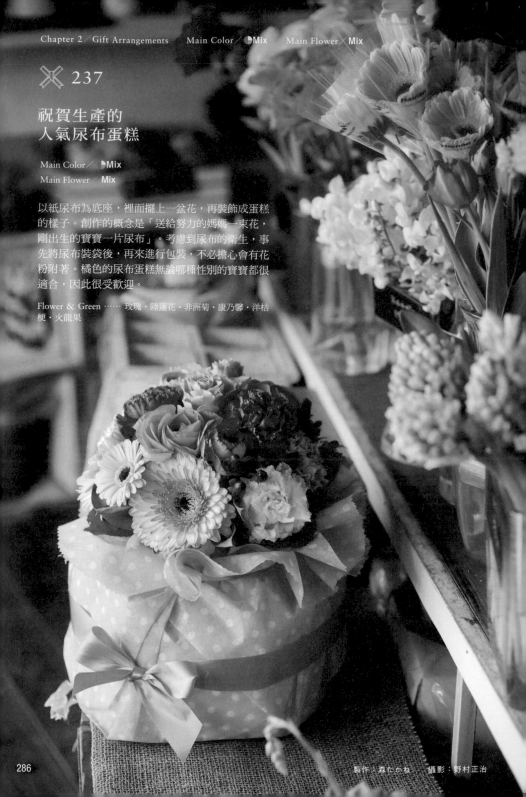

製作：森たかね　攝影：野村正治

238

豐盈甜美的自然風格

Main Color／◖Mix
Main Flower／**Mix**

以玫瑰為主作成的盆花，因為以繡球花和波浪瓣的洋桔梗襯底，外型看起來渾圓且蓬鬆柔軟。以甜美粉紅色系的花材為主色調，東亞蘭的對比色更強調了整體的色彩。

Flower & Green …… 玫瑰・東亞蘭・洋桔梗・繡球花・菊花・法國小菊・白色蕾絲花等

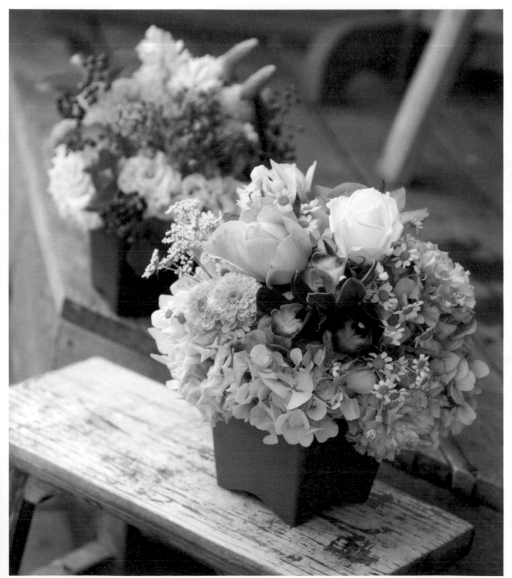

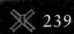

239

纖細美麗的盆花
適合當作伴手禮

Main Color／◖Mix
Main Flower／Mix

小巧的盆花，很適合當作參加家庭派對時的伴手禮。大量使用帶斑常春藤，搭配花色明亮的花材，表現層次張力。初夏時分的色調，讓餐桌顯得更熱鬧歡愉。

Flower & Green …… 大理花・火焰百合・魯冰花・火龍果・綠石竹・麥仙翁・尤加利果・常春藤・鈕釦藤・薄荷

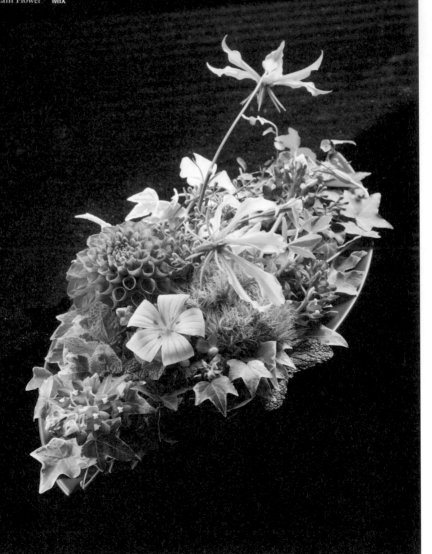

製作：藤澤努　　攝影：佐々木智幸

※ 240

時尚有型的
秋季花裝飾

Main Color／▶Mix

Main Flower／Mix

將兩個有著美麗木紋的木碗，蓋子與碗分開相疊，中間插滿秋季的可愛花朵，作成彷彿要從中滿溢出來的樣子。比起春夏季鮮豔的花色，帶著懷舊感的色彩和花器的拼接紋樣更搭配。很適合裝飾在小空間來欣賞。

Flower & Green ······ 菊花・長壽花・菱葉海桐・海草等

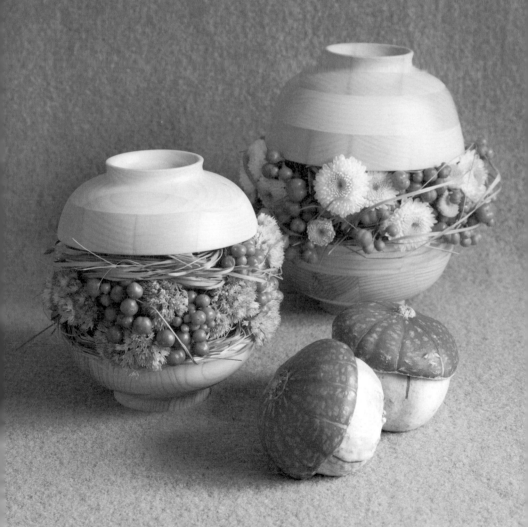

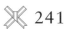 241

以當季花卉為主角的構思

Main Color／●Mix
Main Flower／Mix

靈感來自於聖誕玫瑰的花色。以粉紅色到紫紅色作出粉紅色系漸層，彷彿將剛從原野摘下的花朵插滿花器的樣子。不但具有自然感，也很華麗，很適合當作喜慶時刻的贈禮。

Flower & Green …… 聖誕玫瑰・玫瑰・松蟲草・蠅子草（櫻小町・Green Bell）・商陸・紅銅葉（Catherine）

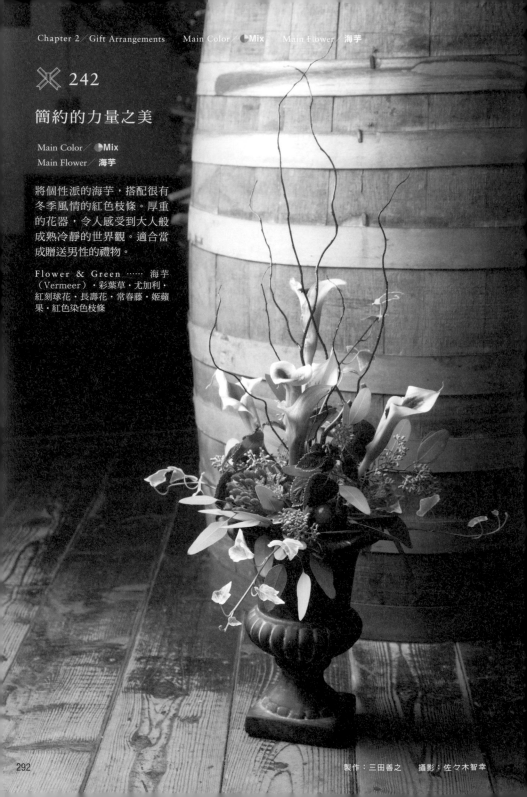

242

簡約的力量之美

Main Color／●Mix
Main Flower／海芋

將個性派的海芋，搭配很有
冬季風情的紅色枝條。厚重
的花器，令人感受到大人般
成熟冷靜的世界觀。適合當
成贈送男性的禮物。

Flower & Green …… 海芋
（Vermeer）・彩葉草・尤加利・
紅刻球花・長壽花・常春藤・姬蘋
果・紅色染色枝條

製作：三田善之　　攝影：佐々木智幸

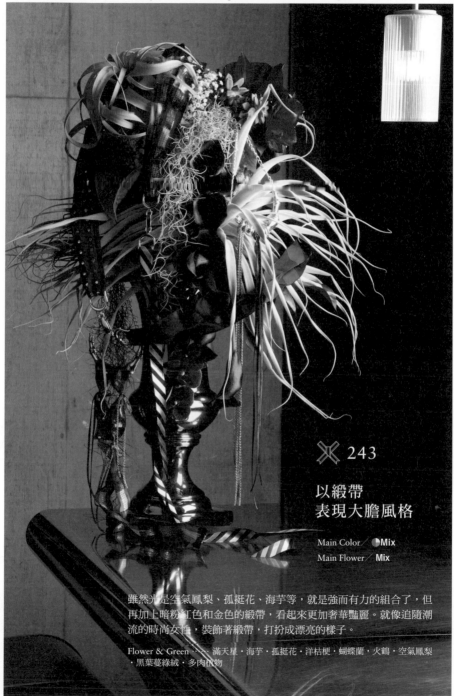

※ 243

以緞帶
表現大膽風格

Main Color／◖Mix
Main Flower／Mix

雖然光是垂氣鳳梨、孤挺花、海芋等，就是強而有力的組合了，但
再加上暗粉紅色和金色的緞帶，看起來更加奢華豔麗。就像追隨潮
流的時尚女性，裝飾著緞帶，打扮成漂亮的樣子。

Flower & Green ‥‥ 滿天星‧海芋‧孤挺花‧洋桔梗‧蝴蝶蘭，火鶴‧空氣鳳梨
‧黑葉蔓綠絨‧多肉植物

製作：西村和明　　攝影：佐々木智幸　　　　　　　　　　　　　　　　　293

❋ 244

妝點冬季的花圈型擺飾

Main Color／ ◖Mix
Main Flower／ 東亞蘭

以名為Gateau chocolat的東亞蘭為主花的
花圈型擺飾。搭配與花色同色調、纖細輕
巧的百褶緞帶，及很有冬季氣氛的綠色天
鵝絨緞帶，讓作品的表情更加豐富，洋溢
著自然的氛圍。

Flower & Green …… 東亞蘭（Gateau chocolat）
・陸蓮花・黃楊・尤加利果・常春藤（Autumn
Brown）

製作：玉田涼子　攝影：野村正治

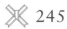 245

甜點般的
心形花飾

Main Color／🌙Mix
Main Flower／玫瑰

將有著甜美形象的粉紅色玫瑰和豐富的新鮮水果，組合成心形的花飾。看起來就像蛋糕一樣水潤誘人。心形的外框以肉桂棒來製作，香氣也好像真的蛋糕一樣呢！

Flower & Green …… 肉桂棒・玫瑰・聖誕玫瑰・東亞蘭（Wine Shower）・多肉植物・薄荷・常春藤・藍莓・葡萄

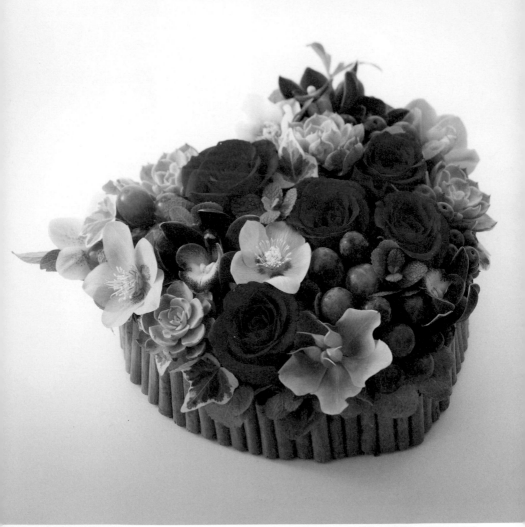

　　　　　　　　　　　　　　　　　　　　製作：西岡翼　　攝影：中島清一

✖ 246

將心意融入
生動鮮明的愛心之中

Main Color／◖Mix
Main Flower／Mix

以竹子製作愛心形的花器，花材以粉紅色和紫色為主，表現活潑的感覺。纖直挺立的玫瑰Audrey，則傳達出強烈的心意。

Flower & Green ⋯⋯ 玫瑰（Audrey）・星辰花（Amethyst Blue，Flash Pink Super）・康乃馨（Adeline）・白色蕾絲花・紫羅蘭（Bridal Cherry）・火龍果（Elite Amber）・竹子

製作：泉知里　攝影：中島清一

✖ 247

彷彿剛從庭園摘下的
迎賓花裝飾

Main Color／ ◖Mix
Main Flower／ Mix

插滿多種春季花卉的小型花裝飾，看
起來就像是以早上剛從自家庭園摘下
的花草製作而成。蘊含著主人在款待
客人時，希望賓客不必緊張、可盡情
放鬆的心意。玻璃花器更顯得氣質清
新。

Flower & Green …… 金合歡・香豌豆花
（Apricot）・熊耳草（Top Blue）・松蟲草
・兔尾草・中國芒・金翠花・苔草

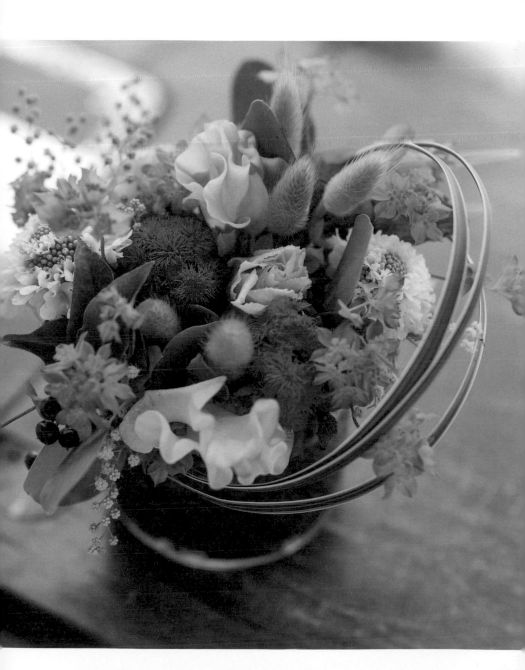

✳ 248

褪色般的粉紅色系
適合手持尺寸的花禮

Main Color／◖Mix
Main Flower／玫瑰

很受歡迎的粉紅色，只要不選擇太鮮豔的色調，也能瞬間轉變為成熟氣質。玫瑰和復古色彩的繡球花組合成的漸層，搭上灰色花器的效果相當美麗。很適合送給朋友當禮物，可以一直裝飾著直到它變成乾燥花。

Flower & Green …… 玫瑰（Sweet Wedding）‧繡球花‧貝殼花‧銀果‧火龍果（Cocogrand）‧四季迷

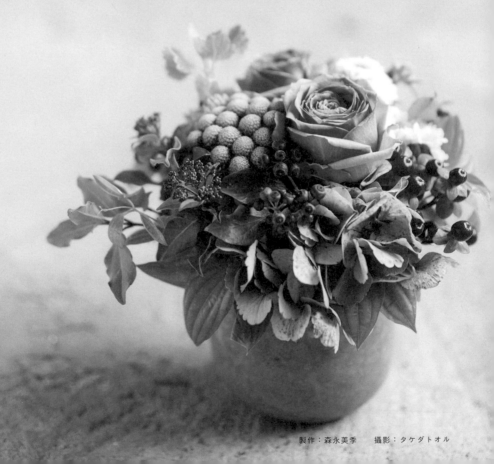

製作：森永美季 攝影：タケダトオル

※ 249

沉靜的春色花籃

Main Color／◖**Mix**
Main Flower／**Mix**

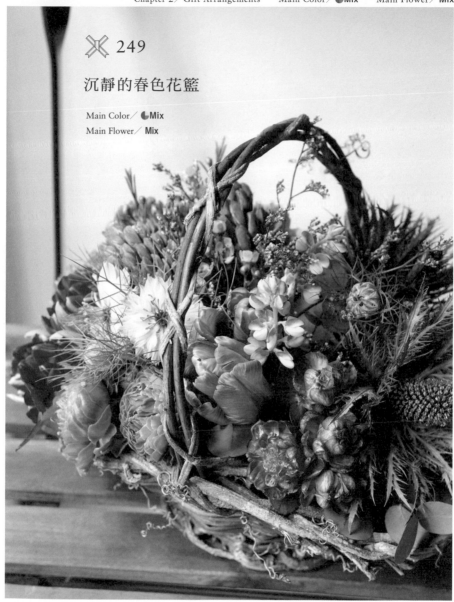

以沉穩的色調打造這籃花，鬱金香除了活潑色調之外，也選擇淡紫色的高雅色系來搭配。鮮豔的紅色鬱金香則配置在後方，若隱若現地悄悄點綴一下。極具魄力的紫薊，和有著稀有花色及外型的玫瑰Radish，散發著引人注目的存在感。

Flower & Green …… 鬱金香・紫薊（Alpinum）・玫瑰（Radish）・陸蓮花・黑種草・蔥花・蠟梅・星辰花・風信子・魯冰花・尤加利

製作：田中彰　　攝影：竹田博之

✖ 250

服飾店的開幕誌喜

Main Color／◑Mix
Main Flower／玫瑰

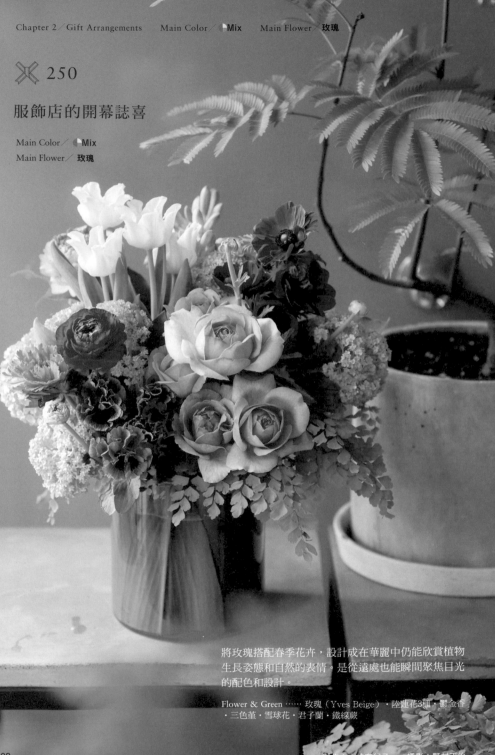

將玫瑰搭配春季花卉，設計成在華麗中仍能欣賞植物
生長姿態和自然的表情。是從遠處也能瞬間聚焦目光
的配色和設計。

Flower & Green …… 玫瑰（Yves Beige）・陸蓮花3種・鬱金香
・三色堇・雪球花・君子蘭・鐵線蕨

製作：小植有紀子　攝影：野村正治

Chapter 3

Box Flower

251

Box Of The Rose

Main Color／ ●Red
Main Flower／ 玫瑰

以三種紅玫瑰組合成奢華的花禮盒。將它視為一
齣從包裝盒開始展開的表演，盒子也配合玫瑰來
設計，是屬於大人的禮物。

Flower & Green …… 玫瑰（Samurai[08]・Furiosa・M-Red
Moon）

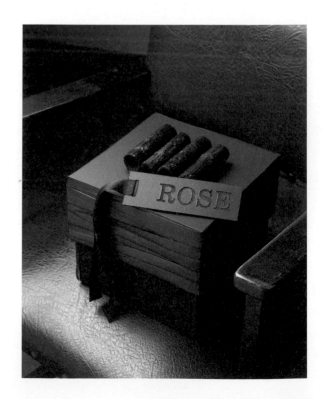

　　　　　　　　　　　　　　　　製作：前田玲子　　攝影：佐々木智幸

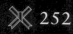 252

直立式的玫瑰書盒

Main Color／ Red
Main Flower／玫瑰

想將洋溢著古外文書氛圍的花盒以直立方式裝飾，因此作出這款像書本一樣的花飾。深色的紅玫瑰和果實，表現秋日氣息。玫瑰將同品種的分開，並作出高低層次，帶出空間的深度。

Flower & Green …… 玫瑰（Ma Chérie+・Gypsy Curiosa）・火龍果・常春藤

製作：佐藤浩明 攝影：德田悟

 253

為寬闊的魄力所折服！

Main Color／●Red
Main Flower／玫瑰

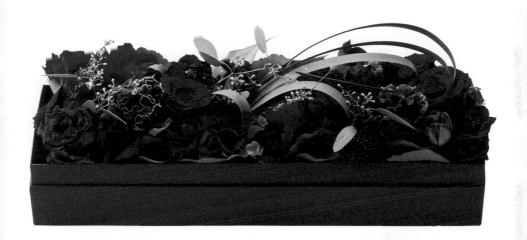

以大紅色的玫瑰為中心，柔和的紫色花朵營造出深沉的氛圍，令花朵展現懾人的強力美感。正因為是寬45cm的禮盒花飾，連顯露出綠葉線條的設計也顯得很雅緻。

Flower & Green …… 玫瑰・三色堇・鬱金香・陸蓮花・洋桔梗・珍珠繡線菊・尤加利果・四季迷・銀荷葉・中國芒

✖ 254

能量石 & 花的組合

Main Color／ ●Red

Main Flower／ **繡球花**

使用老字典般的書盒，作成花藝
擺飾。以眩目的好奇心為主題，
將不凋花、自然概念的裝飾品及
能量石封印在同一個世界中。使
用的能量石是紫水晶，裝飾品則
是螳螂模型和珠雞的羽毛。紫水
晶因為有著「適合當作愛情的支
柱，傳說能守護在迷茫愛情漩渦
中的人」的故事性，這點相當具
有魅力。

Flower & Green …… 繡球花（不凋
花）

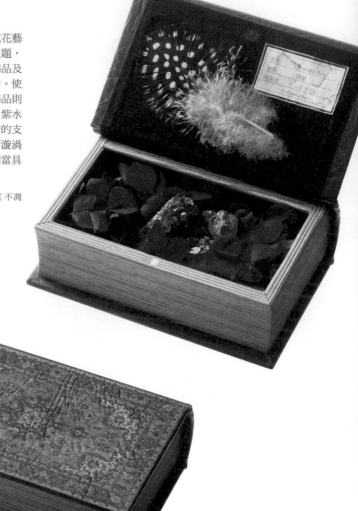

　　　　　　　　　　　　　　　製作：大杉隆志　　攝影：佐々木智幸

✳ 255

與時尚漆器的二重奏

Main Color／●Pink
Main Flower／康乃馨

為了將花朵原始的美麗放大到極限，所全心
作出的花藝裝飾。限定只使用保鮮期佳的康
乃馨，不使用插花海綿，而以黏著劑黏貼這
點也很有特色。單單花器就可以當作一件禮
物，若裡面再放入花朵，就更加令人驚喜
了。

Flower & Green …… 康乃馨

製作：REN　　攝影：佐々木智幸

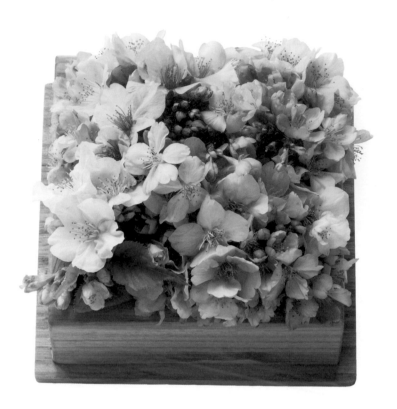

※ 256

桐木盒盛裝的春天

Main Color／●Pink
Main Flower／櫻花

以淺紅色且帶有透明感的花瓣，作出迷人的花盒擺
飾。想像著代表和風日本的樣式，在桐木盒中插滿
櫻花。將桐木盒輕柔地擺滿櫻花的設計，讓人在打
開盒子的瞬間，便能先一步知曉春季的來臨。櫻花
凋謝後的葉色也相當美麗，因此也費了一番心思，
使開花期分散以延長欣賞的時間。轉移到小小花盒
中的春季風姿，十分令人讚嘆。

Flower & Green …… 河津櫻

　　　　　　　　　　　　　製作：中村俊月　　攝影：佐々木智幸

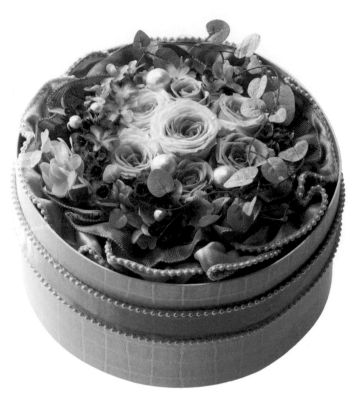

✻ 257

閃爍柔和光芒&
玫瑰的甜美花禮

Main Color／●Pink
Main Flower／玫瑰

將珍珠粉紅色的盒子、絲質的緞帶、珍珠等能夠柔和
地襯托出花色的素材組合在一起，讓光澤與花色產生
加乘效果，成為優雅且深沉的珍珠色調作品。為了不
讓花朵沉入盒中，盒子構造、花材長度及海綿高度都
經過計算。當成房間的裝飾也非常美麗。

Flower & Green …… 玫瑰·繡球花（以上為不凋花）·紫丁香·
莢蒾·鈕釦藤（以上為人造花）

製作：本村祐子　攝影：佐々木智幸

 258

以音樂＆花朵
為求婚伴奏

Main Color／ ●Pink
Main Flower／ 玫瑰

打開彷彿珠寶盒般的精緻小盒子，原
本安靜的音樂盒便流洩出音樂，並展
露出嬌嫩的粉紅色玫瑰。可選擇是否
要將自己的留言放入玫瑰花瓣中，很
適合送給最重視的人。

Flower & Green …… 玫瑰・繡球花（不凋
花）等

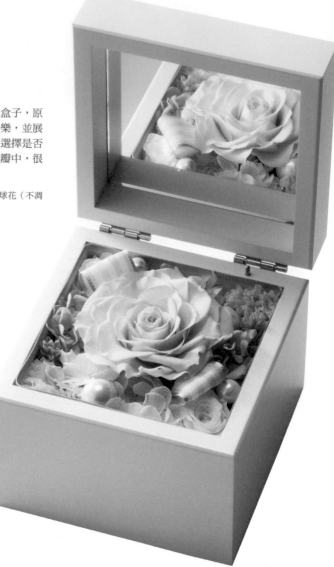

　　　　　　　　　　　　　製作：Patisserie＋Flower　　攝影：佐々木智幸

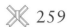

✖ 259

彷彿從市集買回來的
日常花飾

Main Color／●Pink
Main Flower／玫瑰

彷彿花朵直接生長在花器中一般的自然組合。配合形象有如乳
酪盒的花器，花材則選擇可以聯想到食物的幾種香草。精心挑
選與食物相關的素材，再搭配薄荷、迷迭香、洋香菜等，有著
淡淡香氣的新鮮香草。

Flower & Green …… 玫瑰（Yves Piaget）・康乃馨（Hurricane）・松蟲草
（Snow Maiden）・薄荷・迷迭香・常春藤（White Wonder）・常春藤果實

製作：FLEURISTE BON MARCHE　　攝影：佐々木智幸　　313

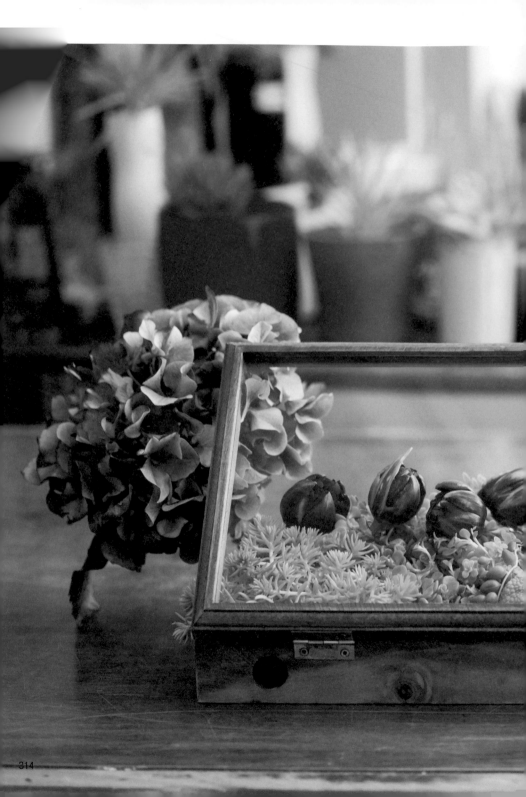

 260

享受每日的變化

Main Color／●●Blue&Purple
Main Flower／鬱金香

有著華麗的光澤、沉靜的深色調及獨特渾圓外型，
充滿魅力的鬱金香夜之帝王。它和亮綠色多肉植物
質感的對比，形成一個有趣的盒型花飾。透過花盒
來欣賞它們每日變換的表情吧！

Flower & Green ⋯⋯ 鬱金香（夜之帝王）・繡球花・長壽花
・多肉植物

※ 261

暗色調的奇妙配色

Main Color／●●Brown&Black
Main Flower／東亞蘭

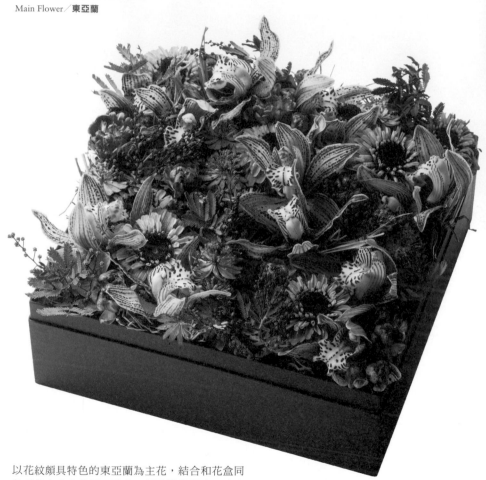

以花紋頗具特色的東亞蘭為主花，結合和花盒同
色系的咖啡色花材，形成一個美豔的組合。玫瑰
Radish的粉紅花色與藍色繡球花更有映襯效果。為
使花面不要趨於平板，特別將花材作出高低層次。

Flower & Green ⋯⋯ 東亞蘭・繡球花・玫瑰（Radish）・白
芨・百日草・金合歡・稻草

　　　　　　　　　　　　　　　　　製作：紙谷昌弘　　攝影：佐々木智幸

這是款不只花色，連花姿也可盡情欣賞的直立型花禮盒。是除了花卉之外，還可同時加入香檳或CD等的大尺寸禮物。結合白色與綠色的清爽配色，送給任何對象都很適合。有著美麗立姿的鬱金香、外型趣味的貝殼花，連外型也極具魅力。

Flower & Green …… 鬱金香（Super Parrot）・海芋（Crystal Brush）・玫瑰（Super Green）・陸蓮花（Pomerol）・風信子・東亞蘭・貝殼花・四季迷・繡球花・蔓生百部

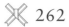 262

立體的美感

Main Color／●○Green&White
Main Flower／Mix

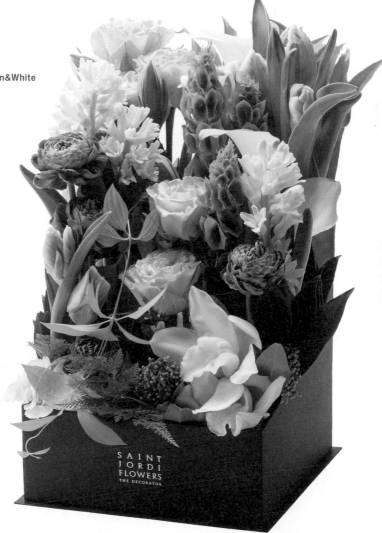

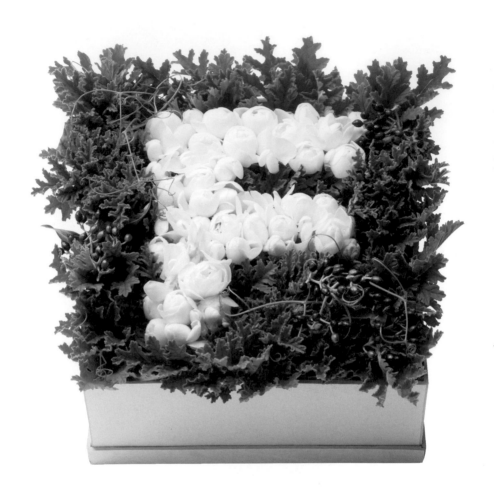

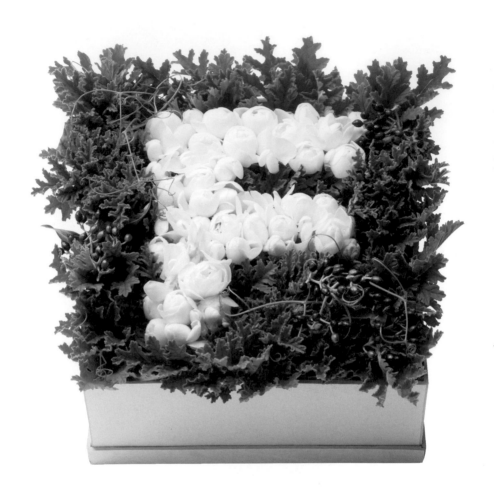 263

紀念日限定的花盒

Main Color／●○**Green&White**
Main Flower／**玫瑰**

這是由收禮對象的姓名文字及重要的數字所構成的紀念日花盒。為了讓文字更加明顯，祕訣就是將花插得高一點，周圍葉材的高度則不要超出盒子太多。大量的芳香天竺葵飄散出的清爽香氣，讓禮物氛圍顯得更迷人。

Flower & Green …… 玫瑰（Spray Wit）・寬葉香豌豆花・芳香天竺葵・藍莓果・豆科植物

　　　　　　　　　　　　　　　　製作：kusakanmuri　　　攝影：佐々木智幸

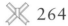

264

紅色＆白色的魅力

Main Color／●○Green&White
Main Flower／菊花

以白色花卉為主花，搭配清新的葉材。海芋纖細長直的曲線，讓花盒整體散發著律動感。在高雅的色調和氛圍中，白色花卉與紅色花盒的衝突感也相當有趣。橫長型的花飾也很適合用來裝飾餐廳或玄關的櫃子。

Flower & Green …… 菊花・紫羅蘭・玫瑰・海芋・海桐・銀荷葉

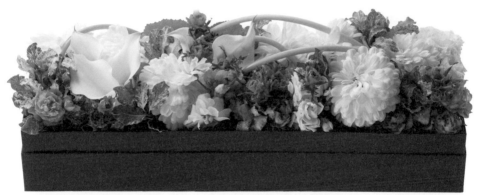

製作：照井千瑛　　攝影：佐々木智幸

✳ 265

想在特別日子送給你的
盒型花禮

Main Color／◖Mix
Main Flower／**Mix**

這是男性在選擇送給心愛女性的禮物時，人氣相當高的花
禮盒。黑色外盒上有金箔LOGO燙印和美麗的絲質緞帶，
在打開盒子前，便十分具有奢華感。以精選的玫瑰為中
心，加上多種類的花卉，配置得相當華麗，非常適合創造
出一個特別的回憶。

Flower & Green …… 玫瑰（Glance・Jardin Parfume・Fuwari等）・
黑種草・香菫菜・三色菫・康乃馨・松蟲草・勿忘我・陸蓮花・白頭翁
（Monarch）・洋桔梗

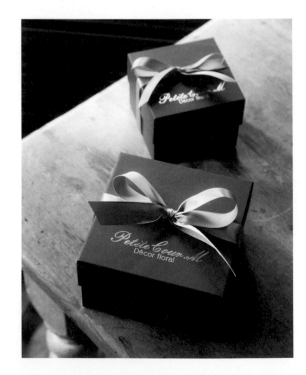

　　　　　　　　　　　　　　　　　　製作：濱田昌代　　攝影：佐々木智幸

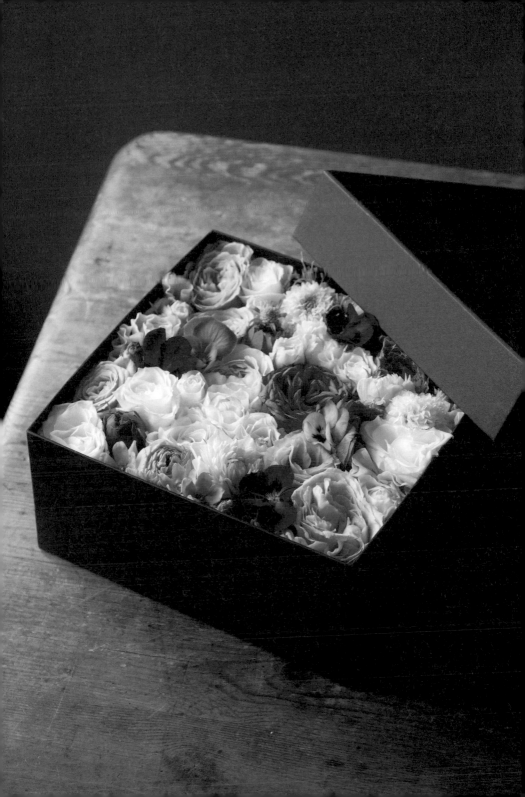

✕ 266

裝滿回憶的木盒

Main Color ●Mix
Main Flower ／向日葵

緊密簇擁在木盒中，蓬鬆輕軟、毛茸綿軟的乾燥花世
界。由於木盒有高度，立起來時還可以在上方擺一些
裝飾品。

Flower & Green …… 向日葵・棉花・雞冠花・銀果・銀柳・兔尾
草・羊耳石蠶・大理花・松果

製作：atelier cabane 攝影：野村正治

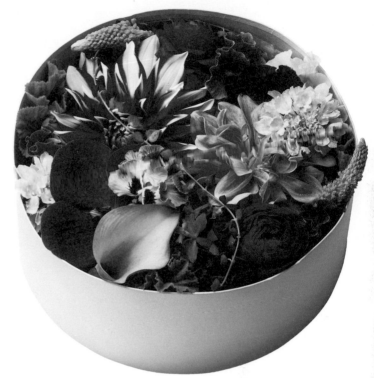

✳ 267

悸動雀躍似的
春季鮮活色彩

Main Color／🌓Mix
Main Flower／**大理花**

以祝福人生邁向新旅程為形象概念設計，集結了各種明亮色系的花卉，看起來充滿了希望。雖然花禮盒容易趨於平面化，不過先抓出在小空間中也能感受到動態和流線的角度，從任何方向就都能看到立體的花姿。是一款好似元氣泉湧而出的鮮活花飾。盒蓋與上方以紙片夾著的葉材，與盒中的葉材是連動的，就像是相連在一起一樣，非常有趣。

Flower & Green …… 大理花（LaLaLa・櫻貝Pink）・陸蓮花（Prairie）・三色堇・松蟲草（Momoko）・萬代蘭（Avec Blue）・芳香天竺葵（Green Flake）・白頭翁・樹蘭・海芋・鳳尾百合・百萬心

製作：SHAMROCK　　攝影：佐々木智幸

✖ 268

驚喜花盒

Main Color／🌓**Mix**
Main Flower／**Mix**

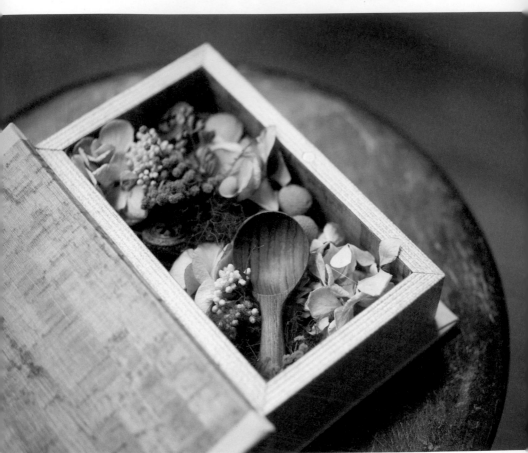

在書盒中放滿了乾燥花，當作盛裝首飾或文具等珍藏小物
的包裝盒也很不錯。花盒可以立起來擺放，很適合當作一
件裝飾品。

Flower & Green …… 繡球花・米香花・金合歡・尤加利・銀果・煙霧
樹

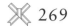 269

無農藥＆少農藥的花卉
和甜點的禮物盒

Main Color／🌙Mix
Main Flower／法國小菊

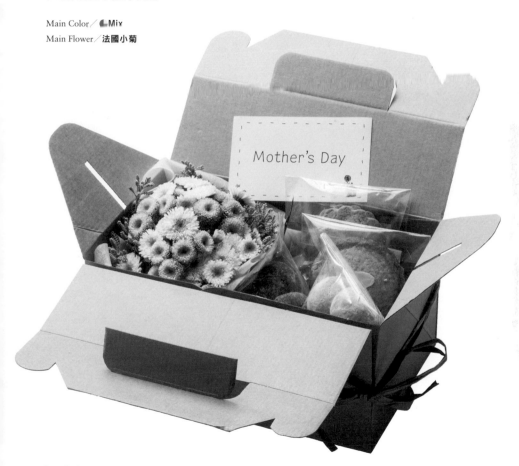

將以無農藥、少農藥的花材作成的迷你花束，搭配以有機
或日本產素材為主，絕不使用添加物的烘焙點心組成禮物
盒。蛋糕盒般的花禮顯得相當可愛，是一款能讓對方感受
到，送禮人關心身體健康心意的豐厚禮物。

Flower & Green …… 法國小菊（Tamago Pink・Chrono Parts White
・Snow Ball，以上為少農藥），綿杉菊（無農藥）

製作：古庄佳苗　　攝影：佐々木智幸

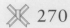 270

彩色的緞帶方塊
充滿趣味又可愛

Main Color／◖Mix
Main Flower／Mix

將絲質緞帶剪成大小相同的方塊，再一塊塊黏貼裝飾，
讓人氣花禮看起來更加有趣。緞帶的顏色也選擇與早春
嫻靜色調的花材同樣的色系。作成像一陣風吹過花盒，
碎片散落一地的樣子。

Flower & Green …… 聖誕玫瑰・繡球花・紫羅蘭・萬壽菊・夕霧草
・茉莉花・雪松・小綠果・珊瑚鐘・綠之鈴

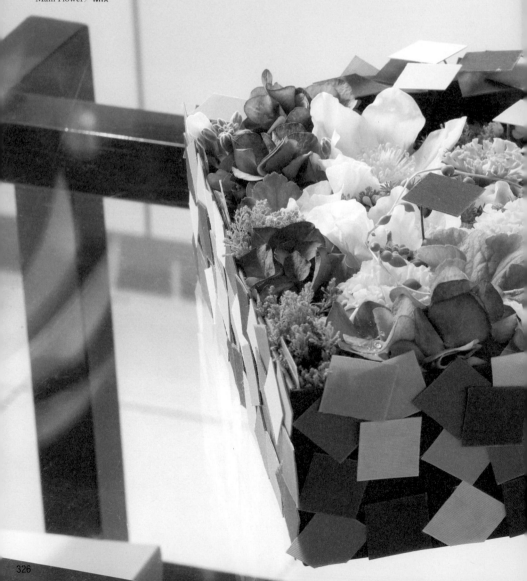

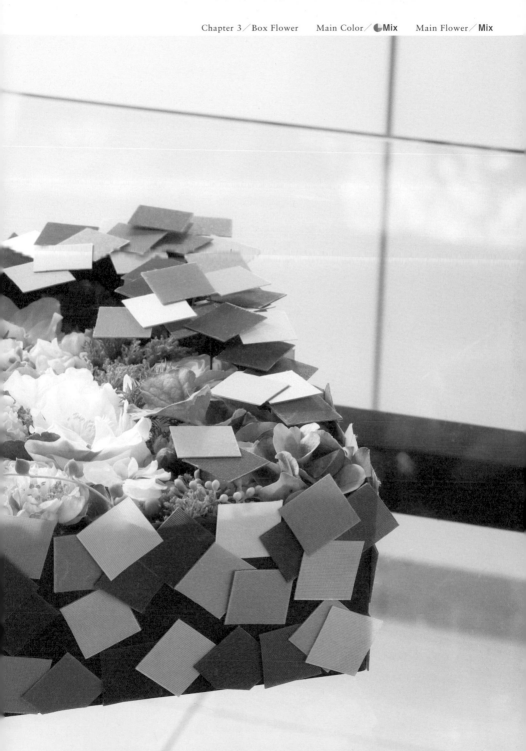

✖ 271

送給時尚美麗的
上班女郎

Main Color／◖Mix
Main Flower／Mix

適合送給在都市工作的女性當作生日禮物。是一款作成手提包型的花禮盒。為了讓花與盒子看起來有一體感，特別選擇白色的外盒，花面則設計成像春季花布圖案的樣子。蓋子上裝飾著以碎布作的蝴蝶結和網紗，可拉緞帶來開啟盒子。在收禮時能享受到打開盒蓋時的雀躍感。

Flower & Green …… 三色堇・玫瑰（Yves Beige）・洋桔梗・魯冰花・雪球花・陸蓮花・白頭翁・兔尾草・常春藤

製作：小槙有紀子 攝影：野村正治

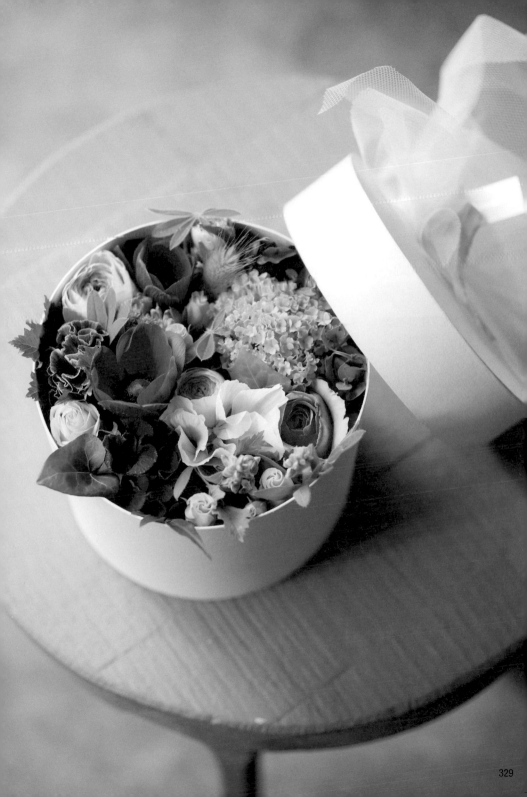

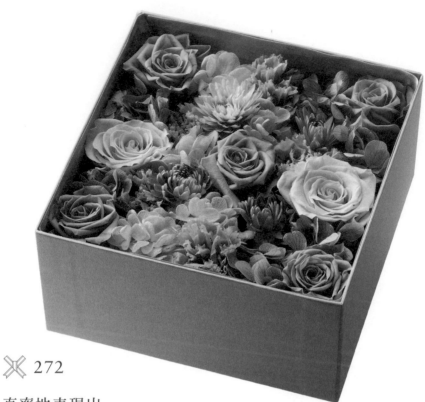

�ると 272

直率地表現出
自己的心意

Main Color／◖Mix

Main Flower／玫瑰

印著大大的英文訊息，直率表現出心意的時尚
花盒。「我們結婚吧！」的英文字樣、清楚卻
低調的設計顯得很雅緻。以粉紅色的玫瑰，搭
配紫色的繡球花，粉嫩色調的配色營造出柔和
的氛圍。洋溢著甜美浪漫氣息的花禮盒，好似
演出約會最令人期待的一刻。不只是視覺方
面，也沒忘記注意花朵的高度，讓蓋子蓋上時
不會碰傷花朵。

Flower & Green …… 玫瑰・繡球花・康乃馨・灰光蠟
菊（以上皆為不凋花）

　　　　　　　　　　　　製作：HANAYA6　　攝影：佐々木智幸

※ 273

Spring Whip！

Main Color／◗Mix
Main Flower／玫瑰

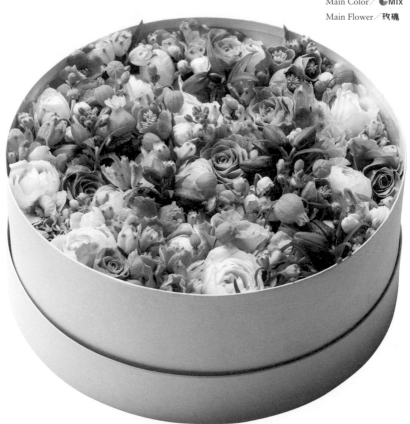

像是將春季花卉混合再拌勻般，花朵們看起來正在翩翩起
舞。淺紫色、淡黃色、水藍色等低調的色彩，也能傳遞出
快樂的春季氣氛。是款有著引人入夢的舒適感，如春日暖
陽般柔和的花禮。

Flower & Green …… 玫瑰（Sweet Old・Little Silver）・松蟲草・黑
貝母・紫羅蘭・鈴蘭・大飛燕草・聖誕玫瑰・蠅子草（Green Bell）

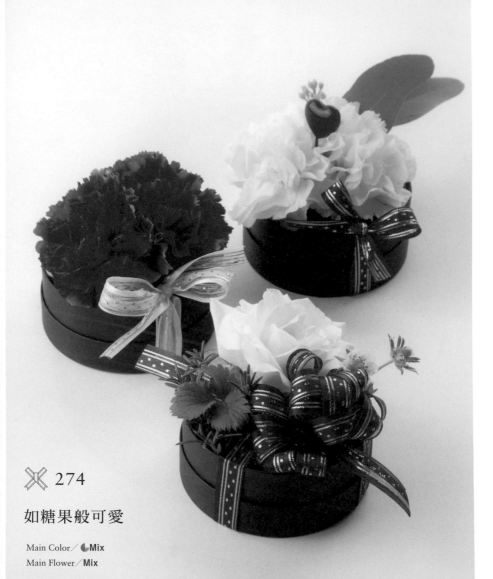

✖ 274

如糖果般可愛

Main Color／◖**Mix**
Main Flower／**Mix**

看起來好像裝入盒子的甜點。花朵簡單地以緞帶襯
托，搭配四方角盒子，表現出不過於甜美的禮物感。

Flower & Green …… 康乃馨（Dianthus）・玫瑰（Juke）・迷迭
香・尤加利果・草莓

　　　　　　　　　　　　　　　　　　　　　製作：Vase　　攝影・佐々木智幸

275

悄然散發的高級感

Main Color / ●Mix
Main Flower / Mix

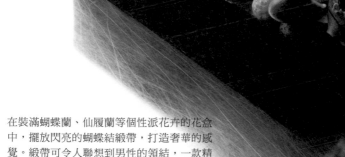

在裝滿蝴蝶蘭、仙履蘭等個性派花卉的花盒中，擺放閃亮的蝴蝶結緞帶，打造奢華的感覺。緞帶可令人聯想到男性的領結，一款精緻的禮物就此誕生。

Flower & Green …… 玫瑰・迷你蝴蝶蘭・洋桔梗・仙履蘭・繡球花・小綠果・雪球花

製作：西村和明　　攝影：佐々木智幸

在以欅樹葉一片片黏貼而成的花盒中，
擺滿微妙色彩的玫瑰，作成這款秋色滿
盈的花禮。集結多種圓滾滾的球形玫
瑰，為了讓形象不會顯得太過單調，將
玫瑰插成各種方向，並抓出高低層次，
表現出動態感。為了避免欅樹葉的色彩
太強烈，造成深暗的形象，再添加黃色
的玫瑰和松蟲草增添亮點。

Flower & Green …… 玫瑰（Baby Romantica・
Saudade・Caramel Antique）・松蟲草・金杖球
・常春藤・欅樹（葉）

✕ 276

搭配微妙色彩花卉的
落葉花禮盒

Main Color / ▶Mix
Main Flower / 玫瑰

製作：五十嵐仁 攝影：德田悟

Other Gifts

✖ 277

衛矛花圈

Main Color／●Red
Main Flower／衛矛

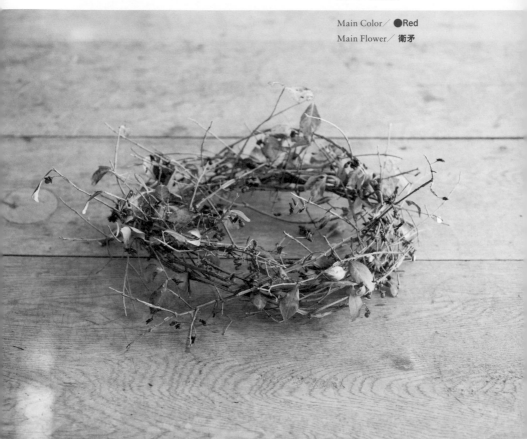

僅使用帶一點紅葉，結著果實的衛矛枝作成花
圈。沒有添加其他的花材，更引出衛矛枝條的獨
特形狀，和極具質感的魅力。從裂開的果實中探
出頭來的紅色小種子，增添了華麗感。

Flower & Green …… 衛矛

　　　　　　　　　　　　　　　　　製作：谷匡子　　攝影：野村正治

✖ 278

一朵趣味的玫瑰贈禮

Main Color／●Red
Main Flower／玫瑰

以盛裝一朵花的盒子作成花禮。以薄木
板般輕薄材質製成的盒蓋內側，貼上黑
色配粉紅色的前衛風薄紙，紅色玫瑰下
方則墊著人造毛皮來代替襯墊。即使只
有一朵花，也能帶來令人驚嘆的感覺。

Flower & Green……玫瑰

將形象華麗的複色康乃馨Hurricane，放入有著時尚紅色線條的菲律賓花器中。紅色花器與火鶴花色質感相互融合，凝聚了整體的氛圍。

Flower & Green …… 康乃馨（Hurricane）‧火鶴（Burgundy）‧多花素馨‧芳香天竺葵‧女萎

X 279

送給時尚又有型的親愛媽咪

Main Color／●Red
Main Flower／康乃馨

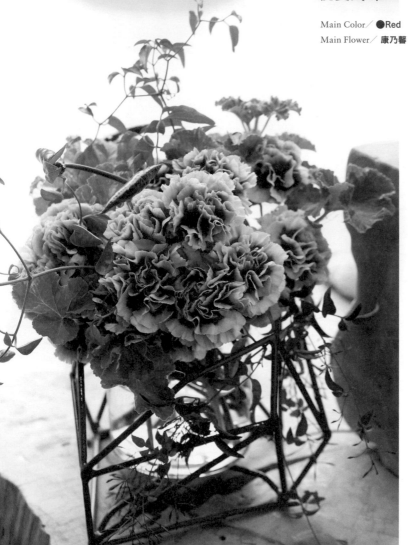

　　　　　　　　　　　　　　　　　製作：Jacques Déco　　攝影：川島英嗣

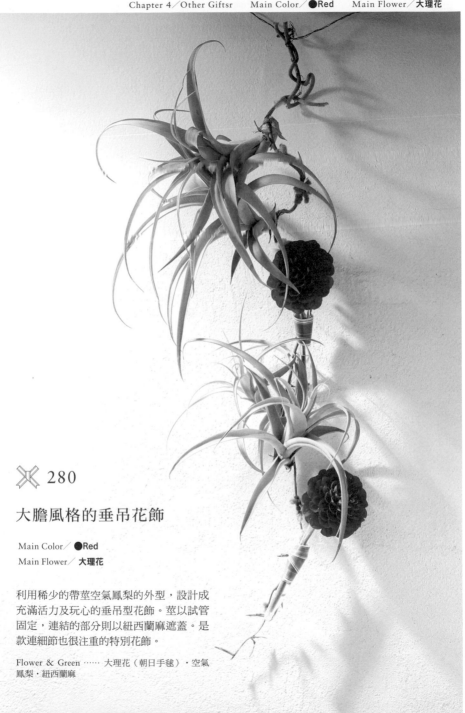

✖ 280

大膽風格的垂吊花飾

Main Color／ ●Red
Main Flower／ 大理花

利用稀少的帶莖空氣鳳梨的外型,設計成
充滿活力及玩心的垂吊型花飾。莖以試管
固定,連結的部分則以紐西蘭麻遮蓋。是
款連細節也很注重的特別花飾。

Flower & Green …… 大理花(朝日手毬)・空氣
鳳梨・紐西蘭麻

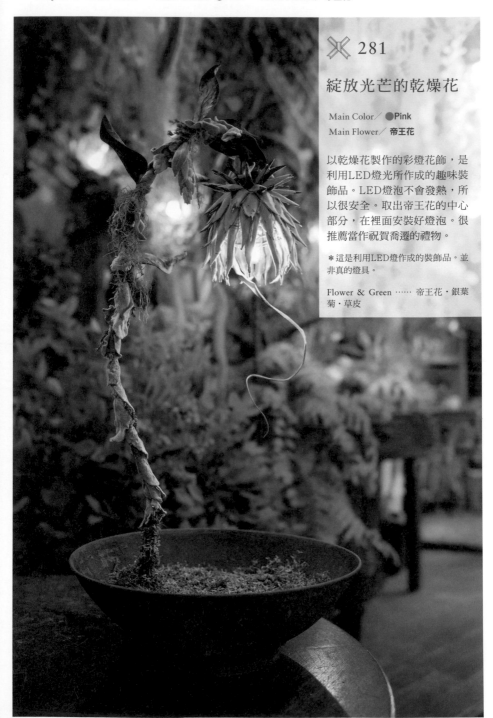

281

綻放光芒的乾燥花

Main Color／●Pink
Main Flower／帝王花

以乾燥花製作的彩燈花飾，是利用LED燈光所作成的趣味裝飾品。LED燈泡不會發熱，所以很安全。取出帝王花的中心部分，在裡面安裝好燈泡。很推薦當作祝賀喬遷的禮物。

＊這是利用LED燈作成的裝飾品。並非真的燈具。

Flower & Green …… 帝王花・銀葉菊・草皮

　　　　　　　　　　　　製作：Blue Water Flowers　　攝影：德田悟

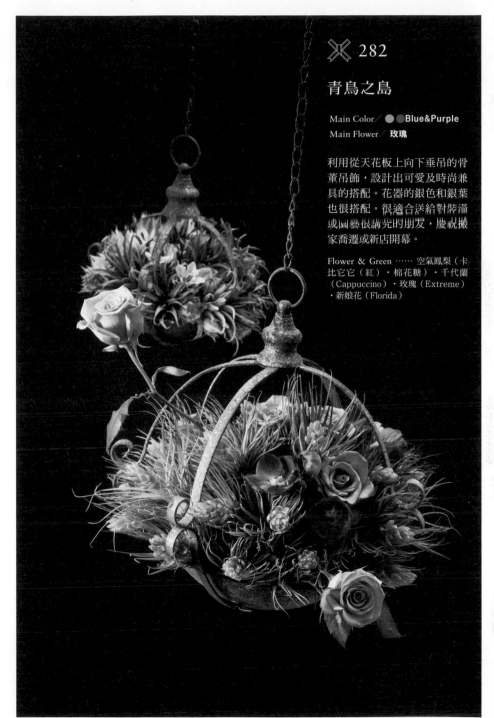

✳ 282

青鳥之島

Main Color／●●**Blue&Purple**
Main Flower／**玫瑰**

利用從天花板上向下垂吊的骨
董吊飾，設計出可愛及時尚兼
具的搭配。花器的銀色和銀葉
也很搭配。很適合送給對裝潢
或園藝很講究的朋友，慶祝搬
家喬遷或新店開幕。

Flower & Green …… 空氣鳳梨（卡
比它它（紅）・棉花糖）・千代蘭
（Cappuccino）・玫瑰（Extreme）
・新娘花（Florida）

製作：畠山秀樹　攝影：佐々木智幸

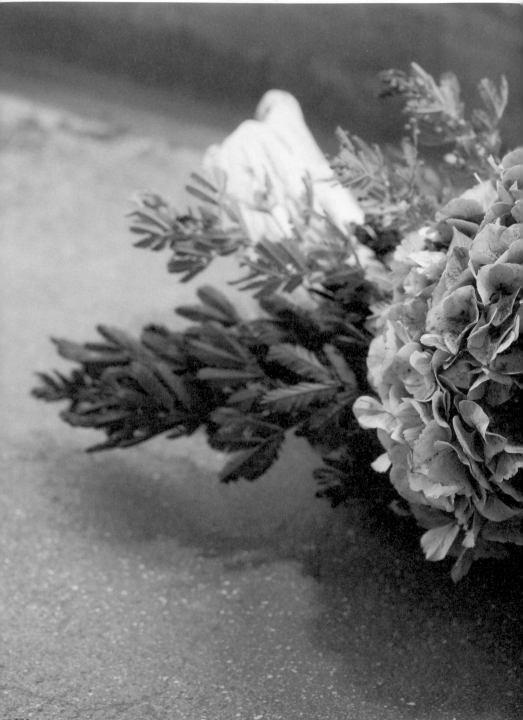

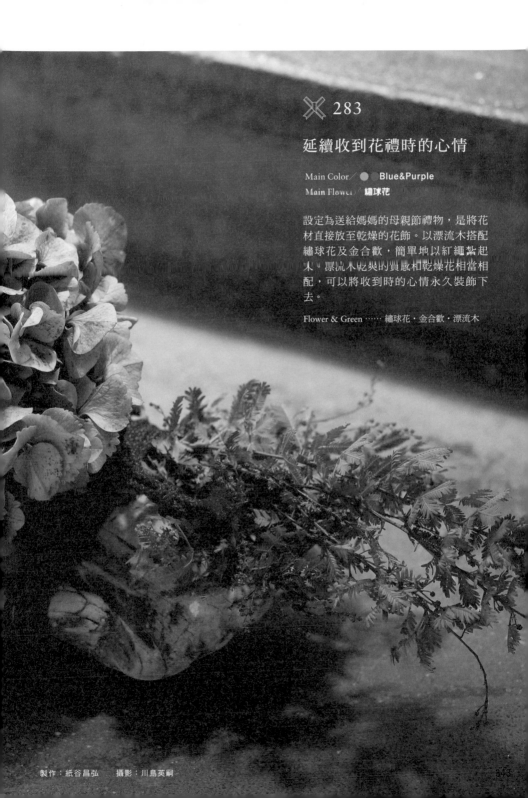

✕ 283

延續收到花禮時的心情

Main Color ／ ● **Blue&Purple**

Main Flower ／ **繡球花**

設定為送給媽媽的母親節禮物，是將花材直接放至乾燥的花飾。以漂流木搭配繡球花及金合歡，簡單地以紅繩紮起來。漂流木乾爽的質感和乾燥花相當相配，可以將收到時的心情永久裝飾下去。

Flower & Green …… 繡球花・金合歡・漂流木

製作：紙谷昌弘　攝影：川島英嗣

✼ 284

黑色花圈

Main Color／●●Brown&Black
Main Flower／篤斯越橘

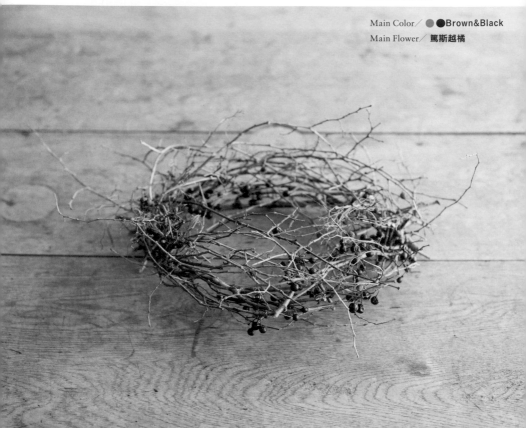

在細細叉開的纖細枝條中，有幾顆黑色的霧面果
實。雖然是色彩低調的組合，卻反而彰顯出植物
強健的生命力。能感受最美的自然風情，不必過
度矯飾。

Flower & Green …… 篤斯越橘・水蠟樹

　　　　　　　　　　　　　　　製作：谷匡子　攝影：野村正治

 285

浪漫具少女風格的
垂吊花飾

Main Color／●●Yellow&Orange
Main Flower／康乃馨

將康乃馨花飾以繩子連結起束。
甜美的鮭魚粉色花朵和繩子的自
然感相互對比，非常有趣。加上
一些貝殼飾品，感覺即使花謝了
也能留下回憶，很適合送給可愛
的媽媽當母親節禮物。

Flower & Green …… 康乃馨（Peach
Mambo）・長壽花（Green Apple）・
常春藤果實・地中海莢蒾・大葉釣樟

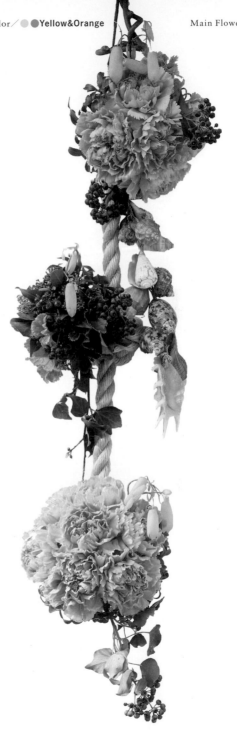

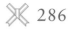 286

香草花圈

Main Color／●○Green&White
Main Flower／Mix

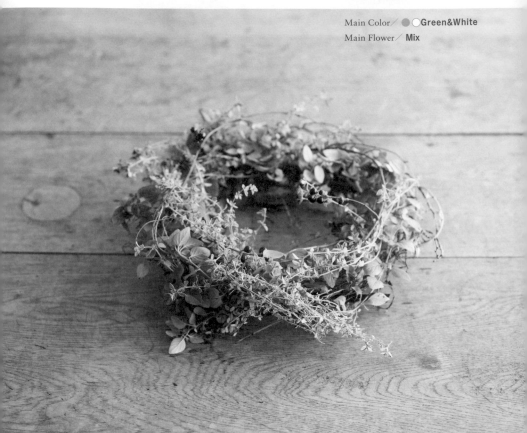

柔軟的香草散發著舒服的香氣，將多種類一起纏
繞成花圈形狀。靜置著讓它慢慢乾燥，褪色之後
的樣子也頗具風情。忍冬的黑色果實光澤就像寶
石一般。

Flower & Green …… 斑葉檸檬百里香・奧勒岡・忍冬

　　　　　　　　　　　　　　　製作：谷匡子　　攝影：野村正治

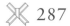 287

紅色倒地鈴花圈

Main Color／●○**Green&White**
Main Flower／**倒地鈴**

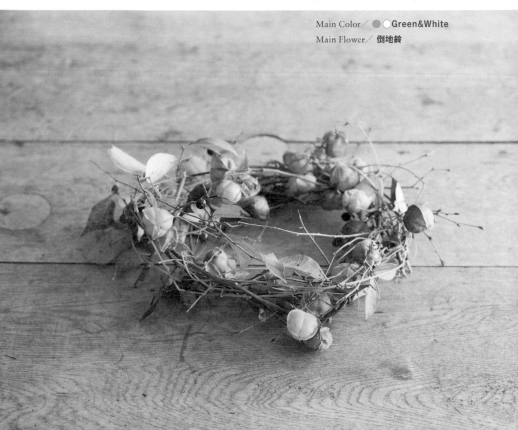

以生長在高地，帶紅色的倒地鈴為主花材。彷彿飽含著
空氣、蓬鬆Q軟的果實，有著由黃綠到深紅的柔和漸層
色彩。加上白英的紅色果實與藍莓的紅葉，共同演出一
曲紅色三重奏。

Flower & Green …… 倒地鈴・藍莓・白英・鵝耳櫪

製作：谷匡子　　攝影：野村正治

適合用於裝飾自然風格的雜貨店、烘焙坊或骨董家具店的花圈。僅以彷彿生在原野，被風吹拂著的花材和綠葉構成，令人聯想起春日朦朧的霧。

Flower & Green ⋯⋯ 珍珠草・兔尾草・柳枝稷・歐石楠・常春藤

288

送給崇尚自然的店舖

Main Color／●○**Green&White**

Main Flower／**歐石楠**

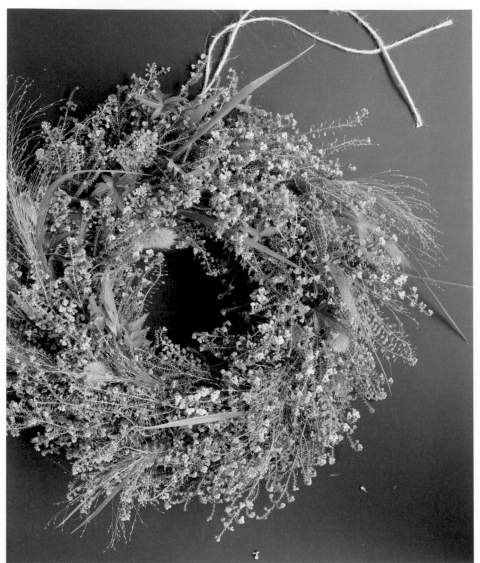

　　　　　　　　　　製作：小槇有紀子　攝影：野村正治

以帶有春季透明感的白色及綠色花材為
主，配上對比色的深色三色堇，一同插入
玻璃花器中。連同適合搭配安穩感覺花材
的花器一起贈送，是一組高級感十足的禮
物。

Flower & Green …… 三色堇・陽光百合・雪球花・
鐵線蕨・薄荷

 289

連同花器一起
贈送的奢華花禮

Main Color／◖Mix
Main Flower／三色堇

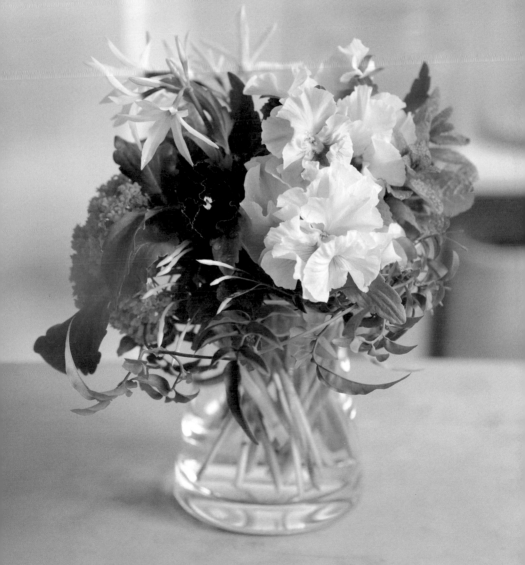

製作：小槇有紀子 攝影：野村正治

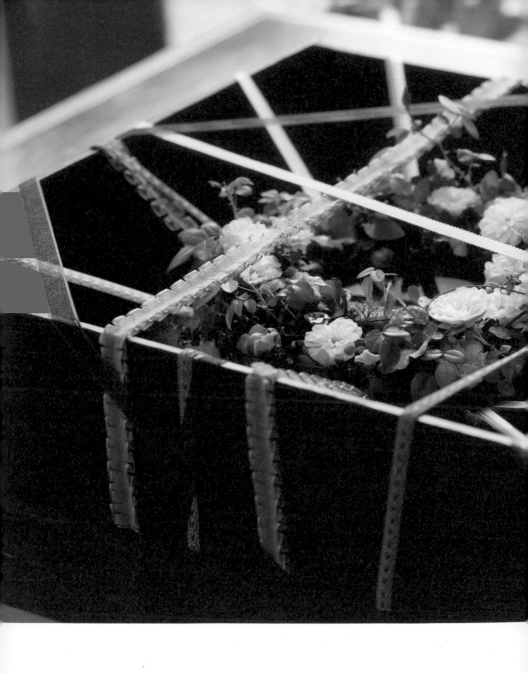

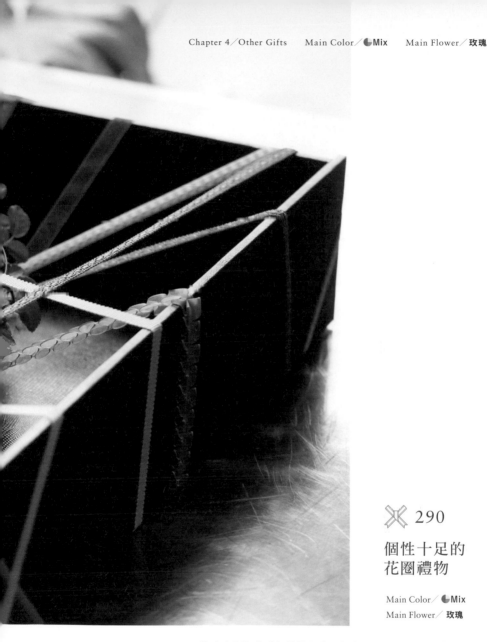

✖ 290

個性十足的
花圈禮物

Main Color／◐Mix
Main Flower／玫瑰

將令人想起春季新芽的玫瑰，作成可愛的花圈贈禮，放入洋溢
著高級感的黑色花盒中，並利用緞帶讓它懸空。先以羅緞緞帶
和歐根紗緞帶綁在盒子上，再將花圈擺在緞帶上。花圈上也有
緞帶裝飾，是一個看起來十分特別的禮物。

Flower & Green ⋯⋯ 玫瑰（Green Ice・Éclair・Chococino）・文心蘭
（Sherry Baby）・雪松・愛之蔓・青風藤

德國的玻璃品牌WECK公司所出產的密封罐，不只
品質優良、外型可愛，自然的淡綠色彩也相當有魅
力。以繽紛的花卉搭配可愛的羊毛，作成這款適合
參加家庭派對的伴手禮。

Flower & Green …… 康乃馨（Classico）・陸蓮花
（Leognan）・水仙花・香菫菜・鹿蹄草

✖ 291

將可愛的玻璃罐
變得五彩繽紛！

Main Color／◖Mix
Main Flower／Mix

製作：坂口美重子　　攝影：佐々木智幸

精選木紋美麗的山中漆器，搭配秋
季柔和沉靜的花材。適合送給沒有
太多裝飾空間的店面作開幕賀禮，
或送給愛品酒的人的雅緻禮物。

Flower & Green …… 水稻（紅米）・大
理花（Ponpon Pink）・澤蘭・臭山牛蒡・
火龍果（Magical Passion）・雞冠花・水
仙百合

✻ 292

為花朵搭配
精選的漆器

Main Color／●**Mix**
Main Flower／**Mix**

製作：坂口美重子　　攝影：佐々木智幸

X 293

可愛大人風的
精巧花禮

Main Color／ Mix
Main Flower／玫瑰

這是將有著紅唇和綠葉造型，充滿玩心的手工
玻璃花器，直接當作裝飾品的趣味設計。將大
輪的人造玫瑰搭配可愛的裝飾品，便成了可以
直接用來擺飾的花禮。

Flower & Green …… 玫瑰（人造花）・藤球・裝飾品・
藤製蔓莖

製作：坂口美重子 攝影：佐々木智幸

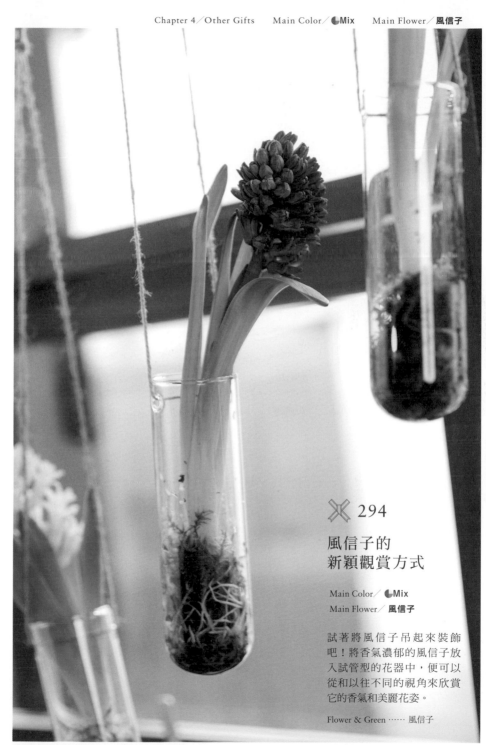

✕ 294

風信子的
新穎觀賞方式

Main Color／●Mix

Main Flower／風信子

試著將風信子吊起來裝飾
吧！將香氣濃郁的風信子放
入試管型的花器中，便可以
從和以往不同的視角來欣賞
它的香氣和美麗花姿。

Flower & Green …… 風信子

製作：Blowmist BOOM　　攝影：タケダトオル

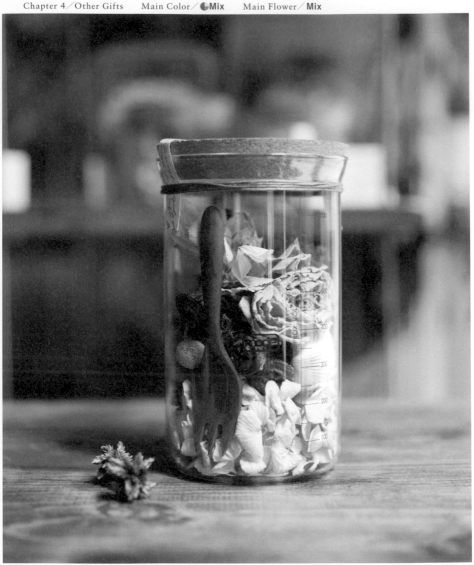

✖ 295

讓客廳&餐廳
點綴得更華麗

Main Color／◖Mix

Main Flower／Mix

在原本是保存容器的密封罐中，放入許多乾燥花和木製叉子。想像一下將它和紅茶、咖啡等食品並排擺放的樣子。

Flower & Green …… 玫瑰・繡球花・煙霧樹・尤加利果・銀果・煙霧樹

296

悄然藏匿在雜貨中的
一朵花

Main Color　🌙Mix
Main Flower／玫瑰

在擺滿雜貨的花籃中，悄悄放
入一朵乾燥玫瑰來代替緞帶。
送給喜歡可愛小物的女性友
人，即使低調依然時尚雅緻的
禮物。

Flower & Green …… 玫瑰

製作：Florist Rilke　　攝影：野村正治

✖ 297

自然風花飾

Main Color　▶Mix
Main Flower／**Mix**

以緞帶綁在酒瓶上的迷你乾燥花飾，彷彿就像酒瓶戴著花冠一樣。在表現酒的概念的同時，它也是個能從多種角度欣賞的裝飾品，是一件令人開心的禮物。

Flower & Green …… 玫瑰・千日紅・尤加利果等

　　　　製作：atelier cabane　　攝影：野村正治

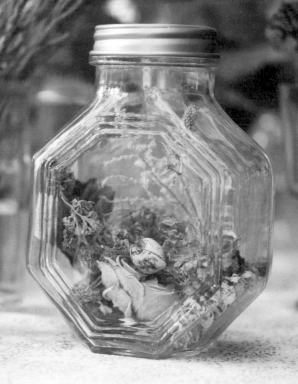

✳ 298

裝滿喜歡的花卉

Main Color／ Mix
Main Flower／ Mix

將少許乾燥花放入瓶中，作成小禮物。能夠裝飾在不適合放鮮花的場所，或開著空調的地方，真是令人開心。還可以欣賞到和鮮豔花卉不同的表情。

Flower & Green …… 聖誕玫瑰・陸蓮花・尤加利果・玫瑰等

製作：atelier cabane　　攝影：野村正治

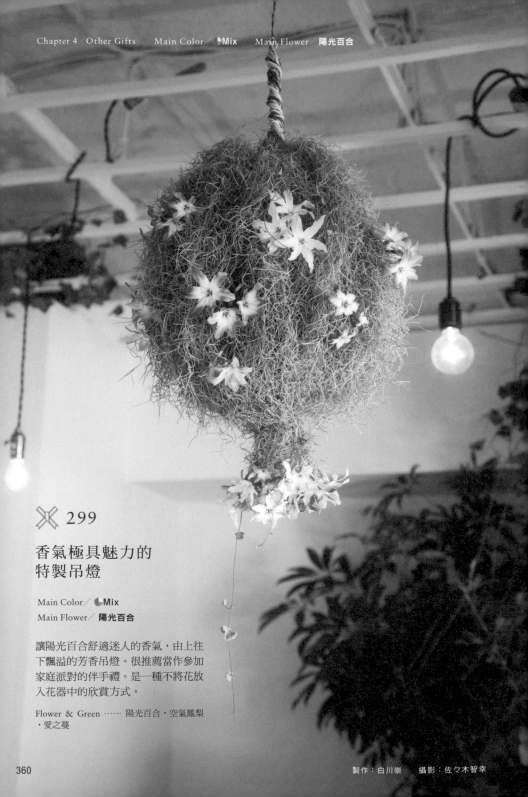

�֍ 299

香氣極具魅力的
特製吊燈

Main Color／🌙Mix

Main Flower／陽光百合

讓陽光百合舒適迷人的香氣，由上往
下飄溢的芳香吊燈。很推薦當作參加
家庭派對的伴手禮。是一種不將花放
入花器中的欣賞方式。

Flower & Green …… 陽光百合・空氣鳳梨
・愛之蔓

製作：白川崇　　攝影：佐々木智幸

 300

繽紛美麗的中國風藝術品

Main Color／🌙Mix
Main Flower／文心蘭

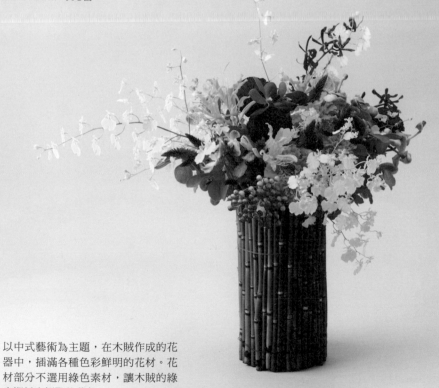

以中式藝術為主題，在木賊作成的花
器中，插滿各種色彩鮮明的花材。花
材部分不選用綠色素材，讓木賊的綠
來襯托出鮮豔的花色。

Flower & Green …… 文心蘭（Honey Drop）
・萬壽菊・萬代蘭・腎藥蘭（Anne Black）・
蜻蜓萬代蘭（Nora Blue）・光果甘草・大理
花・青稞・莢蒾果・木賊

製作：清水千惠　攝影：三浦希衣子

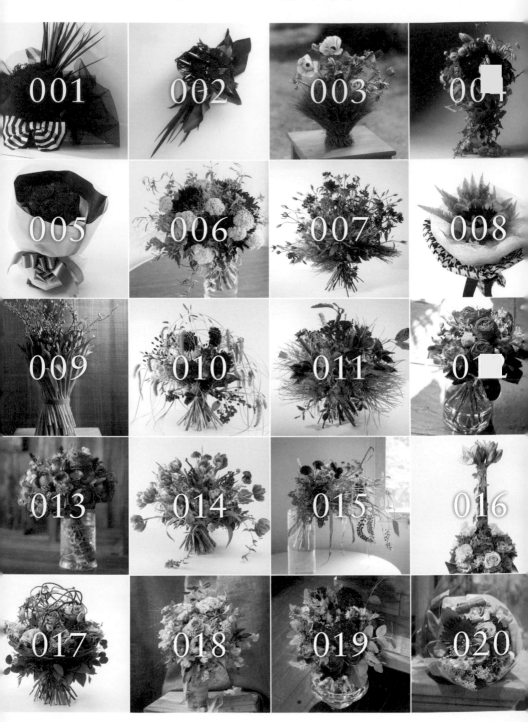

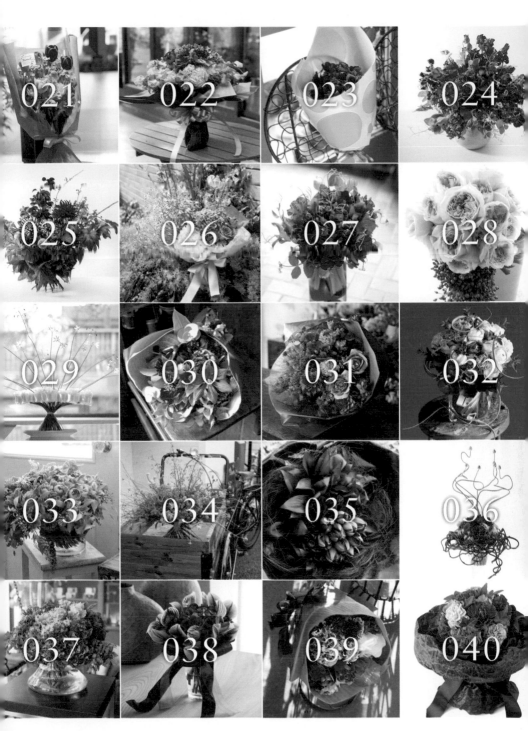

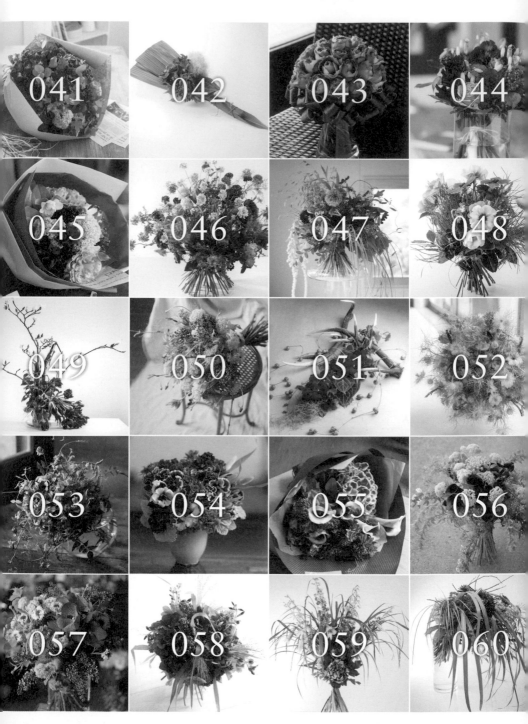

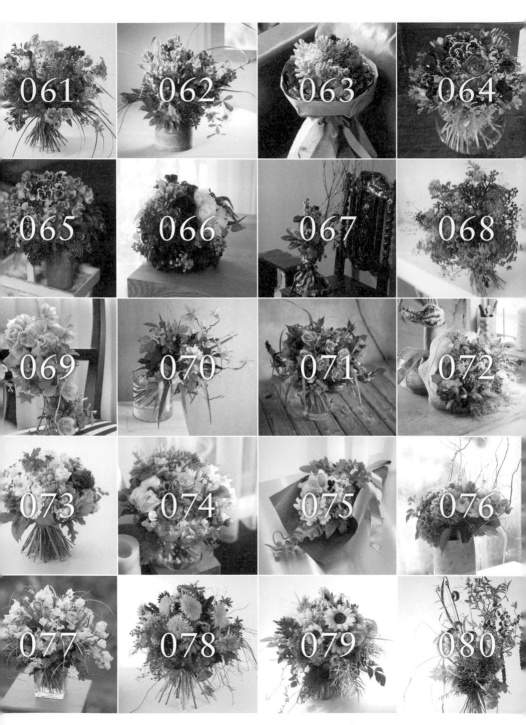

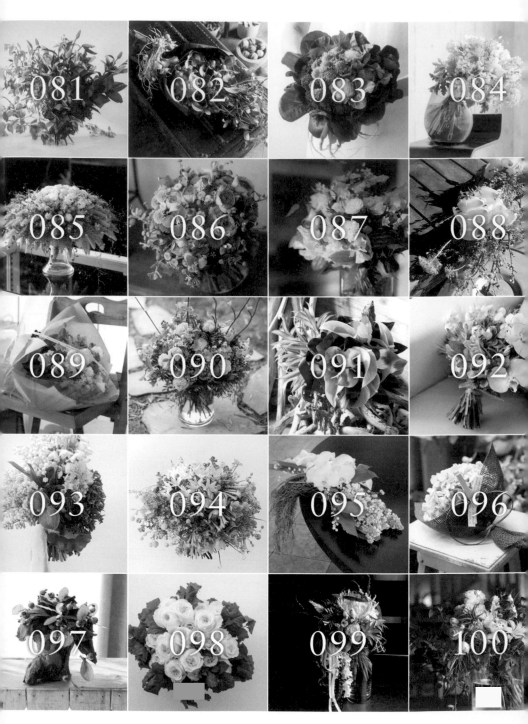

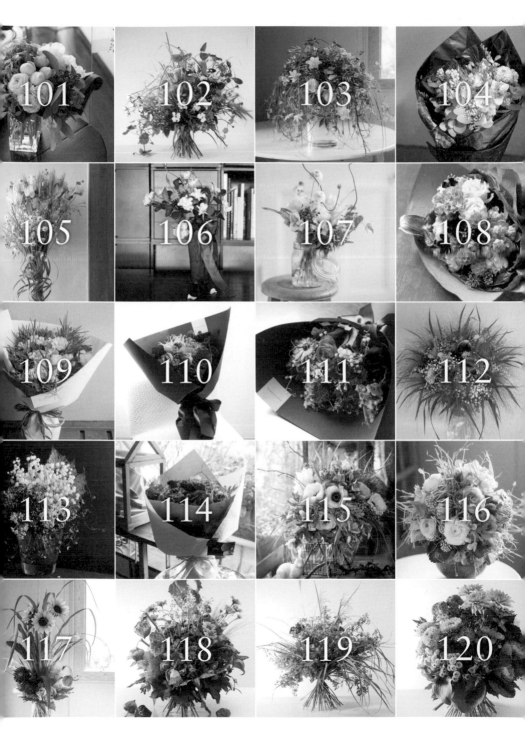

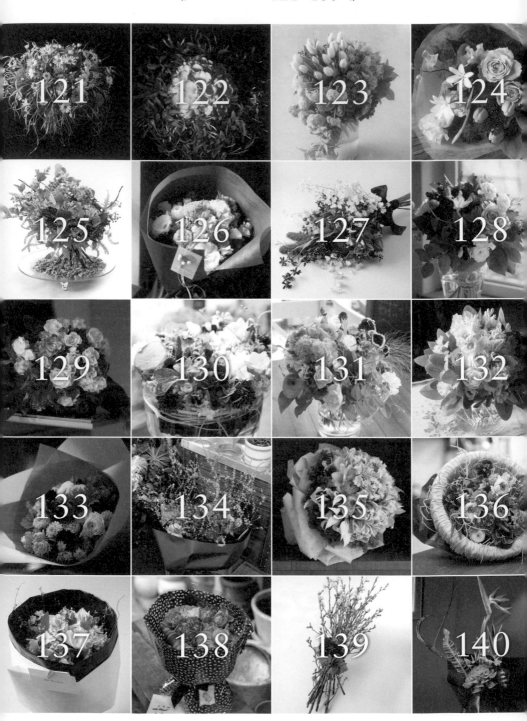

花の道 21
hana no michi

花禮設計圖鑑300：
盆花＋花圈＋花束＋花盒＋花裝飾
心意＆創意滿點的花禮設計參考書（暢銷版）

作　　　　者／Florist 編輯部
譯　　　　者／陳妍雯
發　行　人／詹慶和
執　行　編　輯／劉蕙寧
編　　　　輯／蔡毓玲・黃璟安・陳姿伶
執　行　美　編／周盈汝
美　術　編　輯／陳麗娜・韓欣恬
內　頁　排　版／造極
出　　版　者／噴泉文化館
發　　行　者／悅智文化事業有限公司
郵政劃撥帳號／19452608
戶　　　　名／悅智文化事業有限公司
地　　　　址／新北市板橋區板新路 206 號 3 樓
電　　　　話／(02)8952-4078
傳　　　　真／(02)8952-4084
網　　　　址／www.elegantbooks.com.tw
電　子　信　箱／elegant.books@msa.hinet.net

2022 年 8 月初版二刷　定價 580 元

國家圖書館出版品預行編目資料

花禮設計圖鑑 300：盆花＋花圈＋花束＋花盒
＋花裝飾・心意＆創意滿點的花禮設計參考
書（暢銷版）/ Florist 編輯部著；陳妍雯譯 .
-- 二版 . -- 新北市：噴泉文化館出版，2022.8
　面；　公分 . -- (花之道；21)
ISBN 978-986-99282-8-1(平裝)
1. 花藝
971　　　　　　　　　　　　　111009610

STAFF
裝幀・設計／林慎一郎（及川真咲設計事務所）
編輯／櫻井純子（FLOW）

FLOWER ARRANGE GIFT DESIGN ZUKAN 300 HANAOKURIYO
ARRANGEMENT SEISAKU IDEA
©Seibundo shinkosha Publishing Co., Ltd.
Originally published in Japan in 2015 by SEIBUNDO SHINKOSHA
PUBLISHING CO., LTD.
Chinese translation rights arranged through TOHAN
CORPORATION, TOKYO.
,and Keio Cultural Enterprise Co., Ltd.

經銷／易可數位行銷股份有限公司
地址／新北市新店區寶橋路 235 巷 6 弄 3 號 5 樓
電話／(02)8911-0825　傳真／(02)8911-0801

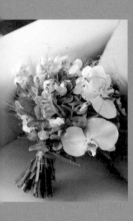

花禮設計圖鑑
300

花禮設計圖鑑
300

花 時 間

享受最美麗的花風景

定價：450元

定價：480元

定價：480元

定價：480元

定價：480元

定價：480元

定價：480元

定價：480元

定價：480元

花禮設計圖鑑
300